清华电脑学堂

Audition
音频编辑标准教程

全彩微课版　　钱慎一　潘化冰◎编著

清华大学出版社
北京

内 容 简 介

本书以Adobe Audition 2022为写作平台,用通俗易懂的语言、精心挑选的实用技巧、翔实生动的操作案例,对Adobe Audition这款主流的音频处理软件进行了详细的阐述。

全书共9章,内容涵盖音频知识、Audition入门基础、工作区与显示控制、音频的录制、音频的编辑、噪声的处理、效果器的应用、多轨会话、后期混音及输出等方面的知识、技巧,在需要时给出了额外的提示和补充说明,特别适合新手阅读。

本书结构编排合理,所选案例贴合实际需求,可操作性强。案例讲解详细,一步一图,即学即用,适合零基础的读者阅读与学习。

本书封面贴有清华大学出版社防伪标签。无标签者不得销售。
版权所有,侵权必究。举报:010-62782989,beiqinquan@tup.tsinghua.edu.cn。

图书在版编目(CIP)数据

Audition音频编辑标准教程:全彩微课版 / 钱慎一,潘化冰编著. —北京:清华大学出版社,2022.8
(清华电脑学堂)
ISBN 978-7-302-61516-3

Ⅰ.①A… Ⅱ.①钱… ②潘… Ⅲ.①音乐软件—教材 Ⅳ.①J618.9

中国版本图书馆CIP数据核字(2022)第141715号

责任编辑:袁金敏 薛 阳
封面设计:杨玉兰
责任校对:徐俊伟
责任印制:沈 露

出版发行:清华大学出版社
 网　　址:http://www.tup.com.cn,http://www.wqbook.com
 地　　址:北京清华大学学研大厦A座　　邮　编:100084
 社 总 机:010-83470000　　邮　购:010-62786544
 投稿与读者服务:010-62776969,c-service@tup.tsinghua.edu.cn
 质 量 反 馈:010-62772015,zhiliang@tup.tsinghua.edu.cn
 课 件 下 载:http://www.tup.com.cn,010-83470236
印 装 者:北京博海升彩色印刷有限公司
经　　销:全国新华书店
开　　本:185mm×260mm　　印　张:14.5　　字　数:358千字
版　　次:2022年9月第1版　　印　次:2022年9月第1次印刷
定　　价:79.80元

产品编号:096123-01

前 言

▋编写目的

不知道读者有没有遇到这种情况：

相同的工作，为什么别人十分钟就完成，而自己却需半小时才能完成？

到下班时间，别人关机回家，而自己还在奋力敲着键盘，做着不知道什么时候能结束的工作……

答案是：没有找对方法。

职场中，做事的方法很重要。找对方法，其效率如虎添翼；而墨守成规，按老套路，其效率只能事倍功半。

那么，如何改变这种状况呢？

其实，提高职场技能是关键。为此，我们为这类办公人群量身打造了一套办公教程。希望这套教程能够助你一臂之力，成为职场中无可代替的一员。

本套教程以各类常用办公软件的应用为写作方向，以理论与实际应用相结合的形式，从易教、易学的角度出发，详细介绍了办公软件的操作技能。读者在掌握一定的基础操作后，能够举一反三地将所学技能运用到实际工作中，从而提升工作效率。

▋本书特色

- **理论+实操，实用性强**。本书为每个疑难知识点配备相关的实操案例，使读者在学习过程中能够学以致用，可操作性强。
- **结构合理，全程图解**。本书全程采用图解的方式，让读者能够直观地了解到每一步具体的操作，学习轻松，易上手。
- **点拨提示，学习无忧**。本书每章安排了"知识点拨"和"注意事项"版块，其内容主要针对实际操作中一些常见的快捷功能和操作要点，让读者能够更加高效地处理好在学习或工作中所遇到的问题。同时，也可举一反三地解决其他类似的问题。
- **课后作业，强化知识**。本书在每章结尾处安排了"课后作业"版块，让读者在学习完章节知识后，能够进一步掌握重点，加固操作技巧。

▋内容概述

全书共分为9章，各章内容如下。

章	内容概括
第1章	主要介绍音频相关的基础知识，包括常见术语解释、数字音频格式、音频接口知识等
第2章	主要介绍Audition的入门知识，包括Audition简介、Audition的工作区、项目文件的基本操作以及收藏夹的应用等

（续表）

章	内容概括
第3章	主要介绍工作区与显示控制，包括面板控制、编辑器知识、频谱知识、音频的控制与查看、键盘快捷键的设置等
第4章	主要介绍音频的录制，包括录音的硬件设备、录音类型、单轨录音和多轨录音等
第5章	主要介绍音频文件的编辑操作，包括波形的选择、复制、粘贴、剪切、删除、裁剪、对齐、过零、标记、提取操作，剪贴板的应用，音频的反相、反向、静音处理等
第6章	主要介绍音频的噪声处理，包括噪声知识、降噪/修复、噪声修复工具的应用等
第7章	主要介绍音频效果器的应用，包括效果器知识、"振幅与限压"效果组、"调制"效果组、"特殊效果"效果组、"立体声声像"效果组、"时间与变调"效果组等
第8章	主要介绍多轨会话的相关内容，包括多轨会话简介、多轨轨道的控制、节拍器、素材的使用、素材的布置和编辑、时间伸缩、淡入与淡出效果等
第9章	主要介绍后期混音及输出知识，包括混音的基本概念、自动化混音、"滤波与均衡"效果器、"混响"效果器、"延迟与回声"效果器、音频的输出等

▌附赠资源

- **案例素材及源文件**。附赠书中所用到的案例素材及源文件，扫描图书封底二维码下载。
- **扫码观看教学视频**。本书涉及的疑难操作均配有高清视频讲解，读者可边看边学。
- **其他附赠学习资源**。附赠PPT教学课件、专题视频等。
- **作者在线答疑**。作者团队具有丰富的实战经验，随时随地为读者答疑解惑。在学习过程中如有任何疑问，可添加QQ学习群交流（群号在本书资源下载包中）。

▌适合读者群

本书主要为计算机音频编辑初级读者编写，适合以下读者学习使用。

- 专业录音人员、音频处理与精修人员、音频后期与特效制作人员。
- 各类音乐艺术院校的师生。
- 音乐制作人、音频编辑与制作爱好者、翻唱爱好者。
- 音频处理教材、配音教材的辅导用书。

在本书的编写过程中力求严谨细致，但由于时间与精力有限，疏漏之处在所难免，望广大读者批评指正。

编 者
2022年6月

目 录

音频知识学习准备

1.1 了解音频 ·· 2
 1.1.1 波形 ·· 2
 1.1.2 采样率 ·· 3
 1.1.3 位深度 ·· 3
 1.1.4 音频分类 ··· 4
 1.1.5 音频信号 ··· 4
 1.1.6 编码压缩 ··· 5
1.2 数字音频格式 ··· 5
 1.2.1 常见音频格式 ·· 5
 1.2.2 其他格式 ··· 6
1.3 音频接口知识 ··· 7
 `动手练` 配置Windows的音频选项 ································· 7
 `动手练` 测试Windows音频的输入/输出 ························ 9
课后作业 ··· 12

Audition入门基础

2.1 Audition简介 ·· 14
2.2 Audition的工作区 ··· 14
 2.2.1 标题栏 ·· 14
 2.2.2 菜单栏 ·· 15
 2.2.3 工具栏 ·· 15
 2.2.4 面板 ·· 16
 2.2.5 选择工作区 ··· 19
 `动手练` 自定义工作区 ·· 20
2.3 项目文件的基本操作 ·· 22
 2.3.1 新建文件 ··· 22
 2.3.2 打开文件 ··· 24
 2.3.3 导入文件 ··· 24
 2.3.4 保存文件 ··· 25
 `动手练` 打开音频文件 ·· 28
 `动手练` 保存音频中的片段 ··· 28
2.4 收藏夹 ··· 30
案例实战：新建并保存录制文件 ·· 31
课后作业 ··· 33

第3章 工作区与显示控制

- 3.1 面板控制 .. 36
 - 3.1.1 浮动面板与面板组 36
 - 3.1.2 关闭面板与面板组 37
- 3.2 编辑器 .. 37
 - 3.2.1 波形编辑器 .. 37
 - 3.2.2 多轨编辑器 .. 38
- 3.3 频谱 .. 39
 - 3.3.1 频谱类型 .. 40
 - 3.3.2 自定义频谱显示 40
- 3.4 控制音频 .. 41
- 3.5 查看音频 .. 42
 - 动手练 观察音频文件的波形 43
- 3.6 键盘快捷键 .. 46
- 案例实战：为音乐加一段鼓点 46
- 课后作业 .. 49

第4章 音频的录制

- 4.1 录音的硬件准备 52
 - 4.1.1 声卡 .. 52
 - 4.1.2 耳机/音箱 .. 52
 - 4.1.3 麦克风 .. 53
 - 4.1.4 MIDI键盘 .. 53
 - 4.1.5 调音台 .. 53
 - 4.1.6 录音室 .. 54
- 4.2 录音类型 .. 54
- 4.3 录制音频 .. 56
 - 4.3.1 单轨录音 .. 56
 - 4.3.2 多轨录音 .. 57
 - 动手练 录制网络中播放的音乐 57
 - 动手练 使用麦克风录制音频 59
 - 动手练 修复出错的音频片段 61
 - 动手练 定时录制音乐节目 62
- 案例实战：跟随伴奏录制独唱歌声 63
- 课后作业 .. 66

音频的编辑

5.1 编辑波形 ········ 68
5.1.1 选择 ········ 68
5.1.2 复制 ········ 70
5.1.3 剪切 ········ 71
5.1.4 粘贴 ········ 71
5.1.5 删除 ········ 72
5.1.6 裁剪 ········ 72
动手练 剪辑一首歌曲 ········ 73

5.2 其他编辑 ········ 75
5.2.1 对齐 ········ 75
5.2.2 过零 ········ 76
5.2.3 标记 ········ 77
5.2.4 提取单声道 ········ 77
5.2.5 剪贴板切换 ········ 78
5.2.6 反相 ········ 78
5.2.7 反向 ········ 79
5.2.8 静音 ········ 80
动手练 提取单声道音频文件 ········ 82
动手练 为音频添加标记 ········ 83
动手练 为音频添加静音 ········ 85

5.3 撤销与恢复 ········ 87

案例实战：编辑一段音乐 ········ 88

课后作业 ········ 92

噪声的处理

6.1 关于噪声 ········ 94
6.2 降噪/修复 ········ 94
6.2.1 降噪（处理）········ 94
6.2.2 声音移除 ········ 96
6.2.3 咔哒声/爆音消除器 ········ 97
6.2.4 降低嘶声（处理）········ 98
6.2.5 自适应降噪 ········ 99
6.2.6 自动咔哒声移除 ········ 100
6.2.7 自动相位校正 ········ 101
6.2.8 消除嗡嗡声 ········ 102
6.2.9 减少混响 ········ 103

6.3 噪声修复工具 ········ 103
动手练 消除音频中的环境噪声 ········ 106

动手练 消除录音中的回声 ·················· 108
动手练 消除突然出现的噪声 ················ 109
案例实战：处理一段音频 ·················· 112
课后作业 ·································· 116

效果器的应用

7.1 认识效果器 ······························ 118
7.2 振幅与压限 ······························ 119
 7.2.1 增幅 ······························ 119
 7.2.2 声道混合器 ······················ 119
 7.2.3 消除齿音 ························ 120
 7.2.4 动态 ······························ 120
 7.2.5 动态处理 ························ 121
 7.2.6 淡化包络/增益包络 ············· 123
 7.2.7 强制限幅 ························ 123
 7.2.8 多频段压缩器 ··················· 124
 7.2.9 标准化 ···························· 125
 动手练 降低音频的音量 ············· 126
 动手练 制作淡入淡出效果 ·········· 127
7.3 调制 ······································· 130
 7.3.1 和声 ······························ 130
 7.3.2 和声/镶边 ······················· 132
 7.3.3 镶边 ······························ 132
 7.3.4 移相器 ··························· 133
 动手练 模拟合唱效果 ················ 134
7.4 特殊效果 ································· 135
 7.4.1 扭曲 ······························ 136
 7.4.2 多普勒换挡器 ··················· 136
 7.4.3 吉他套件 ························ 137
 7.4.4 母带处理 ························ 138
 7.4.5 响度探测器 ······················ 141
 7.4.6 人声增强 ························ 142
 动手练 制作音频立体声效果 ······· 142
7.5 立体声声像 ······························ 144
 7.5.1 中置声道提取器 ················ 144
 7.5.2 图形相位调整器 ················ 145
 7.5.3 立体声扩展器 ··················· 145
 动手练 消除人声制作伴奏 ·········· 146
7.6 时间与变调 ······························ 148
 7.6.1 自动音调更正 ··················· 148

7.6.2　变调器 149
　　　7.6.3　音高换挡器 149
　　　7.6.4　伸缩与变调 150
　　动手练　为伴奏降调 151
案例实战：处理录制的歌曲 153
课后作业 158

第8章 多轨会话

8.1　关于多轨会话 160
8.2　多轨轨道控制 160
　　8.2.1　轨道类型 160
　　8.2.2　添加和删除轨道 161
　　8.2.3　命名和移动轨道 162
　　8.2.4　复制轨道 163
　　8.2.5　垂直缩放单个轨道 164
　　8.2.6　设置轨道输出音量 164
　　8.2.7　轨道静音或单独播放 164
　　8.2.8　改变音轨颜色 165
　　动手练　为轨道重命名 165
8.3　节拍器 167
8.4　使用素材 168
8.5　布置和编辑素材 169
　　8.5.1　选择并移动剪辑 169
　　8.5.2　将剪辑编组 170
　　8.5.3　删除剪辑 170
　　8.5.4　锁定剪辑 170
　　8.5.5　修剪剪辑 171
　　8.5.6　扩展和收缩剪辑 173
　　8.5.7　循环剪辑 173
　　8.5.8　拆分剪辑 174
　　动手练　制作循环音乐 176
8.6　时间伸缩 178
　　8.6.1　设置伸缩属性 178
　　8.6.2　内部混缩到新音轨 179
　　动手练　改变播放速度 180
8.7　淡入与淡出 182
案例实战：制作合唱歌曲 182
课后作业 187

第9章 后期混音及输出

- 9.1 混音的基本概念 ... 190
- 9.2 自动化混音 ... 190
 - 9.2.1 关于包络 ... 190
 - 9.2.2 自动化剪辑设置 ... 191
 - 9.2.3 自动化轨道设置 ... 193
 - 9.2.4 编辑包络 ... 194
- 9.3 滤波与均衡 ... 195
 - 9.3.1 FFT滤波器 ... 195
 - 9.3.2 图形均衡器 ... 196
 - 9.3.3 陷波滤波器 ... 198
 - 9.3.4 参数均衡器 ... 199
 - 9.3.5 科学滤波器 ... 200
 - 动手练 制作电话效果 ... 201
- 9.4 混响 ... 203
 - 9.4.1 卷积混响 ... 204
 - 9.4.2 完全混响 ... 205
 - 9.4.3 混响 ... 207
 - 9.4.4 室内混响 ... 208
 - 9.4.5 环绕声混响 ... 208
- 9.5 延迟与回声 ... 210
 - 9.5.1 模拟延迟 ... 210
 - 9.5.2 延迟 ... 210
 - 9.5.3 回声 ... 211
 - 动手练 制作机场广播效果 ... 212
- 9.6 音频输出 ... 214
 - 9.6.1 导出到Adobe Premiere Pro ... 214
 - 9.6.2 导出多轨混音 ... 214
- 案例实战：制作电台广播片段 ... 215
- 课后作业 ... 222

第1章
音频知识学习准备

　　Audition是一款专业音频编辑和混合软件,在正式开始学习软件的使用之前,本章先为读者介绍声音的产生、波形的重要参数、音频分类、编码压缩等知识。读者通过对本章的学习,可以快速了解并掌握音频的基础知识,为后面的学习打下坚实的基础。

1.1 了解音频

音频是一个专业术语，只有把声音波形转换为其他形式，才能传播或存储在各种设备和媒介上，这种声波被转换后的形式被称为音频。

1.1.1 波形

一切发声的物体都在振动，振动停止则发声停止。像琴弦、人的声带或扬声器纸盆的振动都会产生声音，这种振动会引起周围空气压强的震荡，压力下的空气分子随后推动周围的空气分子，后者又推动下一组分子，以此类推。高压区域穿过空气时，在后面留下低压区域，当这些压力波的变化到达人耳时，会振动耳中的神经末梢，我们将这些振动称为声音。

我们所能看到的声音的可视化波形函数表现形式，反映了这些空气压力波。波形中的零位线是静止时的空气压力；当曲线向上摆动到波峰，表示较高压力；当曲线向下摆动到波谷，表示较低压力。

一个波形通常应包括振幅、周期、频率、相位、波长等特征，这是区别每一个波形的依据，如图1-1所示。

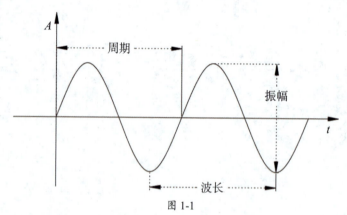

图 1-1

- **振幅**：振动物体离开平衡位置的最大距离，振幅的大小，表明声波携带能量的大小。振幅越大，声音越响；振幅越小，声音越小。振幅用A表示，单位为dBFS。
- **周期**：物体振动的快慢用周期或频率表示，完成一次全振动所需的时间叫作振动的周期。周期描述单一、重复的压力变化顺序：零压力→高压→低压→零压力。周期用T表示，单位为s。
- **频率**：单位时间内声源所完成的全振动的周期数。频率越高，音调越高。频率用F表示，单位为Hz。
- **相位**：以度为单位测量，共360°，表示周期中的波形位置。0°为起点，90°为高压点，180°为中间点，270°为低压点，360°为终点。相位用ϕ表示，单位是度。
- **声速**：声波在媒质中每秒传播的距离叫作声波传播速度，简称声速。声速用C表示，单位为m/s。
- **波长**：以英寸或厘米为测量单位，声源的某一振动状态在一个周期内所传播的距离，用λ表示。

知识点拨

波形特征之间的关系可以用以下公式来表现：

F（频率）$=1/T$（周期）

C（声速）$=d/t_2-t_1$（$t_2>t_1$，t_1是开始时间，t_2是结束时间，d是声波由t_1到t_2传播的距离）

C（声速）$=\lambda$（波长）$\times F$（频率）

C（声速）$=\lambda$（波长）$/T$（周期）

1.1.2 采样率

采样率是指数字音频采样系统每秒对自然声波或模拟音频文件进行采样的次数，决定了数字音频文件在播放时的频率范围。采样率越高，数字波形的形状越接近原始模拟波形；采样率越低，数字波形的频率范围越狭窄，声音越失真，音质越差。

为了重现给定频率，采样率必须至少是该频率的两倍。例如，CD的采样率为每秒44 100个采样，所以可重现最高为22 050Hz的频率，此频率恰好超过人类的听力极限20 000Hz。如表1-1所示为数字音频较为常用的采样率。

表1-1

采样率	频率范围	品质级别
11 025Hz	0~5512Hz	比较差的AM电台（低端多媒体）
22 050Hz	0~11 025Hz	接近FM电台（高端多媒体）
32 000Hz	0~16 000Hz	优于FM电台（标准广播采样）
44 100Hz	0~22 050Hz	CD
48 000Hz	0~24 000Hz	标准DVD
96 000Hz	0~48 000Hz	蓝光DVD

1.1.3 位深度

位深度决定动态范围。采样声波时，为每一个采样指定最接近原始声波振幅的振幅值。较高的位深度可提供更多可能的振幅值，产生更大的动态范围、更低的噪声基准和更高的保真度。如表1-2所示为不同位深度的振幅及动态范围等。

表1-2

位深度	振幅值	动态范围	品质级别
8位	256	48dB	电话
16位	65 536	96dB	音频CD
24位	16 777 216	144dB	音频DVD
32位	4 294 967 296	192dB	最佳

> **知识点拨**
> 在数字音频中,幅度以满量程的分贝数或dBFS为单位测量。最大可能的振幅为0dBFS,全部低于该值的振幅均表示为负数。

1.1.4 音频分类

根据不同的标准,音频可以分成不同的种类。

按照声波的频率不同,声音可分为人耳可听声、超声波和次声波3种。人耳可感受的声音频率范围为20~20 000Hz,这个范围内的声波被称为音频,高于20 000Hz的为超声波,低于20Hz的为次声波,如图1-2所示。

图 1-2

按照内容可分为语音、音乐、效果声、噪声4种。

按照存储形式的不同可分为模拟音频和数字音频,而数字音频又分为波形文件和MIDI文件。

1. 模拟音频

自然界中物体振动使空气产生振动波,再由人体内耳接收,形成听觉,这种声音的波形变化是连续的,称为模拟音频。麦克风将声音压力波转换成电线中的电压变化,以模拟电压的幅度表示声音强弱,当这些电压变化通过麦克风电线传输时,可以在磁带上记录成磁场强度的变化或在黑胶唱片上记录成沟槽大小的变化。

2. 数字音频

与磁带或黑胶唱片等模拟存储介质不同,包括声音信息在内的计算机中所存储的任何信息,都是用二进制数值来表示的,计算机以数字方式将音频信息存储成一系列0和1,这被称为编码音频数字化。在数字存储中,原始波形被分成各个称为采样的快照,此过程通常称为数字化或采样音频,有时也称为模数转换。

> **知识点拨**
> 模拟音频在时间上是连续的,而数字音频是一个数据序列,在时间上是断续的。

1.1.5 音频信号

音频信号是一种带有语音、音乐和音效且有规律的声波频率和幅度变化的信息载体。根据声波的特征,可把音频信息分类为规则音频和不规则声音。其中,规则音频又可以分为语音、音乐和音效;规则音频则是一种连续变化的模拟信号,可以用一条连续的曲线来表示,称为声波。

声音的三个要素是音调、音强和音色，声波的三个重要参数是频率、幅度和相位，这些也决定了音频信号的特征。

1. 频率与音调

频率是指信号每秒变化的次数。人对声音频率的感觉表现为音调的高低，在音乐中称为音高。音调正是由频率决定的。

2. 音强

人耳对于声音细节的分辨只有在强度适中时才最灵敏，人的听觉响应与声音的强度呈对数关系。人们常用音量来描述音强，以分贝（dB=20log）为单位，在处理音频信号时，绝对强度可以放大，但其绝对强度更有意义。

3. 采集方式

过去对大音频信号采用限幅的方式，即对大信号进行限幅输出，对小信号不予处理。这样音频信号过小时，可自行调节音量，但也会影响收听效果。随着电子技术、计算机技术和通信技术的发展，数字信号处理技术已广泛地深入人们生活的各个领域。

1.1.6 编码压缩

目前采用的编码方式有多种，脉冲编码调制（PCM）是一种把模拟信号转换成数字信号最基本的编码方式，它将信号的强度依照同样的间距分成若干段，然后用独特的数码记号（通常是二进制）来编码。

经过采样、量化得到的PCM就是数字音频信号，可直接在计算机中传输和存储，但需要很大的存储容量来存放，对其进行压缩可以减少数据量、提高传输速率。

压缩编码的基本指标之一是压缩比，是指同一时间间隔内的音频数据量在压缩前后的大小比。压缩比越大，丢失的信息越多，信号还原时失真也越大。因此在压缩编码时，既要最大限度地降低数据量，又要尽可能不对信息造成损伤，以达到较好的听觉效果。二者相互矛盾，需要根据不同信号特点和不同的需要折中选择合适的数字音频格式。

1.2 数字音频格式

在了解数字音频格式之前，首先需要明白数字音频的概念。数字音频是用于表示声音强弱的数据序列，由模拟声音经抽样、量化和编码后得到。简单来说，数字音频的编码方式就是数字音频格式，不同的数字音频设备对应着不同的音频文件格式。

1.2.1 常见音频格式

Audition功能非常强大，几乎支持所有的数字音频格式，较为常见的包括MP3、WAV、WMA、MIDI、CDA等。

1. MP3格式

MP3是一种音频压缩技术，全称是动态影像专家压缩标准音频层面3（Moving Picture

Experts Group Audio LayerⅢ），简称为MP3。该压缩技术被设计用来大幅度地降低音频数据量，将音乐以1∶10甚至1∶12的压缩率压缩成容量较小且音质没有明显下降的文件。

MP3可以根据不同需要采用不同的采样率进行编码，其中，127kHz采样率的音质接近于CD音频，而文件大小仅为CD音乐的10%。目前，MP3已经成为最为流行的音乐格式之一。

2. WAV 格式

WAV是微软公司开发的一种声音文件格式，又称为波形文件，是Windows系统上使用最为广泛的音频文件格式。WAV格式支持许多压缩算法，支持多种音频位数、采样频率和声道，采用44.1kHz的采样率及16位量化位数，音质与CD相差无几。WAV格式可以重现各种声音，但产生的文件很大，多用于存储简短的声音片段。

3. WMA 格式

WMA是微软公司开发的网络音频格式，同时兼顾了保真度和网络传输需求。WMA格式可以通过减少数据流量但保持音质的方式来达到更高的压缩目的，其压缩率一般可以达到1∶18。此外，WMA格式还可以通过DRM方案放置拷贝，或者限制播放时间和播放次数，以及限制播放机器，从而有效防止盗版。

4. MIDI 格式

MIDI又称为乐器数字接口，是数字音乐电子合成乐器的统一国际标准。它与波形文件不同，记录的不是声音本身，而是将每个音符记录为一个数字指令。计算机将这些指令发给声卡，声卡负责将这些声音合成出来，声卡质量越高合成效果越好。MIDI格式比较节省空间，可以满足长时间音乐的需要。

5.CDA 格式

CDA格式使用44.1kHz的采样率，速率88kb/s，16位量化位数，可以说是基本忠于原声。在大多数播放软件的"文件类型"列表中都可以看到*.cda格式，这就是CD音轨。

注意事项 不能直接复制*.cda文件到硬盘上进行播放，需要使用像EAC这样的抓音轨软件把CD文件转换成WAV，在转换过程中如果光盘驱动器质量过关且EAC的参数设置得当，可以说是基本上无损抓音频。

1.2.2 其他格式

除了上述介绍的常用音频格式外，Audition还支持MP4、AAC、AVI等音视频格式。

1. MP4

MP4采用的是美国电话电报公司研发的以"知觉编码"为关键技术的A2B音乐压缩技术，是一种新型音乐格式。MP4在文件中采用了保护版权的编码技术，只有特定的用户才可以播放，有效保护了音频版权的合法性。

2. AAC

AAC又称为高级音频编码，采用MPEG-2 AAC编码标准，由诺基亚和苹果等公司共同开发，是一种专为声音数据设计的文件压缩格式。与MP3相比，AAC采用了全新的算法进行编码，支持多个主声道，压缩率更高，在音质相同的情况下数据率只有MP3的70%，具有更高的性价比。

3. AVI

AVI全称Audio Video Interleaved，即音频视频交错格式，它将音频和视频组合在一起，允许音视频同步回放。该格式对视频文件采用了一种有损压缩方式，但压缩比较高，尽管画面质量不太好，其应用范围依然很广。AVI主要应用在多媒体光盘，用于保存电视、电影等各种影像信息。

4. MPEG

MPEG类型的视频文件是由MPEG编码技术压缩而成，主要利用了具有运动补偿的帧间压缩编码技术以减小时间冗余度，利用DTC技术以减小图像的空间冗余度，利用熵编码则在信息表示方面减小了统计冗余度。这几种技术的综合运用，大大增强了压缩性能，使MPEG被广泛应用于VCD/DVD及HDTV的视频编辑与处理中。

5. AIFF

AIFF（Audio Interchange File Format，音频交换文件格式）是苹果公司开发的一种声音文件格式。该文件格式被Macintosh平台及其应用程序所支持，其他专业音频软件包也同样支持这种格式。

1.3 音频接口知识

计算机和Audition要识别录制到计算机中的音频，需要将模拟音频信号转换为数字信号。同样，在播放音频时，需要将数字信号转换为模拟音频信号，这样才能够听到它。"声卡"就是完成这种转换过程的硬件，分为内置声卡和外置声卡。无论是哪种声卡，都可以完成模拟信号到数字信号（A/D）和数字信号到模拟信号（D/A）的转换。

为了更好地学习Audition，需要准备以下设备。

- 声源，如配有3.5mm输出插孔的便携音乐播放器；便携式计算机可能还配置有内置传声器（麦克风或话筒）；推荐使用线路电平设备，也可以使用USB麦克风。
- 两端为3.5mm公插头的电缆。
- 计算机内置的监听扬声器或者可插入计算机立体声输出插孔、配3.5mm立体声插头的入耳式/头戴式耳机。

注意事项 信号进行模拟到数字或者数字到模拟的转换过程中会发生延迟，在计算机中也是如此。即使目前最强大的民用处理器有时也无法保证不发生延迟。因此，计算机会将接收到的部分音频数据保存在缓存中。缓存空间越大，计算机就可以越自由地缓冲音频数据。较大的缓存也意味着输入信号在被处理之前会经历一段较长的送达时间，我们听到的从计算机输出的音频相对于输入音频会有一段延迟。比如在监听自己的声音时，从头戴耳机中听到的声音相对于自己发出的声音会有延迟，而且会比较明显。减小"采样缓存"的存储空间在把延迟降低到最小的同时，降低了系统稳定性，延迟较小时会听到咔哒声或爆声。

动手练 配置Windows的音频选项

配置Windows系统音频的输入和输出，可以使Audition正常运行。需要注意的是，Audition支持64位的Windows 7、Windows 8以及Windows 10系统，但不支持Windows XP系统。这里以Windows 10系统为例介绍配置过程。

Step 01 在Windows 10系统中执行"开始"|"设置"命令，打开"设置"面板，找到"系统"选项，如图1-3所示。

图 1-3

Step 02 单击后进入"系统"设置面板,在左侧列表中选择"声音"选项打开设置面板,如图1-4所示。

图 1-4

Step 03 单击"声音控制面板"按钮,弹出"声音"对话框,切换到"播放"选项卡,可以看到当前计算机的播放设备是Headphones(耳机),如图1-5所示。

Step 04 双击Headphones,打开"Headphones属性"对话框,在"级别"选项卡中设置"耳机"音量与平衡,如图1-6所示。

图 1-5

图 1-6

Step 05 关闭对话框返回"声音"对话框，切换到"录制"选项卡，选择"麦克风"选项，然后单击"设为默认值"按钮，如图1-7所示。

Step 06 切换到"声音"选项卡，在"声音方案"列表中选择"无声"选项，防止在进行音频操作时被系统发出的声音干扰，再单击"确定"按钮，如图1-8所示。

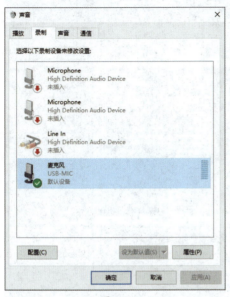

图 1-7　　　　　　　　　　　图 1-8

动手练 测试Windows音频的输入/输出

前面的章节中已经设定了默认的输入/输出，Audition会默认使用这些设定的设备来录制和播放音频，这里进行一个简单的测试以保证输入/输出设置无误。

Step 01 测试单轨音频的录制与播放。执行"文件"|"新建"|"音频文件"命令，在弹出的"新建音频文件"对话框中，输入文件名为"测试"，设置"采样率"为44 100Hz，默认"立体声"声道，"位深度"为32（浮点），如图1-9所示。

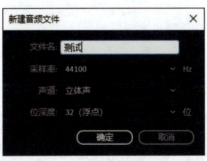

图 1-9

Step 02 单击"确定"按钮，即可创建新的音频文件。

Step 03 单击"录制"按钮●开始录制声音，录制过程中可以看到"波形编辑器"面板出现波形，"电平"面板也会显示信号，如图1-10和图1-11所示。

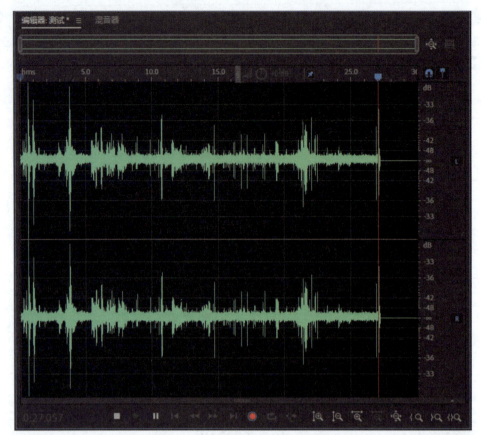

图 1-10

图 1-11

Step 04 录制结束后,将时间指示器移动至开始位置,单击"播放"按钮▶,即可听到录制的音频效果,单击"停止"按钮■就会停止播放。

Step 05 测试多轨音频的录制与播放。执行"文件"|"新建"|"多轨会话"命令,在弹出的"新建多轨会话"对话框中输入会话名称,设置文件夹位置,如图1-12所示。

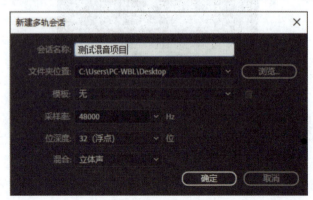

图 1-12

Step 06 单击"确定"按钮,即可创建多轨会话。

Step 07 单击R按钮准备好一条音轨,发出声音后,声道电平表就会出现信号,输入设置将会自动与设定好的默认输入相连接,如图1-13所示。

图 1-13

Step 08 单击"输入"右侧的展开按钮,选择"单声道"中的单一音轨输入,如图1-14所示。如果有多输入音频接口并希望选择默认选项之外的输入,可以在"首选项"对话框中的硬件区进行设置。

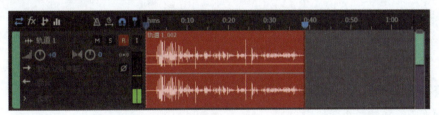

图 1-14

Step 09 单击"录制"按钮可以录音。如果所有连接正确且所有电平值设置恰当,可以看到"多轨编辑器"中有波形显示,如图1-15所示。

图 1-15

Step 10 录制结束后,将时间指示器移动至开始位置,单击"播放"按钮▶,即可听到录制的音频效果,单击"停止"按钮■就会停止播放。

 课后作业

一、填空题

（1）_____以Hz为单位测量，描述每秒周期数。

（2）麦克风将声音压力波转换成电线中的电压变化，高压称为_____，低压称为_____。

（3）_____用于表示模数转换器对输入信号进行转换的精确程度。

（4）等待时间决定了音频在经过计算机处理时的_____。

二、选择题

（1）数字音频编码技术PCM也被称为（　　）。
　　A. 声波编码调制　　　　　　　　B. 频率编码调制
　　C. 相位编码调制　　　　　　　　D. 脉冲编码调制

（2）在空气中更容易被吸收而导致逐渐损耗的是（　　）。
　　A. 高频声波　　　　　　　　　　B. 低频声波
　　C. 中频声波　　　　　　　　　　D. 波长较长的声波

（3）以下格式中属于无损格式的是（　　）。
　　A. MP3　　　　　　　　　　　　B. MIDI
　　C. WMA　　　　　　　　　　　　D. WAV

（4）Audition支持的最高音频精度级别是（　　）。
　　A. 8b　　　　　　　　　　　　　B. 16b
　　C. 32b　　　　　　　　　　　　 D. 64b

（5）广播级别的数字音频采样率一般要达到（　　）。
　　A. 22 050Hz　　　　　　　　　　B. 32 000Hz
　　C. 44 100Hz　　　　　　　　　　D. 48 000Hz

三、简答题

（1）简述数字音频技术的特点。

　　数字音频技术应用于制作唱片、影视配音配乐、手机铃声制作、多媒体教学、Flash制作等。在声音存储方面，将声音保存在光存储介质或磁存储介质中，可以长期保存不损坏。在声音处理方面，可以进行二次加工，对音乐中的错误进行修正。声音压缩方面，在尽量不损失音质的前提下，常见的MP3格式压缩比率高达1∶13。

（2）简述数字音频与MIDI的区别。

　　数字音频是对模拟的音频波形信号进行"高速单格连续摄影"（进行非线性声音样本的采集、量化、整合），然后"重放这个高速摄影"（的技术过程）。

　　MIDI是对已有的音频样本施以人为命令，使其以非线性方式做被动程序化"重放"（的计数过程）。

第2章
Audition 入门基础

本章开始正式学习Audition的基础知识,包括Audition的简单介绍、工作区的组成、项目文件的操作,以及收藏夹的应用等知识。通过本章的学习,读者可以初步了解Audition的界面构成和文件的操作技巧等。

2.1 Audition简介

Audition简称AU，原名Cool Edit Pro，2003年被Adobe公司收购后改名为Adobe Audition。

Audition专为在影棚、广播设备和后期制作设备方面工作的音频和视频专业人员而设计，可提供先进的音频混合、编辑、控制和效果处理功能。Audition最多混合128个声道，可编辑单个音频文件，创建回路并可使用45种以上的数字信号处理效果，可以借助前所未有的速度和控制能力对音频进行录制、混合、编辑和控制。

Audition的应用领域广泛，在影视配音、广播电台、多媒体、流媒体以及有声书录制等方面均能发挥较大的作用。

2.2 Audition的工作区

熟悉和掌握Audition工作区的组成和功能，并能灵活切换，才能快速便捷地使用软件编辑音频。Audition CC 2022的工作区较之以往更加美观、专业、灵活，如图2-1所示。

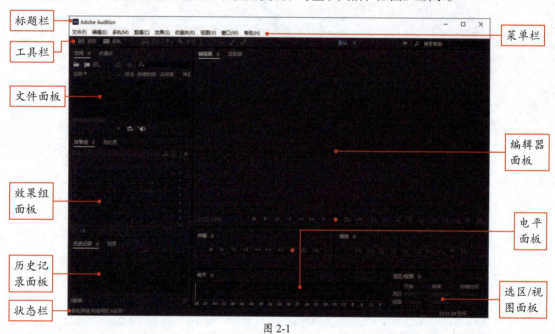

图 2-1

2.2.1 标题栏

标题栏位于整个工作区的顶端，显示了当前应用程序的图标和名称，以及用于控制文件窗口显示大小的"最小化"按钮、"最大化"按钮、"关闭"按钮，如图2-2所示。

图 2-2

2.2.2 菜单栏

菜单栏位于标题栏下方，由"文件""编辑""多轨""剪辑""效果""收藏夹""视图""窗口""帮助"共9个菜单项组成，单击这些菜单名称时会弹出相应的下拉菜单，提供了实现各种不同功能的命令。

各菜单的主要功能如下。

- **文件**：在该菜单中可以进行新建、打开、退出、关闭、保存等文件操作，也可以对应用程序进行退出操作。
- **编辑**：该菜单中包含撤销、重做、剪切、复制和粘贴等编辑命令。
- **多轨**：该菜单中的命令可以对多轨轨道进行添加、复制、删除、混音、导出等操作。
- **剪辑**：该菜单中的命令可以对音轨进行拆分、合并、匹配、分组、伸缩、修剪等剪辑操作。
- **效果**：该菜单中提供了Audition所有的音频效果命令。
- **收藏夹**：该菜单中提供了一些常用效果，还可以进行收藏新效果、删除收藏等操作。
- **视图**：该菜单中提供了针对编辑器的功能显示以及操作功能。
- **窗口**：该菜单中的命令主要用于控制工作区样式的切换，以及各个面板的显示与隐藏。
- **帮助**：该菜单中提供了Audition的帮助、支持中心、快捷键、学习、下载、论坛、账号登录等选项链接。

> **知识点拨**
>
> 在遇到无法理解的工具或命令时，可以按F1键，快速打开Audition的帮助窗口，在其中可以查阅相应的帮助信息。

2.2.3 工具栏

工具栏位于菜单栏下方，提供一些用于快速访问的工具，大致可分为视图切换工具、单轨视图选取工具和多轨视图选取工具三种类型，如图2-3所示。

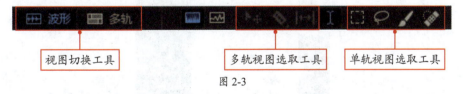

图 2-3

> **注意事项** 在工具栏中，部分布局按钮呈灰色显示，这表示当前工具不可用，只用在指定的视图模式下或频谱频率显示下，才可以激活这些按钮，如图2-4所示。

图 2-4

各工具按钮的主要功能如下。

- **波形**：单击该按钮，可以在"波形"编辑状态下编辑单轨中的音频波形。
- **多轨**：单击该按钮，可以在"多轨"编辑状态下编辑多轨中的音频对象。
- **显示频谱频率显示器**：单击该按钮，可以显示音频素材频谱频率。
- **显示频谱音调显示器**：单击该按钮，可以显示音频素材频谱音调。
- **移动工具**：单击该按钮，可以对音频素材进行移动操作。
- **切断所选剪辑工具**：单击该按钮，可以对音频素材进行分割操作。
- **滑动工具**：单击该按钮，可以对音频素材进行滑动操作。
- **时间选择工具**：单击该按钮，可以对音频素材进行部分选择操作。
- **框选工具**：单击该按钮，可以对音频素材进行框选操作。
- **套索选择工具**：单击该按钮，可以使用套索的方式选择音频素材。
- **画笔选择工具**：单击该按钮，可以使用画笔的方式选择音频素材。
- **污点修复画笔工具**：单击该按钮，可以对素材进行污点修复操作。

2.2.4 面板

在工作界面中大部分区域显示的是Audition的功能面板，音轨的编辑和剪辑等操作都在这些面板中进行。

在菜单栏中单击"窗口"菜单，弹出菜单列表中提供了Audition中所有的面板选项，共28个，如图2-5所示。选项左侧用于展示面板的显示状态，勾选即可将面板显示到工作区，用户可以选择显示较为常用的面板，以提高工作效率。

图 2-5

下面介绍常用的一些基本功能面板。

1."文件"面板

该面板主要用于对文件的各种具体操作，显示创建或打开的项目文件、音频文件以及导入的各种素材文件，并可以查看文件的属性参数，包括持续时间、采样率、声道、位深度、源格式、媒体类型、帧速率等，如图2-6所示。

图 2-6

2. "编辑器"面板

"编辑器"面板是Audition处理音频最主要的工作区域，用于进行音频的编辑工作，由音频轨道或声道、时间导航器、时间标尺和时间线等组成。编辑器类型又分为波形编辑器、多轨编辑器两种类型，可以通过工具栏的"波形"和"多轨"按钮切换。

波形编辑器主要是针对单轨音乐进行编辑的场所，只能编辑单个音频文件，如图2-7所示。多轨编辑器主要用于编辑和处理多段音频素材，可以对多轨音频进行混音、剪辑、合成等处理，如图2-8所示。

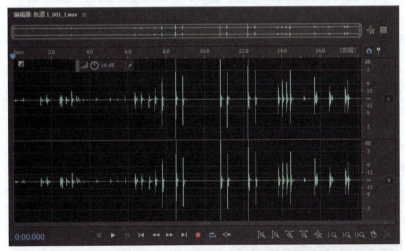

图 2-7

图 2-8

3. "混音器"面板

"混音器"面板主要用于进行声轨之间的混缩控制，是多轨项目的另一种视图模式，如图2-9所示。

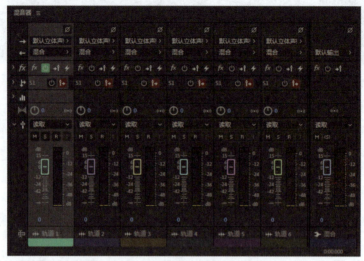

图 2-9

4. "效果组"面板

"效果组"面板主要用于对音频文件、素材或轨道进行多种效果的处理，如图2-10所示。在"预设"下拉列表中可以看到系统预设的一些效果，用户可以为当前的音频波形、剪辑片段或整个轨道应用预设的效果，或者灵活运用各种效果器。

5. "标记"面板

标记在编辑与处理音频过程中会经常用到，灵活地运用标记不仅可以提高工作效率，还可以提高操作时的精确度。在"标记"面板中，用户可以对标记进行更加有效的管理，如创建、删除、合并、导出等，如图2-11所示。

图 2-10

图 2-11

6. "历史记录"面板

"历史记录"面板中会记录并显示已采取的编辑步骤，利用"历史记录"面板用户可以大胆地编辑与处理音频，不必为误操作而担心，如图2-12所示。

7. "选区/视图"面板

在"选区/视图"面板中可以对音频或音轨的开始、结束和持续时间进行设置及精确的选择或查看,如图2-13所示。

图 2-12

图 2-13

8. "电平"面板

"电平"面板主要是通过电平标尺来监视录音和播放音量的级别,如图2-14所示。

图 2-14

2.2.5 选择工作区

Audition的音频应用程序提供了一个系统且可自定义的工作区,包含若干针对特定任务优化了面板布局的预定义模板。执行"窗口"|"工作区"命令,在其级联菜单中显示了所有的预定义工作区选项,如图2-15所示。

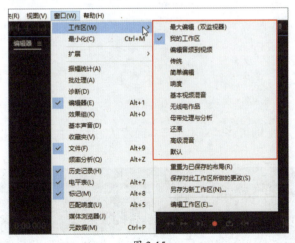

图 2-15

选择上述工作区之一或任何已保存的自定义工作区时,当前的工作区都会进行相应的调整。

> **知识点拨**
>
> 用户可自定义工作空间,将面板布置为最适合的工作风格。当用户重新排列面板时,其他面板会自动调整大小以适应窗口。

动手练 自定义工作区

在使用Audition处理音频文件时，可以根据工作需要，对面板进行打开/关闭、拖曳等操作，对工作区进行新建、删除以及重置等操作，使工作区在操作上符合自己的习惯，这样可以提高编辑音频的效率。

Step 01 启动Audition应用程序，打开一段音频素材，可以看到初始的工作界面布局如图2-16所示。

图 2-16

Step 02 单击"基本声音"面板名称右侧的"编辑"按钮，在展开的列表中选择"关闭面板"选项，如图2-17所示。

图 2-17

Step 03 选择该选项后即可将"基本声音"面板从工作区中关闭，如图2-18所示。

图 2-18

Step 04 继续关闭其他不常用的面板，并调整面板的边界位置，如图2-19所示。

图 2-19

Step 05 执行"窗口"|"工作区"|"另存为新工作区"命令，在弹出的"新建工作区"对话框中输入工作区名称，如图2-20所示。

图 2-20

Step 06 单击"确定"按钮，即可完成工作区的新建。执行"窗口"|"工作区"命令，在展开的菜单中可以看到"我的工作区"选项，如图2-21所示。

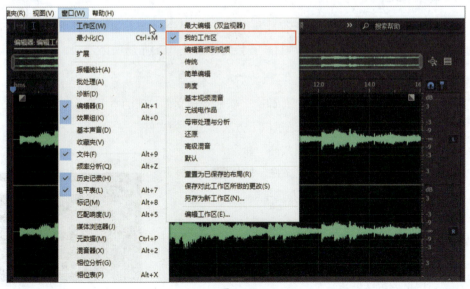

图 2-21

`Step 07` 如果用户想要删除某个工作区，可以执行"窗口"|"工作区"|"编辑工作区"命令，在弹出的"编辑工作区"对话框中，在"栏"卷展栏下选择要删除的工作区预设名称，下方会显示"删除"按钮，如图2-22所示。

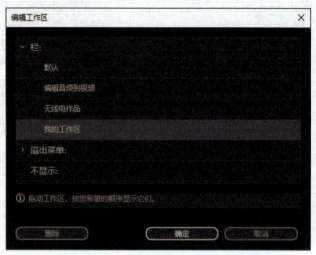

图 2-22

`Step 08` 单击"删除"按钮，即可将该工作区删除。

`Step 09` 如果想要恢复到系统默认的工作区布局，可以执行"窗口"|"工作区"|"重置为已保存的布局"命令，即可将工作区还原至初始状态。

2.3 项目文件的基本操作

使用Audition对音频进行编辑时，会涉及一些项目文件的基本操作，如新建、打开、保存、关闭等。

2.3.1 新建文件

Audition创建的项目文件可以用于存放制作音频所需要的必要信息，软件中提供了三种项目文件的新建操作，可以新建多轨会话项目、音频文件项目、CD布局项目。

1. 新建音频文件

使用Audition进行录音时首先需要创建一个新的音频文件，新的空白音频文件最适合录制新音频或者合并粘贴的音频。用户可以通过以下方法新建音频文件。

- 执行"文件"|"新建"|"音频文件"命令。
- 在"文件"面板中单击"新建文件"按钮，在展开的列表中选择"新建音频文件"选项。
- 按Ctrl+Shift+N组合键。

执行以上任意操作，系统会弹出"新建音频文件"对话框，如图2-23所示。在该对话框中可以设置音频文件的名称、采样率、声道、位深度。

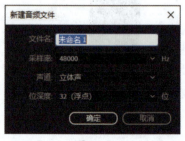

图 2-23

对话框中各选项含义如下。
- **采样率**：确定文件的频率范围。为了重现给定频率，采样率必须至少是该频率的两倍。
- **声道**：确定声波是单声道、立体声还是5.1环绕声。

> **知识点拨**
>
> 对于只有语音的录制内容，"单声道"选项是一个不错的选择，这样处理起来更快，生成的文件更小。

- **位深度**：确定文件的振幅范围。32位色阶可在Audition中提供最大的处理灵活性。而为了与常见的应用程序兼容，需要在编辑完成后转换为较低的位深度。

2. 新建多轨会话

多轨会话是指在多条音频轨道上，将不同的音频文件进行合成操作。如果想将两个或两个以上的声音文件混合成一个声音文件，就需要创建多轨会话。

用户可以通过以下方法新建多轨会话。
- 执行"文件"|"新建"|"多轨会话"命令。
- 在"文件"面板中单击"新建"按钮，在展开的列表中选择"新建多轨会话"选项。
- 在"文件"面板中单击"插入到多轨混音中"按钮。
- 按Ctrl+N组合键。

执行以上任意操作，系统会弹出"新建多轨会话"对话框，如图2-24所示。在该对话框中可以设置会话名称、文件夹位置、模板类型、采样率、位深度、混合模式。

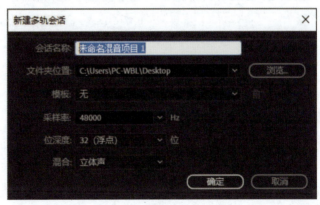

图 2-24

对话框中各选项含义如下。
- **模板**：指定默认模板或用户所创建的模板。
- **混合**：选择将音轨混缩为单声道、立体声或5.1混合音轨。

> **知识点拨**
>
> 会话文件是基于XML的小文件，本身不包含任何音频数据，而是指向硬盘中的其他音频和视频文件。

2.3.2 打开文件

Audition可以在单轨界面中打开多种支持的声音文件或视频文件中的音频部分，也可以在多轨界面中打开Audition会话、Adobe Premiere Pro序列XML、Final Cut Pro XML交换和OMF的文件。用户可以通过以下方法打开文件。

- 执行"文件"|"打开"命令。
- 在"文件"面板中单击"打开文件"按钮 。
- 按Ctrl+O组合键。

执行以上任意操作，系统会弹出"打开文件"对话框，如图2-25所示。用户可以从目标文件夹选择需要打开的文件。

图 2-25

注意事项 在"打开文件"对话框中双击需要打开的音频文件，也可以快速打开音频文件。按住Ctrl键则可以同时选择多个不连续的音频文件进行打开操作。

Audition还提供了文件追加功能，可以追加带有"CD音轨"标记的文件，以快速地合成音频并应用一致的处理。

要追加到活动文件，可执行"文件"|"追加打开"|"到当前文件"命令；要追加到新文件，可执行"文件"|"追加打开"|"到新文件"命令。

知识点拨 如果文件具有不同的采样率、位深度或通道类型，则Audition 会转换选定的文件，以便与打开的文件相匹配。为了获得最佳效果，建议追加与原始文件具有相同采样类型的文件。

2.3.3 导入文件

在音频编辑过程中，会使用到许多不同类型的素材，包括音频素材和Raw数据文件等。用户可以导入单独的素材进行整合，制作出一个内容丰富的作品。

1. 导入音频文件

Audition可以将计算机中已存在的音频文件导入软件的"编辑器"面板进行应用。用户可以通过以下方法新建音频文件。

- 执行"文件"|"导入"|"文件"命令。
- 在"文件"面板中单击"导入文件"按钮 。
- 按Ctrl+I组合键。

执行以上任意操作，系统会弹出"导入文件"对话框，从本地文件夹中选择要导入的音频文件，单击"打开"按钮，即可将对象导入并在波形编辑器中打开，如图2-26和图2-27所示。

图 2-26

图 2-27

2. 导入原始数据

对于缺少描述采样类型的标头信息的文件，可以采用导入原始数据的方法导入Audition。执行"文件"|"导入"|"原始数据"命令，在弹出的"导入原始数据"对话框中选择要导入的对象即可。

2.3.4 保存文件

项目文件制作完毕后，需要保存操作，以便于下次继续编辑。用户可以对项目文件进行

"保存""另存为""将选区保存为""全部保存""将所有音频保存为批处理"等操作。

1. 保存文件

在波形编辑器中，用户可以采用各种常见格式来保存音频文件，所选择的格式取决于计划使用文件的方式。执行"文件"|"保存"命令，系统会弹出"另存为"对话框，如图2-28所示。在该对话框中可以设置文件名称、存储位置、格式等参数。

图 2-28

知识点拨

多轨会话在创建之初就已经指定了存储位置和文件名，执行保存操作后不会弹出"另存为"对话框。用户稍后可以重新打开所保存的会话文件，以对混音进行进一步的更改。

2. 另存为文件

如果需要以不同的文件保存更改，可执行"文件"|"另存为"命令，系统会弹出"另存为"对话框。音频文件的"另存为"对话框与执行"保存"命令弹出的对话框相同，多轨会话文件的"另存为"操作所弹出的对话框如图2-29所示。

图 2-29

3. 将选区保存为

要将当前选区内的音频片段另存为新文件，可执行"文件"|"将选区保存为"命令，系统会弹出"选区另存为"对话框，如图2-30所示。

图 2-30

4. 将所有音频保存为批处理

在音频处理过程中，可能会遇到大量音效音乐需要做同一种处理，比如将多种格式的音频文件转换为统一格式。全部手动操作的话无疑工作量十分巨大，这里就要使用到"批处理"功能。执行"文件"｜"将所有音频保存为批处理"命令，该命令会将全部音频文件放入"批处理"面板，以便为保存做准备，如图2-31所示。

单击"导出设置"按钮会弹出"导出设置"对话框。在该对话框中可对文件的前缀/后缀、存储位置、文件格式等参数进行设置，如图2-32所示。

图 2-31

图 2-32

> **知识点拨**
>
> 在"批处理"面板中，用户可以将收藏的效果器应用至所有文件。如果仅希望原样保持文件而不进行其他效果处理，选择"无"选项。

动手练 打开音频文件

使用Audition打开音频文件后，才可以对音频进行编辑和修改操作。下面介绍打开音频文件的操作方法。

Step 01 启动Audition应用程序，执行"文件"|"打开"命令，系统会弹出"打开文件"对话框，在本地文件夹选择准备好的音频文件，如图2-33所示。

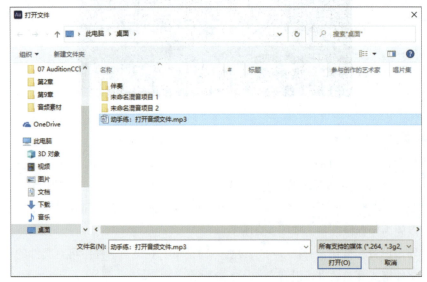

图 2-33

Step 02 单击"打开"按钮，即可打开该音频文件，在编辑器中可以看到波形，如图2-34所示。

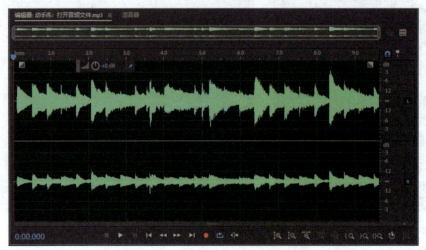

图 2-34

动手练 保存音频中的片段

利用Audition可以将波形中的一部分保存为新的音频文件，操作步骤如下。

Step 01 启动Audition应用程序，执行"文件"|"打开"命令，打开准备好的音频文件，如图2-35所示。

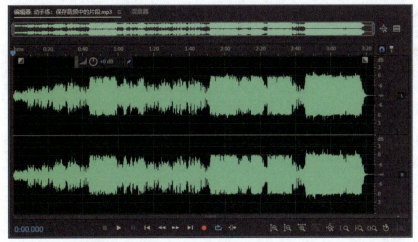

图 2-35

Step 02 拖动音轨上方的操纵杆调整波形的显示比例，在波形中按住并拖动选择一段片段，按空格键可以预览该片段内的音频，如图2-36所示。

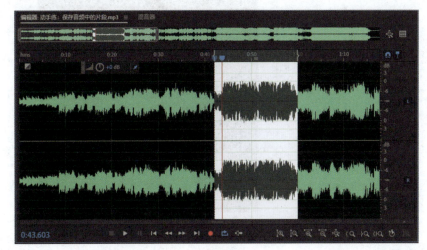

图 2-36

Step 03 执行"文件"|"将选区保存为"命令，在弹出"选区另存为"对话框中可以设置音频的文件名、存储位置以及保存格式，如图2-37所示。

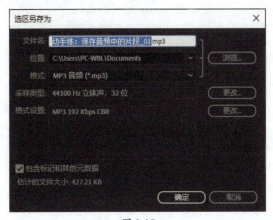

图 2-37

Step 04 单击"确定"按钮,即可继续将选中的片段保存为新的音频文件。

2.4 收藏夹

收藏夹主要用于存储一些常用的效果,仅通过数次单击就可以完成编辑操作。用户不仅可以在收藏夹中使用这些收藏,还可以创建新的收藏,以及对收藏进行删除、组织、编辑操作。用户可以通过"收藏夹"菜单和"收藏夹"面板进行各种编辑操作,如图2-38和图2-39所示。

图 2-38

图 2-39

1. 录制收藏效果

在处理声音的过程中,如果想要对多段或整个文件进行相同的处理,那么可以将要操作的步骤利用收藏夹录制下来,保存在收藏夹中。在处理相同操作的时候,可以在收藏夹中选择保存的效果直接进行利用。

2. 删除收藏

如果想要删除某个收藏,可以执行"收藏夹"|"删除收藏"命令,弹出"删除收藏"对话框,在列表中选择要删除的对象,再单击"确定"按钮即可,如图2-40所示。

图 2-40

知识点拨

"删除"按钮右侧的"调整顺序"按钮是一个切换按钮,默认情况下表示列表中各收藏按字母顺序排列,单击此按钮后可以手动调整收藏列表的顺序。

案例实战:新建并保存录制文件

本案例将利用本章所学的知识创建一段音频文件,并将其保存,操作步骤如下。

Step 01 启动Audition应用程序,执行"文件"|"新建"|"音频文件"命令,如图2-41所示。

Step 02 系统会弹出"新建音频文件"对话框,这里输入文件名,并设置采样率、声道、位深度参数,如图2-42所示。

图 2-41

图 2-42

Step 03 单击"确定"按钮,即可新建空白的音频文件,如图2-43所示。

图 2-43

Step 04 录制一小段音频,如图2-44所示。

图 2-44

Step 05 执行"文件"|"保存"命令，在弹出的"另存为"对话框中单击"浏览"按钮，在弹出的"另存为"对话框中设置存储位置和文件名，如图2-45所示。

图 2-45

Step 06 单击"保存"按钮返回对话框，再继续单击"确定"按钮，即可完成音频文件的创建，如图2-46所示。

图 2-46

 课后作业

一、填空题

（1）Audition打开文件的方式包括_____、_____、_____。

（2）新建音频文件时，Audition提供了_____种"位深度"选择方式。

（3）如果需要频繁使用某几步操作，可以使用_____帮助更加方便快捷的操作。

（4）默认情况下，工具栏会停靠在_____下方。

二、选择题

（1）下列选项中，可以打开文件的是（　　）。

 A. 在菜单栏中执行"文件"|"打开"命令

 B. 在菜单栏中执行"文件"|"打开并附加"命令

 C. 在菜单栏中执行"文件"|"打开最近使用的文件"命令

 D. 以上选项都正确

（2）Audition界面最下方的是（　　），用于显示各种即时消息，如工程状态、工程采样率、内部混音精度、磁盘剩余空间等。

 A. 标题栏　　　　　　　　　　B. 工程模式按钮

 C. 状态栏　　　　　　　　　　D. 快捷工具栏

（3）下列选项中，不属于Audition工作界面的组成部分的是（　　）。

 A. 图层　　　　　　　　　　　B. 媒体浏览器

 C. 收藏夹面板　　　　　　　　D. 多轨编辑器

（4）下列选项中，Audition不能导入的音频格式是（　　）。

 A. MP3　　　　　　　　　　　B. AVR

 C. WAV　　　　　　　　　　　D. JPEG

（5）直接执行"文件"|"保存会话"命令，会得到一个扩展名为（　　）的文件。

 A. wav　　　　　　　　　　　B. mid

 C. mp3　　　　　　　　　　　D. ses

三、操作题

结合本章所学的知识，新建多轨音频，导入音频素材并将其拖入音轨，调整素材位置，如图2-47所示。

图 2-47

读书笔记

第3章
工作区与显示控制

在使用Audition处理音频文件之前,用户需要熟练掌握对工作区和音频显示的控制,才能在今后的学习和工作中更加地得心应手。本章主要介绍Audition的面板控制、编辑器的分类、频谱的显示、音频的播放控制、波形的查看以及键盘快捷键的应用知识。

3.1 面板控制

Audition工作区的面板是可控的，用户可以选择将面板停靠在一起、移入移出、浮动显示或者停靠到工作区内。

工作区的面板可以单独放置，也可以并列停靠在一起，形成面板组，图3-1和图3-2所示分别为独立的面板和面板组。

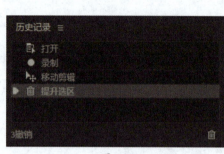
图 3-1

图 3-2

3.1.1 浮动面板与面板组

默认情况下，所有面板都是停靠在工作区内的。对于一些需要用到但不方便显示的面板或面板组，可以选择将其浮动显示，使其置于工作区上方，可以任意移动不受下方工作区的影响。用户可以通过浮动窗口来使用辅助监视器，或创建类似于Adobe应用程序早期版本的工作区。

1. 浮动面板

如果要浮动显示面板，单击面板名称右侧的"扩展"按钮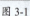，在展开的列表中选择"浮动面板"选项，即可使该面板浮动显示，如图3-3和图3-4所示。

图 3-3

图 3-4

2. 浮动面板组

如果要浮动面板组，单击该面板组任意面板名称右侧的"扩展"按钮，在展开的列表中选择"面板组设置"|"取消面板组停靠"选项，即可使面板组浮动显示，如图3-5和图3-6所示。

图 3-5　　　　　　　　　　　　　　　图 3-6

3.1.2　关闭面板与面板组

　　Audition工作区中的面板非常多，对于不常用的面板或面板组，可以选择将其关闭。面板与面板组的关闭操作与浮动操作类似，单击面板名称右侧的"扩展"按钮■，在展开的列表中选择"关闭面板"选项，即可关闭该面板，如图3-7所示。

　　单击面板组中任意面板名称右侧的"扩展"按钮■，在展开的列表中选择"面板组设置"|"关闭面板组"选项，即可关闭整个面板组，如图3-8所示。

图 3-7　　　　　　　　　　　　　　　图 3-8

　　单击面板名称右侧的"扩展"按钮■，在展开的列表中选择"关闭组中的其他面板"选项，即可关闭除该面板以外的所有面板。

3.2　编辑器

　　编辑器是处理音频最主要的区域，任何对音乐的编辑操作都需要在这里完成。Audition提供了波形编辑器和多轨编辑器两种不同类型的编辑器，前者用于高度精细与复杂地处理单个音频，后者用于制作多轨音频。

3.2.1　波形编辑器

　　Audition为编辑音频文件提供了波形编辑器，在这里可以显示和编辑音频。波形编辑模式爱用破坏性的方法，这种方法会更改音频数据，同时会永久性地更改保存的文件，常用于转换采样率或位深度、母带处理或批处理等工作。用户可以通过以下方法打开波形编辑器。

● 在工具栏中单击"波形"按钮。

- 执行"视图"|"波形编辑器"命令。
- 按数字9键。

波形编辑器中的波形显示为一系列正负峰值,X轴(水平标尺)用于衡量时间,Y轴(垂直标尺)用于衡量振幅,如图3-9所示。用户可以通过更改比例和颜色,自定义波形显示。

图 3-9

注意事项 如果操作面板中未曾打开音频文件,执行上述操作后会弹出"新建音频文件"对话框。在多轨编辑器中双击某个音轨或者在"文件"面板双击音频文件也会快速打开波形编辑器。

3.2.2 多轨编辑器

多轨编辑器是一个极其灵活的、实时编辑环境,内置更加强大的处理功能且非常灵活,适用于构建多轨道混音的音频创作等工作。

在多轨编辑器中,用户可以混音多个音频轨道以创建分层的声道和精心制作的音乐创作。用户可以录音和混音无限多个轨道,每个轨道中可以包含用户需要的剪辑,唯一的限制就是硬盘空间和计算机处理能力。用户可以通过以下方法打开多轨编辑器。

- 在工具栏中单击"多轨"按钮,进入多轨编辑器,如图3-10所示。
- 执行"视图"|"多轨编辑器"命令。
- 按数字0键。

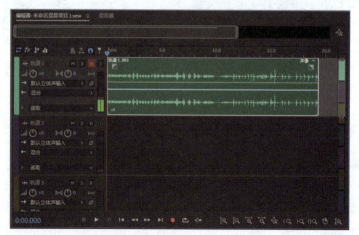

图 3-10

> **知识点拨**
> 与波形编辑器相反，多轨编辑器使用的是非破坏性方法，所做的任何更改都是暂时的或非破坏性的，不会修改原始音频文件。

控制区中包含4种控制模式，分别是输入/输出、效果、发送、EQ（均衡），对应音轨控制区左上角的4个按钮，单击按钮即可切换到相应的控制模式，如图3-11~图3-14所示。

图 3-11

图 3-12

图 3-13

图 3-14

- **输入/输出**：该模式下可设置本轨道的输入源、总音轨的音频输出类型以及混音器的设置。
- **效果**：该模式下的音轨有自己的"效果组"，可以对单个音频进行信号处理。
- **发送**：在该模式下可以创建总音轨及控制总音轨电平、选择发送目标。
- **EQ（均衡）**：均衡模式是最重要的模式之一，指导每个音轨在各自的频域上对音响空间进行细化，提供对每个音轨插入"参数均衡"效果的选项。

3.3 频谱

在音频处理过程中，我们不仅要用耳朵去听音频，还要学会用眼睛去看。Audition的波形编辑器中提供了一种频谱显示模式，会通过其频率分量显示波形，使用户能够分析音频数据，以了解哪些频率最普遍，哪些频率是多余的，非常适合于删除不想要的声音，如咳嗽声和其他伪声。

> **知识点拨**
> 频谱中颜色越亮表示振幅分量越大，颜色从深蓝（低振幅频率）变化到亮黄色（高振幅频率）。

3.3.1 频谱类型

波形编辑器附带了频谱频率显示器和频谱音调显示器,更方便对音频进行细节处理,前者常用于人声,后者常用于音乐。要查看频谱,在工具栏中单击"显示频谱频率显示器"按钮或"显示频谱音调显示器"按钮,即可显示这两种频谱效果,如图3-15和图3-16所示。

图 3-15

图 3-16

3.3.2 自定义频谱显示

通过"首选项"对话框设置频谱显示可以更好地帮助用户增强不同的细节并很好地隔离伪声。

执行"编辑"|"首选项"|"频谱显示"命令,在弹出的"首选项"对话框的"频谱显示"面板中可以看到关于频谱显示的相关设置参数,如图3-17所示。

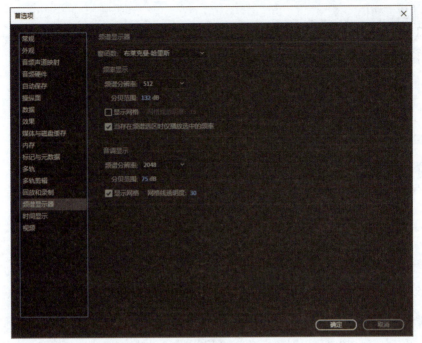

图 3-17

对话框中部分选项含义如下。

- **窗函数**：确定"快速傅氏变换"形状。这些功能按照从最窄到最宽的顺序列出。功能越窄，包括的环绕声频率就越少，但只能较模糊地反映中心频率；功能越宽，包括的环绕声频率就越多，但能更精确地反映中心频率。"海明"和"布莱克曼"选项可以提供卓越的总体效果。
- **频谱分辨率**：指定用来绘制频率的垂直带数。当提高分辨率时，频率准确性也会提高，但是时间准确性将会降低。例如，低分辨率可能更好地反映具有高度敲击力的音频。
- **分贝范围**：更改显示频率的振幅范围。增加该范围会增强颜色，从而帮助用户看到附近音频中的更多细节。此值只会调整频谱显示，不会更改音频振幅。
- **当存在频谱选区时仅播放选定的频率**：取消选择此选项以听到与选择项相同的时间范围内的所有频率。

3.4 控制音频

在Audition中，用户可以通过"编辑器"面板或"传输"面板对音频进行实时的录音、播放、停止、快进等操作，如图3-18所示。

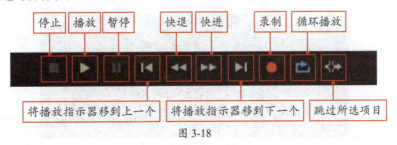

图 3-18

1. 停止、播放、暂停

在音频编辑过程中，播放、停止和暂停是最常用的操作，对用户分析与编辑音频起着至关重要的作用。用户可以按空格键来控制音频的播放和停止。

2. 快退 / 快进

使用"快退"按钮和"快进"按钮可以在播放状态下以恒定或变速的方式进行倒放与快速前进。而在停止状态下，则可以以变速的方式调整指示器的位置。

3. 移动时间指示器

使用"移动时间指示器到上一个"按钮和"移动时间指示器到下一个"按钮可以快速移动指示器到上一个标记点或下一个标记点。

4. 录制

使用"录制"按钮不仅可以对输入设备录制声音，还可以录制系统内的声音。用户可以按"Shift+空格"组合键控制"录制"功能。

5. 循环播放

使用"循环播放"按钮可以对整个音频波形或选择区域的音频进行循环性的播放，以便于反复试听。

3.5 查看音频

灵活地查看音频波形，可以很好地帮助用户分析与编辑音频。音频文件被调入Audition的编辑器中后，可以使用面板中的按钮对音频的波形进行缩放控制，如图3-19所示。下面将介绍较为常用的几种工具。

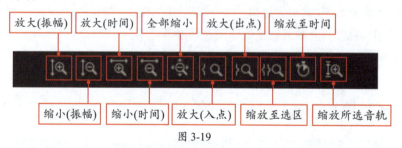

图 3-19

1. 放大 / 缩小（振幅）

使用"放大（振幅）"和"缩小（振幅）"按钮会垂直放大、缩小音频波形或轨道。如图3-20和图3-21所示为放大缩小后的波形效果。

图 3-20

图 3-21

> **知识点拨**
>
> 将光标放置到振幅标尺上,向上滑动鼠标滚轮可以放大波形,向下滑动则缩小波形。

2. 放大/缩小(时间)

使用"放大(时间)"和"缩小(时间)"按钮会放大或缩小波形或多轨会话的时间码,从而更好地查看音频波形或轨道。如图3-22所示为放大效果。

图 3-22

> **知识点拨**
>
> 将光标放置到波形编辑区,向上滑动鼠标滚轮可以放大时间码,向下滑动则缩小时间码;在多轨编辑器中,按住Ctrl键的同时滑动滚轮,同样可以放大或缩小时间码。

3. 全部缩小(所有坐标)

使用"全部缩小(所有坐标)"按钮会使波形缩小以显示整个音频文件或多轨会话。

4. 放大入点/出点

使用"放大入点"和"放大出点"按钮可以根据当前选区的起始或结束位置进行放大操作。

5. 缩放至选区

使用"缩放至选区"按钮可以将当前选区内的音频波形最大化显示。

动手练 观察音频文件的波形

本案例中将利用缩放工具仔细观察音频文件的波形显示,操作步骤如下。

Step 01 启动Audition应用程序，执行"文件"|"打开"命令，在"打开文件"对话框中找到准备好的音频文件，如图3-23所示。

图 3-23

Step 02 单击"打开"按钮，即可从编辑器面板将其打开，如图3-24所示。

图 3-24

Step 03 多次单击"放大（时间）"按钮可以横向放大波形，可以看到波形的细节，如图3-25所示。

图 3-25

Step 04 再单击"放大(振幅)"按钮可以竖向放大波形,可以看到波形的变化更为明显,如图3-26所示。

图 3-26

Step 05 使用"时间选择工具"拖动创建选区,如图3-27所示。

图 3-27

Step 06 单击"缩放至选区"按钮,即可将选区内的波形最大化显示在编辑区,这样可以更加清晰地看到波形变化,如图3-28所示。

图 3-28

Step 07 单击"全部缩小"按钮,波形又会恢复到初始的状态。

3.6 键盘快捷键

Audition提供了一组默认的键盘快捷键来帮助用户加速编辑过程。在菜单和工具提示中,可用快捷键会出现在命令和按钮名称的右侧。

执行"编辑"|"键盘快捷键"命令会打开可视键盘快捷键编辑器,如图3-29所示。可视键盘快捷键编辑器会展示出键盘的布局,已分配快捷键的键标记为紫色。将光标置于键上时,工具提示会显示完整命令名称。

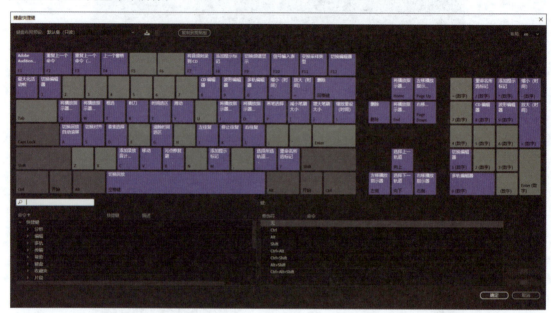

图 3-29

用户可以通过从"命令"列表将命令拖动到"键盘布局"中的键来分配快捷键,还可以使用修饰键组合来应用快捷键,该组合对应"修饰键列表"中显示的当前所选键。

- 要随修饰键一起将命令分配给键,拖放过程中需按住修饰键。
- 要删除上次分配的快捷键命令,选择该键并单击"撤销"按钮。
- 要删除分配的所有快捷键,单击"清除"按钮。

注意事项 用户可自定义几乎所有的默认快捷键并为其他功能添加快捷键。当现有快捷键与其他命令冲突时:
- 编辑器底端将显示警告。
- 右下角的"撤销"和"清除"按钮已启用。
- 冲突的命令用蓝色高光显示,单击将在命令列表中自动选择命令。

案例实战:为音乐加一段鼓点

本案例将为一段音乐加上鼓点节奏,需要利用缩放功能进行较为细致的操作,操作步骤如下。

Step 01 启动Audition应用程序，新建一个多轨会话，如图3-30所示。

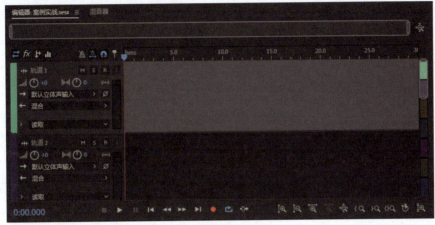

图 3-30

Step 02 在"文件"面板中单击"导入文件"按钮，弹出"导入文件"对话框，选择准备好的音频文件，如图3-31所示。

Step 03 单击"打开"按钮将所选音频文件导入"文件"面板，如图3-32所示。

图 3-31　　　　　　　　　　　　　　图 3-32

Step 04 将音频素材分别拖入音轨，如图3-33所示。

图 3-33

Step 05 多次单击"放大入点"按钮，放大入点处的波形，如图3-34所示。

图 3-34

Step 06 使用"移动工具"调整轨道1的位置，使节奏对齐到鼓点的第二个八拍的起点，如图3-35所示。

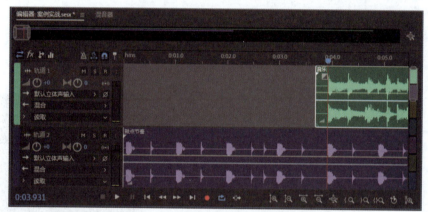

图 3-35

Step 07 单击"播放"按钮播放音频，就会发现两条音轨的节奏不一致，鼓点的节奏较为慢一些。

Step 08 缩放鼓点音轨，使其与音乐的节奏能够对应上，如图3-36所示。

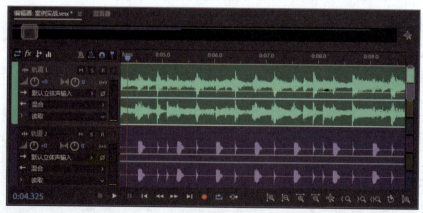

图 3-36

Step 09 单击"播放"按钮，试听添加了鼓点的效果。

课后作业

一、填空题

（1）并列停靠的面板被称为_____。

（2）波形编辑器的频谱包括_____和_____两种类型。

（3）Audition最主要的工作区域是_____。

（4）在Audition中，可以通过_____和_____来实现音频的播放、停止、录制、快进等操作。

二、选择题

（1）若音轨无法全部显示波形时，可以使用鼠标操纵音轨上方的（　　）来调整显示位置。

 A. 播放指针 B. 滚屏推杆

 C. 左右拖曳杆 D. 传送器按钮

（2）下列描述错误的是（　　）。

 A. Audition既拥有波形编辑器，又拥有多轨编辑器

 B. 音频可以在波形编辑器和多轨编辑器之间来回转换

 C. 在多轨编辑器中进行精细化的编辑

 D. 可使用波形编辑器编辑单个文件

（3）下列选项中，可以完成导航的是（　　）。

 A. 通过缩放导航 B. 通过"工具"面板导航

 C. 通过传输导航 D. 通过媒体浏览器导航

（4）以下描述错误的是（　　）。

 A. 放大（振幅）工具可以垂直放大波形的幅度

 B. 放大（振幅）工具可以放大波形的声音

 C. 放大（时间）工具可以放大编辑器的时间码

 D. 放大入点工具可以从入点开始放大时间码

三、操作题

利用本章所学知识自定义自己熟悉的快捷键，如图3-37所示。

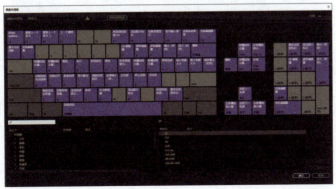

图 3-37

读书笔记

第4章
音频的录制

在较早的时候，录音使用的是录音机，随着计算机技术的飞跃发展，台式计算机、笔记本电脑、数码产品逐渐代替了录音机。

本章主要围绕Audition录音的相关知识进行介绍，包括录音的硬件设施、内录与外录、单轨音频和多轨音频的录制等。通过本章的学习和练习，读者可以了解录音相关知识并熟练掌握音频的录制方法。

4.1 录音的硬件准备

在计算机音频制作过程中，录音是一个非常重要的环节，其核心就是一台多媒体计算机，这台计算机应当具备声卡、耳机、音响等设备。如果需要制作MIDI格式的音乐，就需要准备MIDI键盘。在前期录音，还需要准备麦克风、调音台、录音室等设备。

4.1.1 声卡

声卡也叫音频卡，是多媒体计算机中用于处理声音的接口卡，如图4-1所示。声卡可以将来自话筒、收录音机、激光唱片机等设备的语音、音乐等声音变成数字信号交给计算机处理，并以文件形式存盘，还可以把数字信号还原为真实的声音输出。

图 4-1

4.1.2 耳机/音箱

耳机和音箱都被称为扬声器，是一种电声换能器件，能够将音频信号通过电磁、压电或静电效果使纸盆或膜片振动，与周围空气产生共振而发出声音。

音箱是放置扬声器的箱子，能够增强音响效果，如图4-2所示。如果要在录音时监听声音效果，避免录音话筒将音箱发出的声音也拾取到，最好使用耳机，如图4-3所示。

图 4-2

图 4-3

4.1.3 麦克风

麦克风也称为传声器，由英文Microphone翻译而来，它是一种将声音信号转换为电信号的能量转换器件，如图4-4所示。

图 4-4

4.1.4 MIDI键盘

MIDI键盘外观上与电子钢琴类似，但其本身不是音源不能发声，因此一般与计算机连接使用，如图4-5所示。当MIDI键盘与计算机连接时，按任意键，MIDI键盘都会向计算机发送一个信号，计算机收到信号就会以相应的形式记录下来。

图 4-5

当然，没有MIDI键盘也能创作音乐，日常生活中使用的鼠标和键盘同样可以，只是稍微麻烦一些。

4.1.5 调音台

调音台又称为调音控制台，如图4-6所示。调音台将多路输入信号进行放大、混合、分配、音质修饰和音响效果加工，是现代电台广播、舞台扩音、音响节目制作等系统中进行播送和录制的重要设备。

图 4-6

4.1.6 录音室

录音室是用于录制音频素材的专用房间，拥有高级话筒、调音台、数字录音机、效果器和计算机等专业录音设备，如图4-7所示。录音室的门、墙、地板都应采取隔音、防震措施，以减少外部环境的影响。

图 4-7

4.2 录音类型

根据工作原理、录制难度以及外界干扰的不同，可以将录音方式分为内录和外录两种。

1. 内录

内录是指将正在播放的声音由内部录制下来的过程，通常是利用计算机自带的录音机或者录音软件来完成。这种录制方法不受外界干扰，音频信号不受损失，录制质量较好。

1）录制网络歌曲

在网络上遇到有一些歌曲或者背景音乐非常喜欢但无法下载时，就可以采用内录的方法来进行录制。

2）录制收音机中的电台节目

喜欢收听收音机的用户，可以将收音机中喜欢的电台声音通过计算机录制下来，然后将录

制的电台声音复制到移动设备中，待闲暇时可以拿出来听，也可以录制一些有意义的电台节目给家人朋友听。

在开始录制之前，首先要准备一根4.5mm插头的音频线，如图4-8所示，用于连接收音机和计算机的端口，通过音频线将收音机中的声音在计算机中播放出来。

在Windows系统的"声音"对话框中，选择"录制设备"的Line In（线路输入）选项，接下来即可使用软件对电台节目进行录制，如图4-9所示。

图 4-8

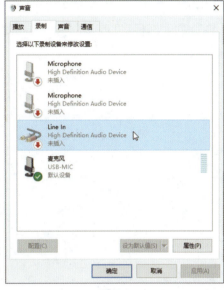

图 4-9

3）录制电视机中的歌曲

录制电视机中的歌曲与录制收音机中的电台节目方法类似，这里需要一根一分二的音频线（俗称莲花头）用于连接计算机和电视机，如图4-10所示。现在的家用数字电视都配备了机顶盒，也可以将机顶盒与计算机连接。

图 4-10

2. 外录

外录是指把外部的声音通过麦克风或者录音机的拾音设备传输到录音系统，再将声音信号录制在存储介质中。这种录制方式容易受到外界干扰，声音信号容易失真，但可以很方便地录制人声等多种声音信号。

4.3 录制音频

使用计算机录音软件成本低、音质好、噪声小、操作方便且持续时间长,这种录音方式已经成为专业录音领域中新一代的超级录音机。

4.3.1 单轨录音

使用单轨录音时,用户可以录制来自插入声卡"线路输入"端口的麦克风或任何设备的音频。将麦克风与计算机声卡的Microphone接口连接,再设置录音选项的来源为"麦克风",如图4-11所示。

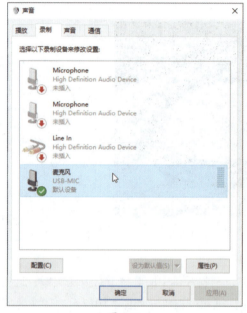

图 4-11

启动Audition应用程序,执行"文件"|"新建"|"音频文件"命令,在弹出的"新建音频文件"对话框中输入文件名并设置参数,单击"确定"按钮创建新的音频文件。在"编辑器"面板下单击"录制"按钮即可开始录音。

注意事项 电平表的音频分贝分为绿色、黄色、红色三个区域,在录音时要注意合适的电平,最佳输入电平不应到达电平表的红色区域,如图4-12~图4-14所示分别是电平过小、电平适中以及电平过大的显示效果。

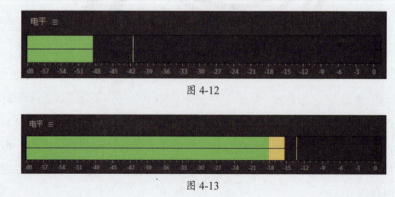

图 4-12

图 4-13

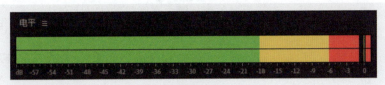

图 4-14

4.3.2 多轨录音

多轨录音是指同时在多个音轨中录制不同的音频信号，然后通过混合获得一个完整的作品。多轨录音还可以先录制好一部分音频保存在音轨中，再进行其他部分的录制，最终再将它们混合制作成一个完整的波形文件。

在多轨编辑器面板中可以看到每个轨道的左侧都有一个音轨控制区，用于音频的控制操作，如图4-15所示。音轨控制区的控制功能可分为两类，一类是由一组固定功能组成，包括播放、静音、录音、监听、音量、立体声平衡等；另外一类则是由变化的控制功能组成，根据控制模式的不同显示不同的功能。

- **静音** M：激活该按钮，按钮显示为绿色 M，会使当前音轨静音。
- **独奏** S：在有多条音轨播放时，激活该按钮，按钮显示为黄色 S，会只播放该音轨的内容。
- **录音准备** R：激活该按钮，按钮显示为红色 R，表示已经做好录音准备。通过麦克风输入声音时，其下方会显示电平信号，如图4-16所示。
- **监听** I：激活该按钮，按钮显示为橙色 I，可以从扬声器监听当前录音效果。要注意的是，在激活"录音准备"按钮的前提下才能激活"监听"按钮。

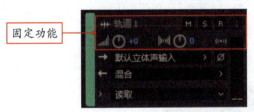

图 4-15

图 4-16

> **知识点拨**
>
> 在多轨编辑器中，用户可以录音和混音无限多个轨道，每个轨道可以包含用户需要的剪辑，唯一的限制是硬盘空间和处理能力。

在多轨编辑器中，Audition可以自动将每个录制的剪辑直接保存为WAV文件。直接录制为文件可快速录制和保存多个剪辑，从而提供极大的灵活性。

动手练 录制网络中播放的音乐

我们在网络中听到一些好听的歌曲或音乐却无法下载时，可以选择使用软件进行录制，操作步骤如下。

Step 01 在显示器右下角右击扬声器的图标，在弹出的快捷菜单中选择"声音"选项，如图4-17所示。

Step 02 系统会弹出"声音"对话框，切换到"录制"选项卡，启用"立体声混音"选项并设为默认值，如图4-18所示。

图 4-17　　　　　　　　　　图 4-18

Step 03 设置完毕后，先播放音乐，确认能够听到音箱里的声音。

Step 04 启动Audition应用程序，执行"编辑"|"首选项"|"音频硬件"命令，弹出"首选项"对话框，设置"默认输入"硬件设备为"立体声混音"，如图4-19所示。

Step 05 单击"录制"按钮，弹出"新建音频文件"对话框，输入文件名并设置相关参数，如图4-20所示。

图 4-19　　　　　　　　　　图 4-20

Step 06 单击"确定"按钮，系统会开始录制计算机内的声音，再播放想要录制的音乐，会看到编辑器中录制的波形，如图4-21所示。

图 4-21

Step 07 音乐录制完毕后，在编辑器面板中单击"停止"按钮完成录制，如图4-22所示。最后再保存音频文件。

图 4-22

动手练 使用麦克风录制音频

本案例将通过麦克风录制一段演讲词，这是录音的一种初级、简单的方法，操作步骤如下。

Step 01 在显示器右下角右击扬声器的图标，在弹出的快捷菜单中选择"声音"选项，系统会弹出"声音"对话框，切换到"录制"选项卡，启用"麦克风"选项，如图4-23所示。（有的声卡用Microphone来表示麦克风接口，也有的直接用"麦克风"表示。）

Step 02 右击"麦克风"选项，在弹出的快捷菜单中选择"属性"选项，弹出"麦克风属性"对话框，切换到"级别"选项卡，这里可以设置麦克风音量，如图4-24所示。

图 4-23

图 4-24

Step 03 如果想要实时监听自己的录音效果，可以在"侦听"选项卡中勾选"侦听此设备"复选框，如图4-25所示。

Step 04 返回"声音"对话框，切换到"播放"选项卡，选择当前接入计算机输出端口的扬声器设备作为默认值，播放音乐确定扬声器可以听到声音，如图4-26所示。（适当调整音量，以耳中听到舒适为宜。）

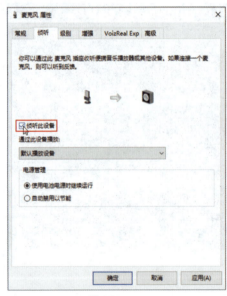
图 4-25

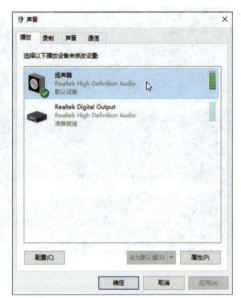
图 4-26

Step 05 设置完毕后，启动Audition应用程序，单击"录制"按钮，弹出"新建音频文件"对话框，这里输入文件名并设置音频参数，如图4-27所示。

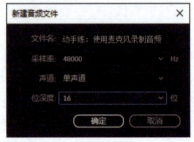
图 4-27

Step 06 单击"确定"按钮，系统会新建音频文件并开始录制麦克风输入的声音。录制完毕后单击"停止"按钮即可，如图4-28所示。

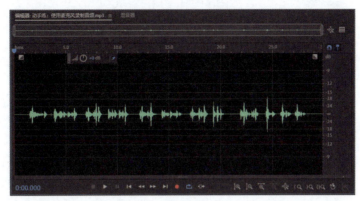

图 4-28

动手练 修复出错的音频片段

一段话录制完后，在试听的过程中可能会发现某几句话讲的不好或者出现口误，需要重录。如果全部重新录制就比较耽误时间，这时用户可以选择针对部分区域进行重新录制，操作步骤如下。

Step 01 打开录制好的音频文件，如图4-29所示。

图 4-29

Step 02 单击"放大时间"按钮放大音频波形，如图4-30所示。

图 4-30

Step 03 找到需要重录的波形部分，使用"时间选择工具"在波形上按住并拖动选择波形片段，如图4-31所示。

图 4-31

Step 04 在"录制"按钮上右击，在弹出的快捷菜单中选择"覆盖"选项，如图4-32所示。
Step 05 再单击"录制"按钮，即可在选择区域内重新录制音频，如图4-33所示。

图 4-32

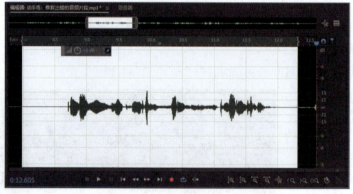

图 4-33

动手练 定时录制音乐节目

如果事情太多怕错过了喜欢的音乐节目，可以选择使用软件定时录制，操作步骤如下。

Step 01 启动Audition应用程序，将光标移动至"录制"按钮上，右击，在弹出的快捷菜单中选择"定时录制模式"选项，此时"录制"按钮会变成 ，如图4-34所示。

图 4-34

Step 02 单击"录制"按钮，弹出"新建音频文件"对话框，这里设置"采样率"为48000Hz，"声道"为立体声，"位深度"为32（浮点），如图4-35所示。

Step 03 单击"确定"按钮会创建音频文件，同时弹出"定时录制"对话框，在这里设置录制的起始时间和录制时间（节目开始播放的时间和时长），如图4-36所示。

图 4-35

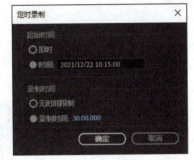

图 4-36

Step 04 单击"确定"按钮，工作界面的"录制"按钮会开始闪动，表示处于准备录制状态。到达设定的起始时间时，软件会自动开始进行录制。

案例实战：跟随伴奏录制独唱歌声

通过本章知识的学习，本案例中将利用多轨录音的方式来录制一首高品质的独唱歌曲，下面介绍具体的操作步骤。

Step 01 启动Audition应用程序，执行"编辑"|"首选项"|"音频硬件"命令，弹出"首选项"对话框，在"音频硬件"选项卡中设置"默认输入"设备为麦克风，如图4-37所示。

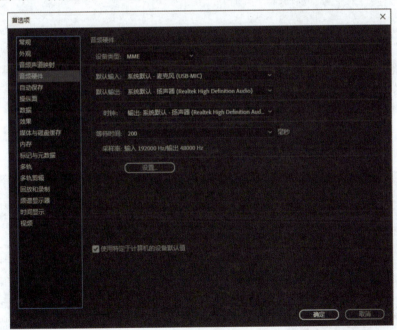

图 4-37

Step 02 接着打开计算机的"声音"对话框，选择"录制"设备为麦克风，如图4-38所示。

Step 03 执行"文件"|"新建"|"多轨会话"命令，在弹出的"新建多轨会话"对话框中设置"会话名称""文件夹位置""采样率""位深度""混合"模式，如图4-39所示。

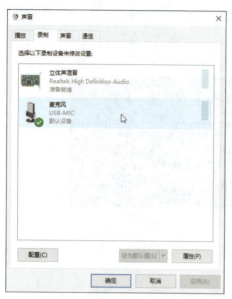
图 4-38

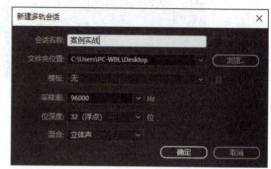
图 4-39

Step 04 单击"确定"按钮会创建多轨会话，如图4-40所示。

图 4-40

Step 05 在轨道1右击，在弹出的快捷菜单中选择"插入"|"文件"选项，如图4-41所示。

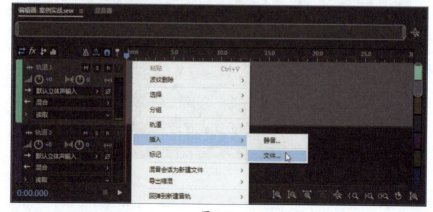
图 4-41

Step 06 在弹出的"导入文件"对话框中找到准备好的歌曲伴奏文件，如图4-42所示。

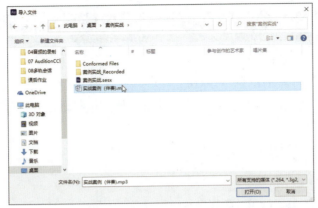

图 4-42

Step 07 单击"打开"按钮，即可将伴奏导入到轨道1，如图4-43所示。

图 4-43

Step 08 选择轨道2，依次单击"录音准备"按钮和"监听"按钮，再单击"录音"按钮，即可开始进行麦克风录音，同时播放伴奏，如图4-44所示。

图 4-44

Step 09 音乐结束后按空格键即可完成录制，如图4-45所示。

图 4-45

课后作业

一、填空题

（1）使用Audition进行录音采样，可以在_____模式下进行。

（2）根据工作原理、录制难度以及外界干扰的不同可以将录音方式分为_____和_____两种。

（3）_____是录制补充音轨的过程。

二、选择题

（1）下列选项中，不属于可与音频接口相匹配的音源的是（　　）。

　　A. 麦克风　　　　B. 录音机　　　　　C. 乐器　　　　　　D. 耳机

（2）下列选项中，不属于可监控音频设备的是（　　）。

　　A. 耳机　　　　　B. 乐器　　　　　　C. 扬声器　　　　　D. 音箱

（3）下列叙述正确的是（　　）。

　　A. 计算机和Audition要识别录制到计算机中的音频，需要将模拟音频信号转换为数字信息

　　B. 在播放音频时，需要将数字信息转换为模拟音频信号

　　C. 信号进行模拟到数字或者数字到模拟的转换过程中会发生延迟

　　D. 以上都正确

（4）外部音频连接器可通过下列方式与计算机通信，其中错误的是（　　）。

　　A. PCIe卡　　　　B. USB接口　　　　C. 任意接口　　　　D. FireWire

（5）下列关于计算机录音的说法，正确的是（　　）。

　　A. 录音时采样频率越高，则录制的声音音量越大

　　B. 录音时采样频率越高，则录制的声音音质越好

　　C. Windows自带的录音机可以进行任意长度时间的录音

　　D. 音乐CD中存储的音乐文件可以直接复制到计算机中使用

三、操作题

录制一段简单的广播，如图4-46所示。

图 4-46

第5章
音频的编辑

音频在Audition中以波形表示,编辑波形音频的本质就是选定一段音频波,然后改变其振幅。本章会对基础编辑工具的使用以及撤销与恢复操作的方法进行详细介绍。通过本章的学习,读者能够熟练掌握音频的编辑技巧和方法。

5.1 编辑波形

利用Audition编辑音频波形，与其他软件的编辑类似，包括选择、复制、剪切、粘贴、删除等操作。

5.1.1 选择

在对音频编辑之前，首先需要选择编辑波形或波形范围，才能继续进行操作。波形的选择分为多种方式，下面进行详细介绍。

1. 选择部分波形

用户可以使用以下方法选择波形中的一部分。

- 单击并拖曳光标即可选择波形片段，如图5-1所示。
- 在开始时间处单击，按住Shift+方向组合键进行选择。
- 在"选区/视图"面板设置选区的开始时间和结束时间。

图 5-1

2. 选择全部波形

如果想要选择全部的波形可以使用以下几种方法。

- 使用鼠标拖曳的方法，从头至尾选取全部波形，如图5-2所示。

图 5-2

- 执行"编辑"|"选择"|"全选"命令。
- 在波形上右击,在弹出的快捷菜单中选择"全选"选项。
- 在波形上快速单击三次。
- 按Ctrl+A组合键。
- 不选取任何区域,系统会默认编辑全部波形。

3. 选择单个声道的波形

如果想要选择立体声文件的某个声道,要先进行首选项设置。在"首选项"对话框的"常规"选项设置中选择"允许相关敏感度声道编辑"复选框,如图5-3所示。

图 5-3

如果要选择左声道中的某段波形,需要将光标放置在左声道波形的上方位置,当光标右下方出现小图标 时,单击并拖曳鼠标即可选择左声道的波形片段,如图5-4所示。

图 5-4

如果要选择右声道中的某段波形，需要将光标放置在右声道波形的下方位置，当光标右下方出现小图标■时，单击并拖曳鼠标即可选择右声道的波形片段。

如果要选择整个单声道，需要将光标放置在该声道的上方或下方，接下来的操作与"选择全部波形"的操作相同。例如在左声道波形上方双击，即可选择整个左声道，如图5-5所示。

图 5-5

4. 选择查看区域

查看区域是指波形的显示区域，当音频文件时间较长或者对波形进行放大显示后，当前查看区域所显示的部分波形。查看区域的波形可以使用以下几种方法。

- 在波形上双击，即可选择当前查看区域的波形，如图5-6所示。
- 执行"编辑"|"选择"|"选择当前视图时间"命令。
- 在波形上右击，在弹出的快捷菜单中选择"选择当前视图时间"选项。

图 5-6

5.1.2 复制

使用复制、剪切、粘贴操作可以将整段音频或音频中的一段粘贴到另一段音频中。复制是简化音频编辑的有效方式之一，在编辑音频的过程中，有与上部分相同的音频部分时，即可使用复制功能来避免重复的编辑工作。使用"复制"命令，可以将所选音频数据复制到剪贴

板。复制波形可以使用以下几种方法。

- 选择音频波形，执行"编辑"|"复制"命令。
- 在波形上右击，在弹出的快捷菜单中选择"复制"选项。
- 选择音频波形，按Ctrl+C组合键。

使用"复制到新文件"命令，可以将音频数据复制并将其生成新的文件。复制到新文件可以使用以下几种方法。

- 选择音频波形，执行"编辑"|"复制到新文件"命令。
- 在波形上右击，在弹出的快捷菜单中选择"复制到新建"选项。
- 选择音频波形，按Shift+Alt+C组合键。

5.1.3 剪切

使用"剪切"命令，可以从当前波形中删除所选音频数据，并将其复制到剪贴板，以便于后面的粘贴操作。剪切波形可以使用以下几种方法。

- 选择音频波形，执行"编辑"|"剪切"命令。
- 在波形上右击，在弹出的快捷菜单中选择"剪切"选项。
- 选择音频波形，按Ctrl+X组合键。

5.1.4 粘贴

使用"粘贴"命令，可以将剪贴板的音频数据放置在要插入音频的位置或替换一段片段（时间指示器所在的位置）。用户可以通过以下几种方式粘贴波形。

- 选择音频波形，执行"编辑"|"粘贴"命令。
- 在要粘贴的位置右击，在弹出的快捷菜单中选择"粘贴"选项。
- 将时间指示器移动到要粘贴的位置，按Ctrl+V组合键。

1. 粘贴

复制音频片段后，移动时间指示器到指定位置，或者选择一段欲进行替换的片段，执行"编辑"|"粘贴"命令即可。

2. 粘贴到新文件

使用"粘贴到新文件"命令，可以将音频数据粘贴到新文件中，新文件会自动继承原始剪贴板素材中的采样类型。用户可以通过以下几种方法粘贴到新文件。

- 选择音频波形，执行"编辑"|"粘贴到新文件"命令。
- 右击，在弹出的快捷菜单中选择"粘贴到新建"选项。

3. 混合粘贴

混合粘贴可以对剪贴板中的音频数据与当前波形进行混合修改，如果剪贴板中的音频数据与目标音频的格式不符，则在粘贴之前自动对剪贴板中的音频数据进行格式转换。用户可以通过以下方法进行混合粘贴。

- 选择音频波形，执行"编辑"|"混合粘贴"命令。

- 右击，在弹出的快捷菜单中选择"混合式粘贴"选项。
- 按Ctrl+Shift+V组合键。

5.1.5 删除

使用"删除"命令可以将选区内的波形去除，而被选区域外的波形保留。用户可以使用以下几种方法删除波形。

- 选择音频波形，执行"编辑"|"删除"命令。
- 选择音频波形，右击，在弹出的快捷菜单中选择"混合式粘贴"选项。
- 选择音频波形，按Delete键。

执行以上任意操作，即可删除被选择的波形，如图5-7和图5-8所示。

图 5-7

图 5-8

5.1.6 裁剪

"裁剪"命令可以将选区内的波形保留，而位于被选中区域的波形则被删除，如果要截取一段音频的波形可以使用该命令。用户可以使用以下方法裁剪波形。

- 选择音频波形，执行"编辑"|"裁剪"命令。
- 选择音频波形，右击，在弹出的快捷菜单中选择"裁剪"选项。

- 选择音频波形，按Ctrl+T组合键。

执行以上任意操作，即可截取被选择的波形，如图5-9和图5-10所示。

图 5-9

图 5-10

动手练 剪辑一首歌曲

本案例将对一首完整的歌曲进行选择、删除等操作，保留剩余的部分，操作步骤如下。

Step 01 打开准备好的音频文件，如图5-11所示。

图 5-11

Step 02 按空格键先预览一遍音频。

Step 03 拖动轨道上方的控制柄放大波形，选择一段波形，如图5-12所示。

图 5-12

Step 04 执行"编辑"|"复制到新文件"命令，系统会将所选片段复制到新的文件，如图5-13所示。

图 5-13

Step 05 按Ctrl+Tab组合键切换到源文件编辑器面板，选择一段波形，如图5-14所示。

图 5-14

Step 06 执行"编辑"|"复制"命令，再切换到新文件的编辑器面板，将时间指示器移动到结束位置，再执行"编辑"|"粘贴"命令将波形片段粘贴到该位置，如图5-15所示。

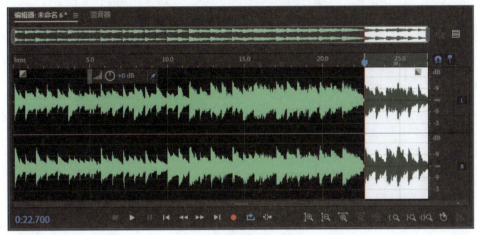

图 5-15

Step 07 最后再复制粘贴一段结尾处的波形片段，如图5-16所示。

图 5-16

Step 08 单击"播放"按钮，试听拼接后的音频效果。

Step 09 最后执行"文件"|"保存"命令，将拼接的音频保存。

5.2 其他编辑

除了上述常用编辑命令外，Audition还有一些编辑操作需要掌握，包括零交叉、标记、吸附、提取声道等。

5.2.1 对齐

使用"对齐"功能会产生选择边界，可以使选择部分的边界或播放头自动吸附到标记、标尺、剪辑、循环、过零与帧之类的项目。执行"编辑"|"对齐"命令，在级联菜中可以选择要对齐的项目，如图5-17所示。

图 5-17

- **对齐到标记**：对齐标记点。
- **对齐标尺（粗略）**：仅对齐时间轴中的主要数值分量（如分钟和秒）。
- **对齐标尺（精细）**：对齐时间轴中的细分量（如毫秒）。
- **对齐到剪辑**：对齐音频剪辑的开始和结束。
- **对齐到循环**：对齐剪辑中循环的开始和结束。
- **对齐到过零**：对齐音频跨越中心线（零振幅点）的最近位置，可以很方便地选择完整的波形，如图5-18和图5-19所示为未对齐到过零和对齐到过零的波形选择效果。

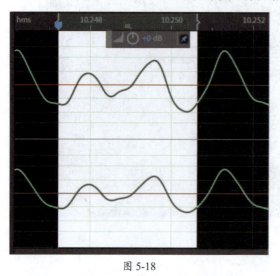

图 5-18　　　　　　　　　　图 5-19

- **对齐到帧**：如果时间格式以帧进行衡量（如光盘和SMPTE），请对齐帧边界。

5.2.2 过零

Audition中的音频表现为一系列连续的波形曲线，其中，波形与水平中线的交点就称为零交叉点，零交叉点又分为从下往上过零和从上往下过零。

在进行音频的复制、粘贴、插入等操作时，为了使连接处自然过渡，避免出现爆音，可以使用"过零"命令将选择区域的边界调整到零振幅中线。

执行"编辑"｜"过零"命令，在级联菜单中可以选择时间指示器过零的方式，如图5-20所示。

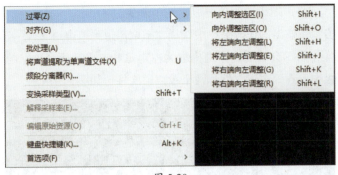

图 5-20

5.2.3 标记

标记也称为提示，是指在波形中定义的特殊位置。使用标记可以轻松地在波形内导航，以进行选择、编辑或回放等操作。

在Audition中，标记可以是点或者范围。标记点是指波形中的特定时间位置，而标记范围则有开始时间和结束时间，如图5-21所示。标记有灰色手柄，用户可以进行选择、拖动，也可以右键单击手柄，以访问其他命令。

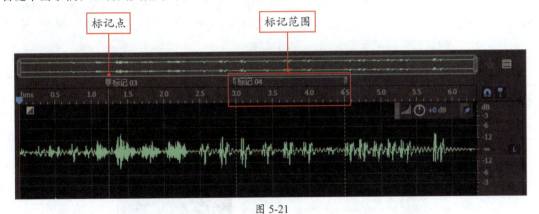

图 5-21

1. 添加标记

在要添加标记的位置单击，或者选择一段波形，在相应位置添加标记，可以起到提示的作用。用户可以通过以下几种方法添加标记。

- 执行"编辑"|"标记"|"添加提示标记"命令。
- 右击，在弹出的快捷菜单中选择"标记"|"添加提示标记"选项。
- 按M快捷键。

2. 删除标记

选择要删除的标记，右击，在弹出的快捷菜单中选择"删除标记"选项即可将其删除。

5.2.4 提取单声道

在音频编辑过程中，有时需要将音频声道提取为单声道文件。用户可以通过以下方式提取单声道文件。

- 执行"编辑"|"将声道提取为单声道文件"命令。
- 在波形上右击,在弹出的快捷菜单中选择"提取声道到单声道文件"选项。

执行以上任意操作后,会将所选声道提取为左声道和右声道两个独立的单声道文件,用户可以在"文件"面板中看到源声道文件和两个单声道文件,如图5-22所示。

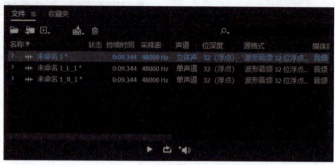

图 5-22

5.2.5 剪贴板切换

Audition提供了5个内部剪贴板,加上Windows自带的剪贴板,共6个可供使用。而Audition允许同时编辑多个音频文件,如果要在音频文件之间传送数据,可以使用5个内部剪贴板;如果要与外部程序交换数据,则可以使用Windows剪贴板。

内部剪贴板有5个,但当前剪贴板只有一个,执行"复制""剪切""粘贴"等操作时始终是基于当前剪贴板。用户可以通过以下几种操作设置当前剪贴板。

- 执行"编辑"|"设置当前剪贴板"命令,在级联菜单中选择设置当前剪贴板,如图5-23所示。

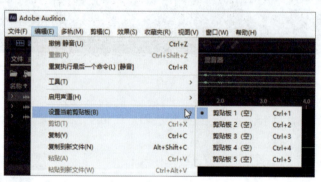

图 5-23

- 在音频波形上右击,在弹出的快捷菜单中选择"设置当前剪贴板"选项,然后在级联菜单中选择设置当前剪贴板。
- 按Ctrl+1/2/3/4/5组合键即可切换相应的剪贴板。

5.2.6 反相

"反相"效果可以将音频相位反转180°,波形中的采样数据点将转换到以横轴为中心的对称点上。

选择一段波形或整个波形，执行"效果"|"反相"命令，即可将其上下翻转，图5-24和图5-25所示为反相前后的效果。

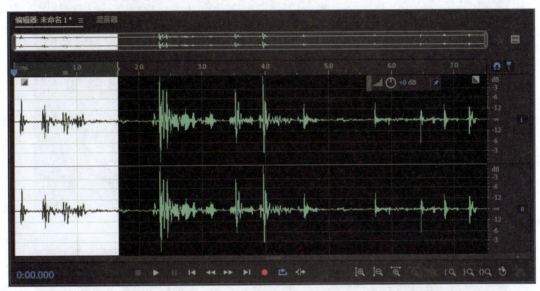

图 5-24

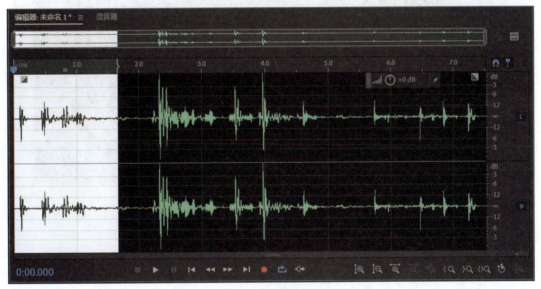

图 5-25

> **知识点拨**
>
> "反相"效果不会对个别波形产生听得见的更改，但是在组合波形时，用户可以听到差异。

5.2.7 反向

"反向"效果可以从左到右翻转波形，使其逆向播放，多用于创建特殊效果。选择一段波形或整个波形，执行"效果"|"反向"命令，即可将其左右翻转，图5-26和图5-27所示为反向前后的效果。

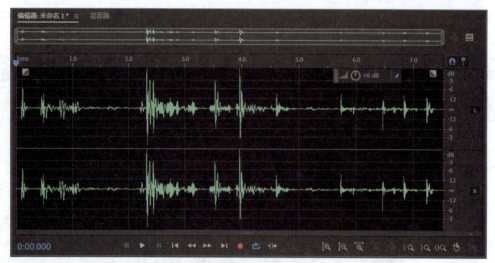

图 5-26

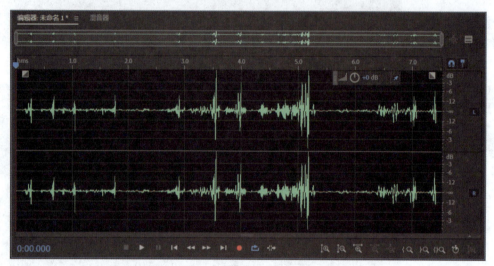

图 5-27

5.2.8 静音

静音是指一段不包含任何波形的声音,利用Audition可以轻松生成指定长度的静音。

1. 插入静音

将时间指示器移动至要插入静音的位置,执行"编辑"|"插入"|"静音"命令,在弹出的"插入静音"对话框中可以设置静音的长度,如图5-28所示。

图 5-28

单击"确定"按钮,即可生成静音,图5-29和图5-30所示为波形添加静音前后的效果。

图 5-29

图 5-30

2. 生成静音

除了插入静音外，也可选择将一段音频波形替换成静音。用户可通过以下方法生成静音。

- 执行"效果"|"静音"命令。
- 右击，在弹出的快捷菜单中选择"静音"选项。

选择一段音频波形，执行以上任意操作，即可将这一段音频替换为静音，如图5-31和图5-32所示。

图 5-31

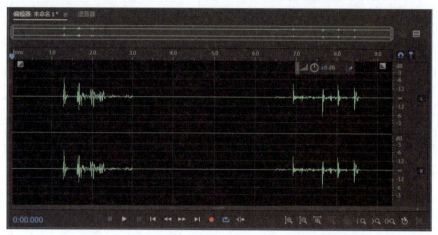

图 5-32

动手练 提取单声道音频文件

本案例将从一个立体声音频中进行提取单声道音频文件，操作步骤如下。

Step 01 打开准备好的音频文件，如图5-33所示。

图 5-33

Step 02 执行"编辑"|"将声道提取为单声道文件"命令，系统会自动将该音频文件创建成两个新的音频文件，如图5-34和图5-35所示。

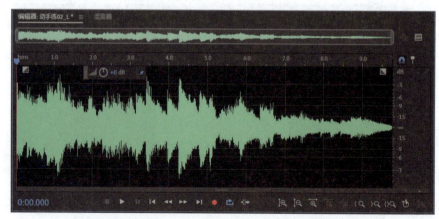

图 5-34

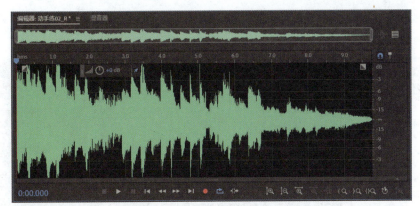

图 5-35

Step 03 单击"播放"按钮，分别试听两个单声道音频。

Step 04 执行"文件"|"保存"命令，分别将单声道音频保存为需要的格式即可。

动手练 为音频添加标记

本案例将介绍标记的使用方法，包括创建标记、重命名标记等，操作步骤如下。

Step 01 打开准备好的音频文件，如图5-36所示。

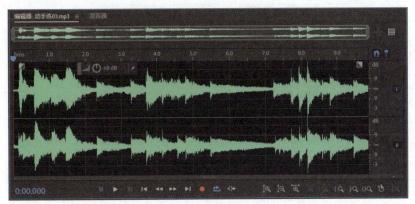

图 5-36

Step 02 将时间指示器移动至起始位置，执行"编辑"|"标记"|"添加提示标记"命令，为该位置添加一个标记，如图5-37所示。

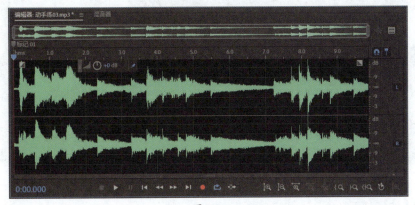

图 5-37

Step 03 在标记图标上右击,在弹出的快捷菜单中选择"重命名标记"选项,如图5-38所示。

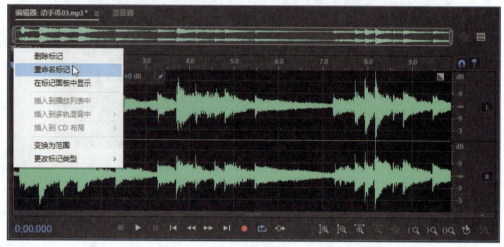

图 5-38

Step 04 在"标记"面板可以看到该标记名称进入编辑状态,在这里输入新的标记名称,如图5-39所示。

图 5-39

Step 05 再选择如图5-40所示的波形片段。

图 5-40

Step 06 按M键添加标记,如图5-41所示。

图 5-41

Step 07 再右击标记图标，为其进行重命名操作，如图5-42所示。

图 5-42

动手练 为音频添加静音

本案例将为音频插入静音作为过渡并将部分波形生成为音频，并且在试听时没有违和感，操作步骤如下。

Step 01 打开准备好的音频文件，如图5-43所示。

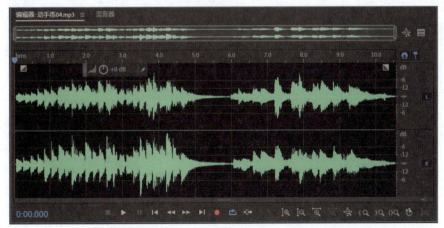

图 5-43

Step 02 将时间指示器移动至起始位置，执行"编辑"|"插入"|"静音"命令，在弹出的"插入静音"对话框中输入要插入的静音长度，如图5-44所示。

图 5-44

Step 03 单击"确定"按钮，即可插入一段静音，如图5-45所示。

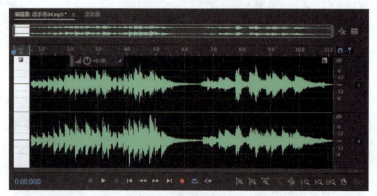

图 5-45

Step 04 同样再为结尾位置插入一段静音，如图5-46所示。

图 5-46

Step 05 拖动轨道上方的控制柄放大波形时间，并选择一段波形，如图5-47所示。

图 5-47

Step 06 执行"效果"|"静音"命令,即可将所选片段转换为静音,如图5-48所示。

图 5-48

Step 07 最后从头开始试听音频效果,并保存为新的音频文件,如图5-49所示。

图 5-49

5.3 撤销与恢复

启动Audition后,用户的每一次编辑都会被跟踪并保存历史记录,能够无限制地进行撤销和重做。直到保存并关闭文件,才会永久地应用编辑。

1. 撤销

在编辑音频文件的过程中,可以随时将操作返回到上一步,也可以还原音频文件到初始效果。

执行"编辑"|"撤销"命令,或者按Ctrl+Z组合键,即可撤销到音频文件的上一步操作。

2. 重做

如果想要还原撤销的步数,可以执行"编辑"|"重做"命令,即可还原撤销步数。

3. 重复执行上次的操作

如果想要重复最后一个命令,可以执行"编辑"|"重复上一个命令"命令。

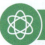

案例实战：编辑一段音乐

下面根据本章所学知识对一段音乐进行复制、粘贴、标记、静音等操作，将其制作成一段新的音乐效果，操作步骤如下。

Step 01 打开准备好的音频文件"案例实战.mp3"，如图5-50所示。

图 5-50

Step 02 拖动轨道上的控制柄放大波形时间，移动时间指示器到特定的位置，按M键添加标记，这里为波形添加多个标记，如图5-51所示。

图 5-51

Step 03 双击"标记01"图标，将时间指示器移动到该位置，如图5-52所示。

图 5-52

Step 04 执行"编辑"|"插入"|"静音"命令,在弹出的"插入静音"对话框中输入持续时间,如图5-53所示。

图 5-53

Step 05 单击"确定"按钮,即可插入静音片段,如图5-54所示。

图 5-54

Step 06 再为"标记02"处插入静音片段,如图5-55所示。

图 5-55

Step 07 放大波形时间,选择"标记02"位置的片段,执行"编辑"|"复制"命令,再双击"标记03"图标将时间指示器定位在该处,再执行"编辑"|"粘贴"命令粘贴波形,如图5-56和图5-57所示。

图 5-56

图 5-57

Step 08 接下来为"标记04"位置插入一段波形,选择"标记04"后面的片段,执行"编辑"|"复制"命令复制波形,如图5-58所示。(在选择片段时要注意观察"标记04"位置的波形起伏,以便于衔接。)

图 5-58

Step 09 双击"标记04"定位时间指示器,执行"编辑"|"粘贴"命令,将波形粘贴到该位置,如图5-59所示。

图 5-59

Step 10 最后单击"播放"按钮,试听整段音频效果,如图5-60所示。

图 5-60

 课后作业

一、填空题

（1）按_____组合键可以选择整个音频区域。

（2）用于创建标记，便于寻找相应位置的快捷键是_____。

（3）执行"编辑"|"插入"|"静音"命令，会弹出一个对话框，用于显示静音的_____。

（4）在编辑音频时，撤销单个步骤可执行_____命令，或按_____组合键。

二、选择题

（1）如果需要将复制音频与现有的音频混合，应选择的混合粘贴类型是（　　）。

 A. 插入 B. 覆盖

 C. 调制 D. 重叠

（2）执行"编辑"|"插入"|"静音"命令后，弹出一个对话框，显示静音的（　　）。

 A. 长度 B. 强度

 C. 振幅 D. 升到

（3）在Audition中，如果只对双声道其中一个声道做删除操作，则另一声道的对应波形（　　）。

 A. 也被删除 B. 变成静音

 C. 不受影响 D. 以上选项都不正确

（4）Audition提供了（　　）个剪贴板，用于暂存不同的音频片段。

 A. 6 B. 5 C. 4 D. 3

（5）反转音频处理的手段是指（　　）。

 A. 在时间轴的方向上，从右至左进行反转

 B. 在时间轴的方向上，从左至右进行反转

 C. 对音频的相位反转180°

 D. 对音频的频率反转180°

三、操作题

选择一首歌曲，提取单声道并分别试听效果，如图5-61所示。

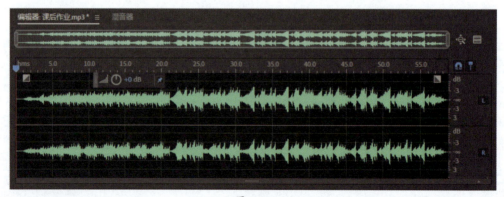

图 5-61

第6章
噪声的处理

无论是电视节目、广播、音乐节目还是教学视频，在制作时都会涉及录制音频的问题，也不可避免地存在一些噪声。当噪声太明显时会影响听觉效果，这就需要对其进行技术处理。本章主要介绍使用Audition作为音频处理工具，对音频文件中的杂音进行降噪、修复等处理的操作方法。

6.1 关于噪声

噪声就是音频汇总难以轻易被区分并对输出结果产生干扰的数据，是与众不同的。由于各种原因，生活中接触的音频材料大多是不完美的、需要修复的音频。例如，录制课件时伴随机器产生的嘶声、嗡嗡声、噼啪声或者其他人为噪声等。

从音响技术的角度上讲，凡属于传声器拾取来的或是信号传输过程中设备带来的对节目信号起干扰作用的声音，都可以称为噪声。一般将噪声来源分为两类：环境噪声和本底噪声。

1. 环境噪声

环境噪声主要来源于外部，指录音过程中自然环境产生的噪声，可分为以下两类。

1）持续性环境噪声

如室外的汽车、人声、室内墙壁的反射、机器设备发出的噪声、室内空调、风扇、电灯，包括计算机内部风扇发出的声音，等等。

2）突发性环境噪声

突发性环境噪声是指突然出现的环境噪声，如咳嗽、打喷嚏、脚步声、汽车喇叭声、手机铃声、关门声等。

2. 本底噪声

本底噪声是指除环境以外的噪声，一般指电声系统中除有用信号以外的总噪声，主要由录音过程中各种设备产生的规则或不规则的噪声，被称为本底噪声或背景噪声。本底噪声又包括低频和高频两种。

1）低频噪声

由于音频电缆屏蔽不良、设备接地不实等原因产生的"嗡嗡"交流声（50~100Hz）称为低频噪声。

2）高频噪声

由于放大器、调频广播和录音磁带产生的"咝咝"声（8kHz以上）称为高频噪声或白噪声。过强的本底噪声，不仅会使人烦躁，还淹没声音中较弱的细节部分，使声音的信噪比和动态范围减小，再现声音质量受到破坏。

6.2 降噪/修复

如何克服噪声的出现是一个复杂而细致的过程，如环境的选择和布置、录音设备的选择、调试等，这里不做详细探讨，仅对已录制的包含一定噪声的音频的处理方法进行介绍，Audition中提供了"降噪/修复"效果器用于解决这类问题。

6.2.1 降噪（处理）

"降噪（处理）"效果器可显著降低背景和宽频噪声，并且尽可能不影响信号品质，此效果可用于去除噪声组合，包括磁带嘶嘶声、麦克风背景噪声、电线嗡嗡声或波形中任何恒定的噪声。选择音频，为其添加"降噪（处理）"效果，会弹出"效果-降噪"对话框，如图6-1所示。

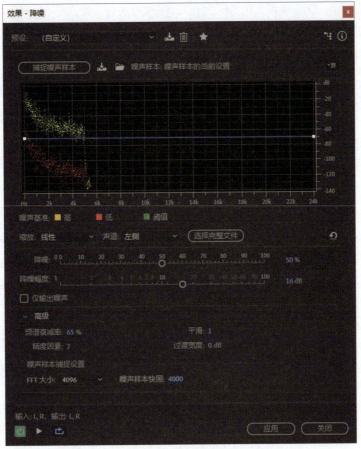

图 6-1

对话框中各选项含义如下。

- **捕捉噪声样本**：捕捉当前选区作为噪声样本。可事先在选区上右击选择本功能。
- **缩放**：确定如何沿水平轴排列频率，包括对数和线性两种。注：刻度指的是图6-1中的缩放。
- **声道**：在图中显示选定声道。降噪量对于所有声道始终是相同的。
- **选择完整文件**：将捕捉的噪声样本应用到整个文件。
- **降噪**：控制输出信号中的降噪程度。在预览音频时微调此设置，以在最小失真的情况下获得最大降噪。
- **降噪幅度**：确定检测到的噪声的降低幅度。介于6～30dB的值效果很好。要减少发泡失真，请输入较低值。
- **仅输出噪声**：仅预览噪声，以便确定该效果是否将去除那些需要的音频。
- **频谱衰减率**：指定当音频低于噪声基准时处理的频率的百分比。微调该百分比可实现更大程度的降噪而失真更少。40%～75%的值效果最好。低于此值时，经常会听到发泡声音失真；高于此值时，通常会保留过度噪声。
- **平滑**：考虑每个频段内噪声信号的变化。分析后变化非常大的频段（如白噪声）将以不同于恒定频段（如60Hz嗡嗡声）的方式进行平滑。通常，提高平滑量（最高为2左右）可减少发泡背景失真，但代价是增加整体背景宽频噪声。

- **精度因数：** 用于控制振幅变化。值为5～10时效果最好，奇数适合于对称处理。值等于或小于3时，将在大型块中执行快速傅里叶变换，在这些块之间可能会出现音量下降或峰值。值超过10时，不会产生任何明显的品质变化，但会增加处理时间。
- **过渡宽度：** 用于确定噪声和所需音频之间的振幅范围。例如，零宽度会将锐利的噪声应用到每个频段。高于阈值的音频将保留，低于阈值的音频将截断为静音。也可以指定一个范围，处于该范围内的音频将根据输入电平消隐至静音。例如，如果过渡宽度为10dB，频段的噪声电平为-60dB，则-60dB的音频保持不变，-62dB的音频略微减少，-70dB的音频完全去除。
- **FFT 大小：** 用于确定分析的单个频段的数量。此选项会引起最激烈的品质变化。每个频段的噪声都会单独处理，因此频段越多，用于去除噪声的频率细节越精细。良好设置的范围是4096～8192。快速傅里叶变换的大小决定了频率精度与时间精度之间的权衡。较高的FFT大小可能导致哔哔声或回响失真，但可以非常精确地去除噪声频率。较低的FFT大小可获得更好的时间响应（如钗钹击打之前的哔哔声更少），但频率分辨率可能较差，而产生空的或镶边的声音。
- **噪声样本快照：** 用于确定捕捉的配置文件中包含的噪声快照数量。值为4000时最适合生成准确数据。非常小的值对不同的降噪级别的影响很大。快照较多时，100的降噪级别可剪掉更多噪声，但也会剪掉更多原始信号。然而，当快照较多时，低降噪级别也会剪掉更多噪声，但可能保留预期信号。

注意事项 对于有DC偏移的音频，先使用Au菜单：收藏夹/修复DC偏移之后，再应用本效果。

6.2.2 声音移除

"声音移除"效果器可从录制中移除不需要的音频源。此效果可分析音频的选定部分，并且会构建一个声音模型，用于查找和移除声音。选择音频，为其添加"声音移除"效果，会弹出"效果-声音移除"对话框，如图6-2所示。

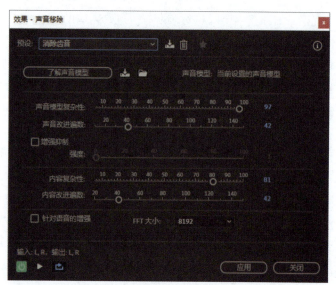

图 6-2

对话框中各选项含义如下。
- **了解声音模型**：通过"预设"下拉列表中的选项了解声音模型。也可以保存和加载声音模型。
- **声音模型复杂性**：表示声音模型的复杂性。声音越复杂或混杂，使用较高复杂性设置得到的结果就越好，虽然进行计算所需的时间会更长。
- **声音改进遍数**：定义要进行的改进遍数，以便删除声音模型中表示的声音。更高的遍数需要更长的处理时间，但会提供更加准确的结果。
- **增强抑制**：可增加声音移除算法的主动性。强度较高的值将删除混合信号中更多的声音模型，这会造成有用信号的巨大损失，而较低的值将留下更多的重叠信号，因此更多噪声可能可以听见（虽然少于原始录制）。
- **内容复杂性**：表示信号的复杂性。声音越复杂或混杂，使用较高复杂性设置得到的结果就越好，虽然进行计算所需的时间会更长。
- **内容改进遍数**：指定要对内容进行的遍数，以便删除与声音模型匹配的声音。更高的遍数需要更多处理时间，但通常会提供更加准确的结果。
- **针对语音的增强**：指定音频包括语音并小心删除和语音非常类似的音频模式。最终结果将确保不会删除语音，同时删除噪声。

> **知识点拨**
>
> 一般操作步骤：先用画笔选择工具等在频谱显示器上选择要移除的区域，然后右击选择"了解声音模型"。取消选区后，再用时间选择工具选择包含要移除的声音的稍大区域后，再进入本效果进行声音移除。

6.2.3 咔哒声/爆音消除器

"咔哒声/爆音消除器"可用于去除麦克风爆音、咔嗒声、轻微嘶声以及噼啪声，这种噪声在诸如老式黑胶唱片和现场录音之类的录制中比较常见。选择音频，为其添加"咔哒声/爆音消除器"效果，会弹出"效果-咔哒声/爆音消除器"对话框，如图6-3所示。

对话框中各选项含义如下。
- **扫描所有电平**：基于敏感度和鉴别的值扫描选择区域以查找咔嗒声，并确定"阈值""检测"和"拒绝"的值。
- **敏感度**：确定要检测的咔嗒声的电平。使用更低的值（如10）来检测许多细腻的咔嗒声，或者使用值

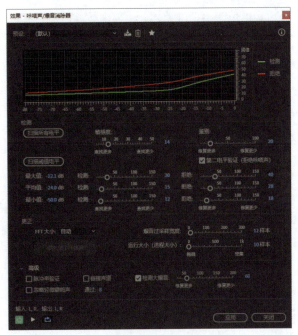

图 6-3

20来检测一些更响亮的咔嗒声（使用"扫描所有电平"检测的电平始终高于使用此选项的值）。

- **鉴别**：确定要修复的咔嗒声数。输入较高的值可修复很少的咔嗒声并保留大部分原始音频原封不动。如果音频包含中等数量的咔嗒声，则输入较低的值，如20或40。输入极低的值（如2或4）可修复固定咔嗒声。
- **扫描阈值电平**：单击此按钮，可自动设置"最大值""平均值"和"最小值"电平。调整检测或拒绝的最大、平均和最小值时，可结合图形曲线来观察。
- **第二电平验证（拒绝咔嗒声）**：拒绝咔嗒声检测算法找到的一些可能的咔嗒声。在某些类型的音频（如喇叭、萨克斯管、女性声乐和小军鼓击打）中，正常峰值有时可能会被检测为咔嗒声。如果校正这些峰值，生成的音频听起来将是低沉的。勾选本选项将拒绝这些音频峰值并且仅校正真正的咔嗒声。
- **检测**：确定咔嗒声和爆音的敏感度。建议的值范围是6～60。较低的值会检测更多的咔嗒声。
- **拒绝**：确定在勾选"第二电平验证"时拒绝的、使用"检测阈值"发现的可能的咔嗒声数。设置为30是一个好的起点。较低的设置允许修复更多的咔嗒声；较高的设置可以防止修复咔嗒声，因为它们可能不是真正的咔嗒声。如果类似喇叭的声音中有咔嗒声，且咔嗒声没有去除，可尝试降低该值以拒绝更少的可能的咔嗒声。如果个别声音失真，则增加此设置以进行最低程度的修复（若得到好的结果，所需的修复越少越好）。
- **FFT大小**：同上。确定用于修复咔嗒声、爆音和噼啪声的FFT大小。
- **填充单个咔嗒声**：校正选定音频范围中的单个咔嗒声。
- **爆音过采样宽度**：在检测到的咔嗒声中包括周边样本。
- **运行大小（进程大小）**：指定分开的咔嗒声之间的样本数。
- **脉冲串验证**：防止普通波形峰值被检测为咔嗒声。
- **链接声道**：以相同方式处理所有声道，保持立体声或环绕声平衡。
- **检测大爆音**：删除可能被检测为咔嗒声的不需要的大事件（例如，超过几百个样本宽的事件）。
- **忽略轻微噼啪声**：消除检测到的单样本误差，通常可去除更多的背景噼啪声。
- **通过**：自动执行最多32遍以捕获要高效修复的可能过于接近的咔嗒声。如果没有找到更多咔嗒声且已修复所有检测到的咔嗒声，则会执行较少的遍数。

6.2.4 降低嘶声（处理）

嘶声是随着电子线路自然产生的副产品，特别是高增益线路。通常模拟录音带原本就带有一些嘶声，麦克风前置放大器和其他音频信号源也不例外。

"降低嘶声（处理）"效果器可减少录音带、黑胶唱片或麦克风前置放大器等音源中的嘶声。如果某个频率范围在称为噪声门的振幅阈值以下，该效果可以大幅降低该频率范围的振幅。高于阈值的频率范围内的音频保持不变。如果音频有一致的背景嘶声，则可以完全去除该嘶声。

选择音频，为其添加"降低嘶声（处理）"效果，会弹出"效果-降低嘶声"对话框，如图6-4所示。

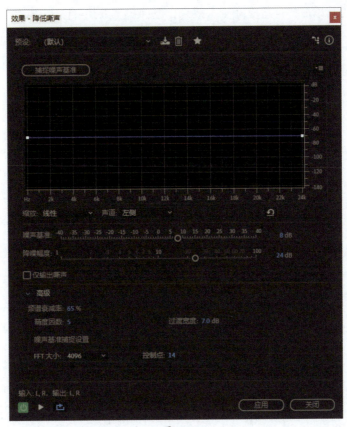

图 6-4

对话框中各选项含义如下。
- **捕捉噪声基准**：用图形表示噪声基准的估计值。
- **噪声基准**：微调噪声基准，直到获得适当的降低嘶声级别和品质。
- **降噪幅度**：为低于噪声基准的音频设置降低嘶声级别。值较高（尤其是高于20dB）时，可实现显著的降低嘶声，但剩余音频可能出现扭曲。值较低时，不会删除很多噪声，原始音频信号保持相对无干扰状态。
- **仅输出嘶声**：仅预览嘶声以确定该效果是否去除了那些需要的声音。
- **频谱衰减率**：在估计的噪声基准上方遇到音频时，确定在周围频率中应跟随多少音频。
- **精度因数**：确定降低嘶声的时间精度。
- **过渡宽度**：在降低嘶声过程中产生缓慢过渡，而不是突变。5~10的值通常可获得良好结果。如果值过高，在处理之后可能保留一些嘶声。如果值过低，可能会听到背景失真。
- **控制点**：指定当单击"捕捉噪声基准"时添加到图中的点数。

6.2.5 自适应降噪

"自适应降噪"效果器可以快速去除变化的宽频噪声，如背景声音、隆隆声和风声。由于此效果实时起作用，用户可以将该效果与"效果组"中的其他效果合并，并在"多轨编辑器"中

应用。相反，标准"降噪"效果只能作为脱机处理在"波形编辑器"中使用。在去除恒定噪声（如嘶嘶声或嗡嗡声）时，该效果有时更有效。

选择音频，为其添加"自适应降噪"效果，会弹出"效果-自适应降噪"对话框，如图6-5所示。

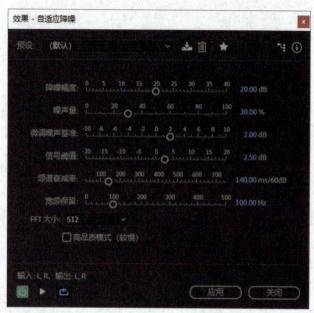

图 6-5

对话框中各选项含义如下。

- **降噪幅度**：确定降噪的级别。介于6～30 dB的值效果很好。要减少发泡背景效果，请输入较低值。
- **噪声量**：表示包含噪声的原始音频的百分比。
- **微调噪声基准**：将噪声基准手动调整到自动计算的噪声基准之上或之下。
- **信号阈值**：将所需音频的阈值手动调整到自动计算的阈值之上或之下。
- **频谱衰减率**：确定噪声处理下降60 dB的速度。微调该设置可实现更大程度的降噪而失真更少。过短的值会产生发泡效果，过长的值会产生混响效果。
- **宽频保留**：保留介于指定的频段与找到的失真之间的所需音频。例如，设置为100 Hz可确保不会删除高于100 Hz或低于找到的失真的任何音频。更低设置可去除更多噪声，但可能引入可听见的处理效果。
- **FFT大小**：确定分析的单个频段的数量。选择高设置可提高频率分辨率；选择低设置可提高时间分辨率。高设置适用于持续时间长的失真（如吱吱声或电线嗡嗡声），而低设置更适合处理瞬时失真（如咔嗒声或爆音）。

6.2.6 自动咔哒声移除

"自动咔哒声移除"效果器可以快速去除黑胶唱片中的噼啪声和静电噪声，校正一大片区域的音频或单个咔哒声或爆音。选择音频，为其添加"自动咔哒声移除"效果，会弹出"效果-自动咔哒声移除"对话框，如图6-6所示。

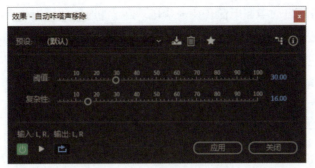

图 6-6

对话框中各选项含义如下。

- **阈值**：噪声灵敏度。设置越低，可检测到的咔嗒声和爆音越多，但可能包括希望保留的音频。设置范围为1～100，默认值为30。
- **复杂度**：噪声复杂度。设置越高，应用的处理越多，但可能降低音质。设置范围为1～100，默认值为16。

注意事项 该效果提供的选项与"杂声降噪器"效果相同，后者可让用户选择处理哪些检测到的咔嗒声。但由于"自动咔嗒声移除"效果实时起作用，因此可以将其与"效果组"中的其他效果合并，并在"多轨编辑器"中应用。"自动咔嗒声移除"效果还应用多次扫描并自动修复多次；要使用"杂声降噪器"获得相同的咔嗒声降低级别，必须手动多次应用该效果。

6.2.7 自动相位校正

"自动相位校正"效果器可处理未对准的磁头中的方位角误差、放置错误的麦克风的立体声模糊以及许多其他相位相关问题。选择音频，为其添加"自动相位校正"效果，会弹出"效果-自动相位校正"对话框，如图6-7所示。

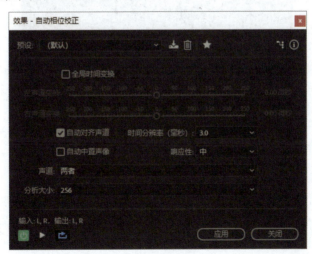

图 6-7

对话框中各选项含义如下。

- **全局时间变换**：激活"左声道变换"和"右声道变换"滑块，可对所有选定音频执行统一的相移。

- **自动对齐声道和自动中置声像**：在一系列不连续的时间间隔内校准相位和声像，使用以下选项指定这些间隔。
- **时间分辨率**：指定每个处理间隔的毫秒数。较小值可提高精度，较大值可提高性能。
- **响应性**：确定总体处理速率。较慢设置可提高精度，较快设置可提高性能。
- **声道**：指定相位校正将应用到的声道。
- **分析大小**：指定每个分析的音频单元中的样本数。

注意事项 为获得最精确有效的相位校正，请使用"自动对齐声道"选项。当用户觉得有必要进行统一调整或者想要在"多轨编辑器"中手动进行相位校正时，才启用"全局时间变换"选项。

6.2.8 消除嗡嗡声

"消除嗡嗡声"效果器可以去除窄频段及其谐波，最常见的是照明设备和电子设备的电线嗡嗡声。但"消除嗡嗡声"也可以应用陷波滤波器，以从源音频中去除过度的谐振频率。选择音频，为其添加"消除嗡嗡声"效果，会弹出"效果-消除嗡嗡声"对话框，如图6-8所示。

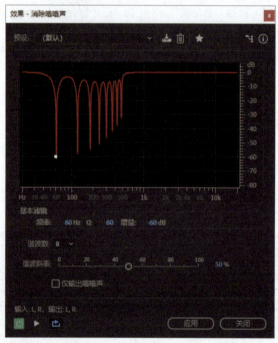

图 6-8

对话框中各选项含义如下。
- **频率**：设置嗡嗡声的根频率。如果不确定精确的频率，请在预览音频时反复拖动此设置。
- **Q**：设置上面的根频率和谐波的宽度。值越高，影响的频率范围越窄；值越低，影响的范围越宽。
- **增益**：确定嗡嗡声减弱量。
- **谐波数**：指定要影响的谐波频率数量。
- **谐波斜率**：更改谐波频率的减弱比。
- **仅输出嗡嗡声**：预览去除的嗡嗡声以确定是否包含任何需要的音频。

6.2.9 减少混响

"减少混响"效果可评估混响轮廓并帮助调整混响总量。选择音频,为其添加"减少混响"效果,会弹出"效果-减少混响"对话框,如图6-9所示。

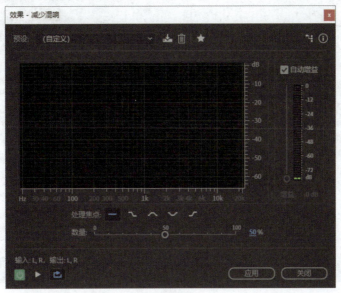

图 6-9

注意事项 应用"减少混响"效果可能导致输出电平降低(与原始音频相比),原因是动态范围的降低。输出增益可作为增益补偿,且可调整输出信号的电平。

6.3 噪声修复工具

对于持续时间较短的突发噪声,如咳嗽声、关门声等,Audition的工具栏中提供了时间选择工具、框选工具、套索选择工具、画笔选择工具以及污点修复画笔工具共五种工具,用户可以结合工具栏上的选择工具和修复工具直接在频谱上进行降噪修复。

1. 时间选择工具(T)

时间选择工具可用于选择频谱图上某个时间段的所有频率成分的音频,如图6-10所示。

图 6-10

2. 框选工具（E）

框选工具用于选择局部频谱，如图6-11所示。相当于Photoshop软件中的矩形选框工具，可在时间段内反转，必要时可使用框选工具局部选择噪声部分并试听以确认噪声。

图 6-11

3. 套索选择工具（D）

套索选择工具用于选择局部频谱，如图6-12所示。相当于Photoshop软件中的套索工具，可在时间段内反转。

图 6-12

4. 画笔选择工具（P）

画笔选择工具用于选择局部频谱，如图6-13所示。相当于Photoshop软件中的快速蒙版状态时的画笔工具，可设置大小和透明度，也可在时间段内反转。

图 6-13

5. 污点修复画笔工具（B）

污点修复画笔工具用于选择局部频谱并参考周边音频自动修复，相当于 Photoshop 软件中的污点修复画笔工具，如图 6-14 和图 6-15 所示。例如，用于消除咔嗒声，虽然比自动咔嗒声移除效果器更费时，但更准确，且对音频质量影响更少。

图 6-14

图 6-15

动手练 消除音频中的环境噪声

在自然环境下录制的音频所含噪声较多，下面介绍对音频进行降噪的处理方法，操作步骤如下。

Step 01 打开准备好的音频文件，如图6-16所示。

图 6-16

Step 02 单击"播放"按钮先试听一遍，会发现录音中的噪声很大。

Step 03 在工具栏中单击"显示频谱频率显示器"按钮，会在编辑器中显示频谱，如图6-17所示。

图 6-17

Step 04 放大时间码，使用"框选工具"在频谱中选择一段噪声区，如图6-18所示。

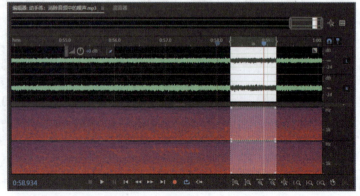

图 6-18

Step 05 执行"效果"|"降噪/恢复"|"降噪（处理）"命令，弹出"效果-降噪"对话框，先单击"捕捉噪声样本"按钮获取噪声样本，如图6-19所示。

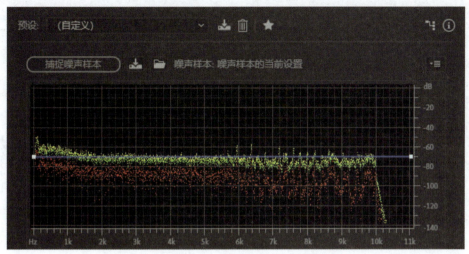

图 6-19

Step 06 再单击"选择完整文件"按钮，在编辑器中选择完整的音频文件，如图6-20所示。

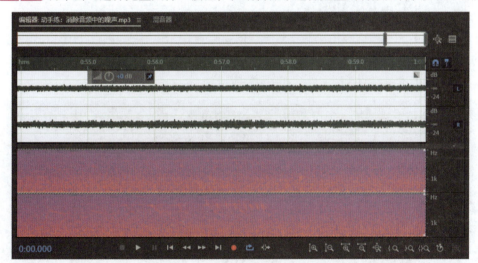

图 6-20

Step 07 在"效果-降噪"对话框中重新调整"降噪"和"降噪幅度"参数，如图6-21所示。

图 6-21

Step 08 单击"应用"按钮应用效果，可以看到处理过的频谱效果，如图6-22所示。
Step 09 按空格键播放录音，试听降噪后的效果。

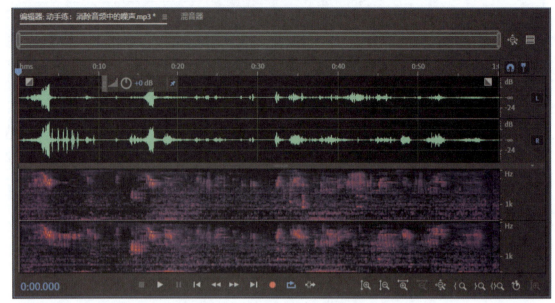

图 6-22

动手练 消除录音中的回声

在较大或者较为空旷的室内录制音频时，很容易产生回声。本案例将介绍如何消除录音中产生的回声，操作步骤如下。

Step 01 打开准备好的音频文件，如图6-23所示。

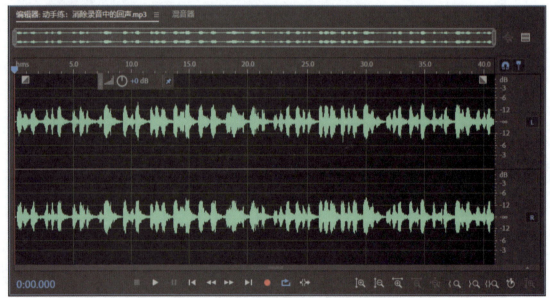

图 6-23

Step 02 单击"播放"按钮试听音频效果。

Step 03 执行"效果"|"降噪/恢复"|"减少混响"命令，弹出"效果-减少混响"对话框，选择"处理焦点"类型，再调整处理数量，单击"预览播放"按钮试听效果，如图6-24所示。

Step 04 确定达到想要的效果后，单击"应用"按钮为音频应用效果。

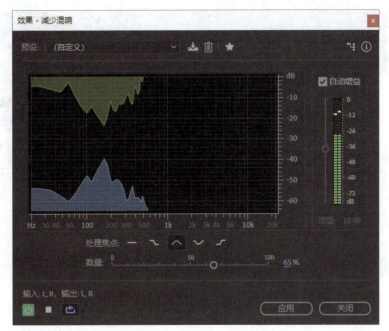

图 6-24

动手练 消除突然出现的噪声

在录音过程中，有时周围会突然出现一些噪声被录制进去，利用Audition也可以将这类噪声消除，操作步骤如下。

Step 01 打开准备好的音频文件，并单击"显示频谱频率显示器"按钮，在编辑器中打开频谱图，如图6-25所示。

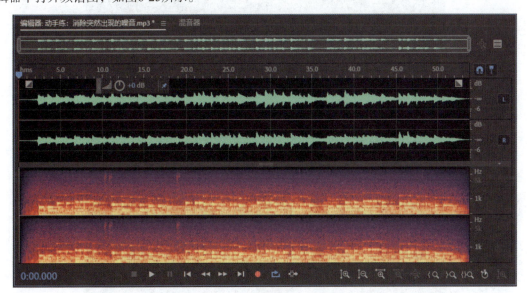

图 6-25

Step 02 先单击"播放"按钮试听当前的音频效果，会发现除了底噪外，还有几处突然出现的噪声，在频谱图中也能够看到。

Step 03 选择一部分单纯的噪声作为样本采集区域，如图6-26所示。

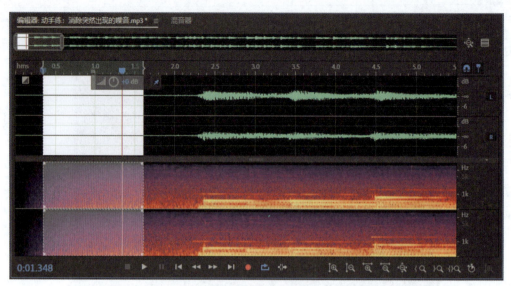

图 6-26

Step 04 为音频添加"降噪（处理）"效果，依次单击"捕捉噪声样本"按钮和"选择完整文件"按钮，并调整"降噪"和"降噪幅度"参数，如图6-27所示。

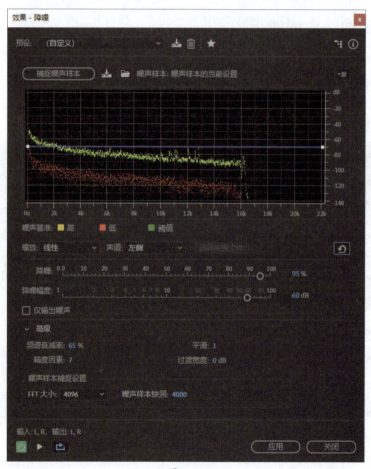

图 6-27

Step 05 单击"应用"按钮应用效果，再返回编辑器试听降噪后的音乐效果，如图6-28所示。

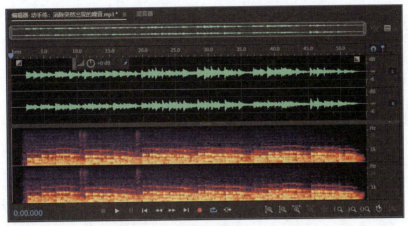

图 6-28

Step 06 调整频谱图显示器大小，并放大噪声区域，如图6-29所示。

图 6-29

Step 07 单击"污点修复画笔工具"，调整画笔大小，然后逐个在噪声上涂抹，即可修复噪声区域，如图6-30所示。试听音频，会发现该位置的噪声消失了。

图 6-30

Step 08 如此再修复频谱上其他的噪声区域，如图6-31所示。修复完毕后再完整试听音频效果。

图 6-31

案例实战：处理一段音频

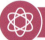

音频录制完毕后，要做的第一步就是进行降噪，然后才方便进行后面的编辑操作。本案例将对一段录音进行降噪、消除换气声等操作，操作步骤如下。

Step 01 打开准备好的音频文件，如图6-32所示。

图 6-32

Step 02 在工具栏中单击"显示频谱频率显示器"按钮，打开频谱，再调整编辑器面板的大小，如图6-33所示。

图 6-33

Step 03 放大时间码,在开始位置选择一段环境底噪,如图6-34所示。

图 6-34

Step 04 执行"效果"|"降噪/恢复"|"降噪(处理)"命令,弹出"效果-降噪"对话框,单击"捕捉噪声样本"按钮,获取噪声样本,如图6-35所示。

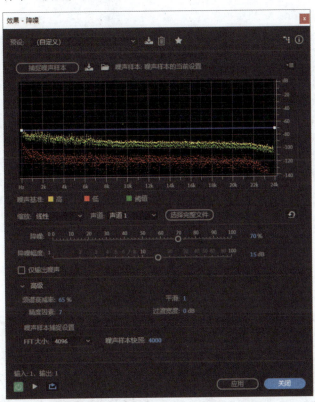

图 6-35

Step 05 再单击"选择完整文件"按钮,会自动在编辑器面板选择全部的音频文件,如图6-36所示。

Step 06 接着在"效果-降噪"对话框中调整"降噪"和"降噪幅度"参数,如图6-37所示。

Step 07 在对话框中单击"预览播放"按钮,试听降噪后的音效。

图 6-36

图 6-37

Step 08 达到自己满意的效果后，单击"应用"按钮应用效果，在频谱图中可以看到环境底噪基本都已经消除，如图6-38所示。

图 6-38

Step 09 放大频谱图，会发现在每段话之间有一小块独立的紫色区域，这是换气时发出的短暂声音，使用框选工具选择这块紫色区域，如图6-39所示。

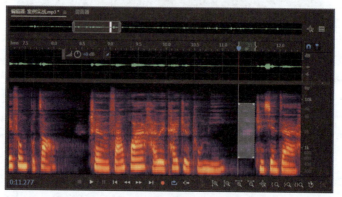

图 6-39

Step 10 再次添加"降噪（处理）"效果，捕捉噪声样本，再选择完整文件，调整降噪参数，如图6-40所示。试听音频后确认应用效果。

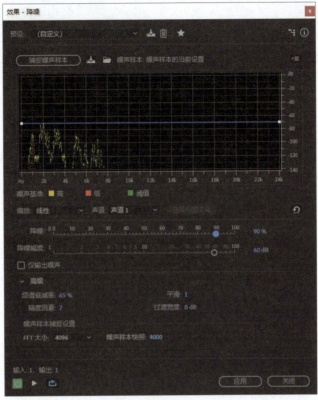

图 6-40

Step 11 使用污点修复画笔工具，修复频谱中小块的噪声部分，完成整段音频的噪声处理，如图6-41所示。

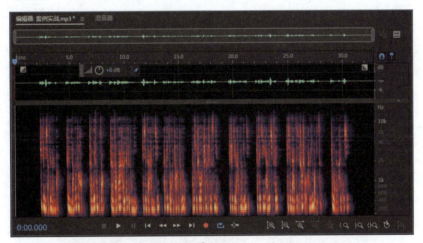

图 6-41

Step 12 再次试听最终处理完毕的音频效果。

课后作业

一、填空题

（1）处理音频嘶声时一般应先调整_____参数，再调整_____参数。

（2）在"声音移除"对话框中若要增加抑制力度，可勾选_____复选框。

（3）在频谱中，咔哒声显示为_____、_____垂直线条。

（4）可以使用_____或_____工具勾勒出需要移除的人为噪声。

二、选择题

（1）使用Audition降噪处理中如果要使用（　　）效果，必须要先采集当前的噪声样本并作为采样降噪的依据。

　　A. 消除咔哒声/噗噗声　　　　　　B. 消除嘶声

　　C. 自动移除咔哒声　　　　　　　　D. 降噪

（2）音频文件中只包含噪声的部分称为（　　）。

　　A. 噪声片段　　　　　　　　　　　B. 噪声选区

　　C. 噪声基准　　　　　　　　　　　D. 噪声参考

（3）在"自动移除咔哒声"对话框中，阈值决定了查找并消除的噪声量的多少，以下说法正确的是（　　）。

　　A. 数值越小代表查找并消除的噪声越多

　　B. 数值越小代表查找并消除的噪声越少

　　C. 过小的数值会对音乐造成损伤

　　D. 过大的数值会对音乐造成损伤

（4）Audition的污点修复画笔工具用于修补的是（　　）。

　　A. 频谱信号　　　B. 无用信号　　　C. 噪声信号　　　D. 波形信号

（5）下列关于现场噪声采样的描述，正确的是（　　）。

　　A. 最好在录音之后　　　　　　　　B. 主要是为了进行音频降噪处理

　　C. 主要是为了进行音频素材采集　　D. 主要是为了进行音频噪声测试

三、操作题

自己录制音频并进行降噪处理，如图6-42所示。

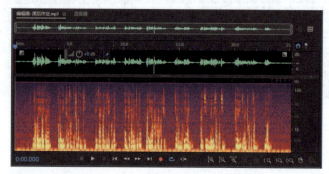

图 6-42

第7章
效果器的应用

Audition是一款非常强大的音频处理软件,除了对音频进行各种剪辑、合成操作,还提供了大量的效果器可供选择,利用这些效果用户可以轻松地制作出想要的音效。本章主要介绍Audition各种效果器的应用,以及应用方式、参数设置等知识。通过本章的学习,读者可以快速了解并掌握Audition制作音频特效的方法和技巧。

7.1 认识效果器

效果器又称为"信号处理器",提供了各种声场效果来美化音频,类似于PS中的各种调整命令。Audition中应用效果器的途径有以下三种。

1. "效果组"面板

"效果组"面板是处理效果器最灵活的方式,能制作复杂的效果器链。面板中提供了16个效果插槽,每个插槽可包含一个效果器,并在左侧有对应的开关按钮,如图7-1所示。

2. "效果"菜单

在"效果"菜单中,除了分类组织管理的效果器,还包括反相、反向、静音、生成、匹配响度、自动修复选区等功能,如图7-2所示。此外,通过"音频增效工具管理器"还可以添加、删除及管理第三方效果器。

3. 收藏夹

在"收藏夹"菜单或"收藏夹"面板中内置一些效果和效果组合,如图7-3和图7-4所示。收藏夹的功能与预设或者宏类似,通过录制的方式来制作收藏,但仅适用于波形编辑器。

图 7-1

图 7-2

图 7-3

图 7-4

7.2 振幅与压限

振幅与压限效果可以改变电平或调整动态，分别载入两种效果收听其如何改变声音。该组中包括增幅、通道混合器、消除齿音、动态处理、强制限幅等共13个效果。

7.2.1 增幅

"增幅"效果用于调整音频的音量大小，可以使音频声音变大或者变柔和。增加幅度使音频声音变大时，注意不要使音频出现失真。由于效果实时起作用，可以将其与效果组中的其他效果合并使用。

选择音频，为其添加"增幅"效果，会弹出"组合效果-增幅"对话框，如图7-5所示。

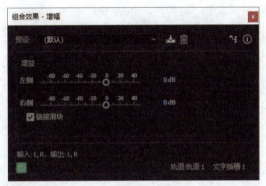

图 7-5

对话框中各选项含义如下。
- **预设**：提供多种预设效果可供选择。
- **增益**：增强或减弱各个音频声道。
- **链接滑块**：一起移动各个声道滑块。

7.2.2 通道混合器

"通道混合器"效果可以改变立体声或环绕声声道的平衡，更改声音的表现位置、校正不匹配的电平或解决相位问题。选择音频，为其添加"通道混合器"效果，会弹出"效果-通道混合器"对话框，如图7-6所示。

图 7-6

对话框中各选项含义如下。
- **输出通道**：选择输出声道。单通道、立体声、5.1通道会有不同显示。
- **输入通道**：要混合到输出通道，请确定当前通道的百分比。
- **反相**：反转通道的相位。反转所有通道不会使声音产生感知差异，而仅反转一个通道可能会大大改变声音。

7.2.3 消除齿音

"消除齿音"效果可以去除语音或歌声中使高频扭曲的齿音"嘶嘶"声。选择音频，为其添加"消除齿音"效果，会弹出"效果-消除齿音"对话框，如图7-7所示。

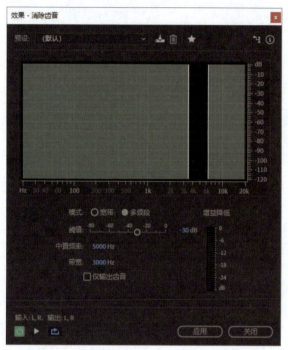

图 7-7

对话框中各选项含义如下。
- **模式**：用于选择压缩模式。"宽带"模式统一压缩所有频率，"多频段"模式仅压缩齿音范围，适合大多数音频内容，但会稍微增加处理时间。
- **阈值**：设置振幅上限，超过此振幅将会进行压缩。
- **中置频率**：指定齿音最强时的频率，也称为中心频率。要进行验证，请在播放音频时调整此设置。
- **带宽**：确定触发压缩器的频率范围。
- **仅输出齿音**：仅预览检测出的齿音。可以在播放的同时微调上面的设置。
- **增益降低**：显示处理频率的压缩级别。

7.2.4 动态

"动态"效果包含自动门、压缩器、扩展器和限幅器四个部分，也可以单独控制每一个部

分。LED表和增益降低表可帮助了解处理音频信号的方式。选择音频，为其添加"动态"效果，会弹出"效果-动态"对话框，如图7-8所示。

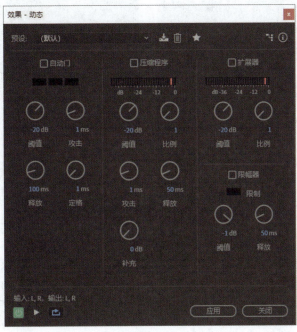

图 7-8

对话框中各选项含义如下。
- **阈值**：指定的效果器的上限值或下限值。
- **攻击**：触发时间，指定检测到达到阈值的信号后多久启动效果器。
- **释放**：释放时间，指定效果器的工作时间。
- **定格**：保持时间。
- **比例**：压缩比，用于控制动态范围中的更改。
- **补充**：补偿增益，用于补偿增加音频电平。
- **自动门**：删除低于特定振幅阈值的噪声。当音频通过门时，LED表为绿色。没有音频通过时，该表变为红色；在触发、释放和保持时间，该表变为黄色。
- **压缩器**：也称压缩程序，通过衰减超过特定阈值的音频来减少音频信号的动态范围。增益降低表显示降低的音频电平量。
- **扩展器**：通过衰减低于指定阈值的音频来增加音频信号的动态范围。增益降低表显示音频电平的降低量。
- **限幅器**：衰减超过指定阈值的音频。信号受到限制时，LED表会亮起。

7.2.5 动态处理

"动态处理"效果可用作压缩器、限幅器或扩展器。作为压缩器和限制器时，此效果可减少动态范围，产生一致的音量；作为扩展器时，会通过减小低电平信号的电平来增加动态范围。

选择音频，为其添加"动态处理"效果，会弹出"效果-动态处理"对话框，该选项卡中包括"动态"选项卡和"设置"选项卡，如图7-9和图7-10所示。

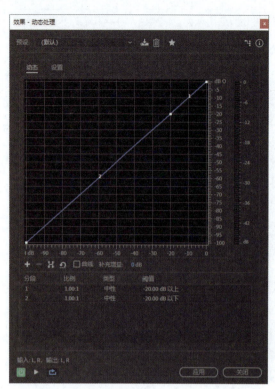
图 7-9

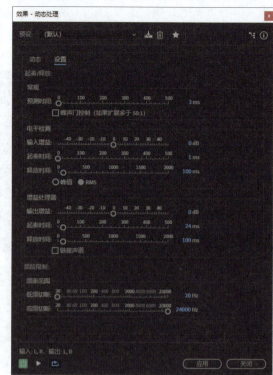
图 7-10

"动态"选项卡中各选项含义如下。

- **添加点■/删除点■**：添加或删除曲线上的控制点。
- **反转■**：翻转曲线。
- **重置■**：恢复到初始设置。
- **曲线**：勾选后可创建平滑曲线。
- **补充增益**：可设置增强信号。

"设置"选项卡中各选项含义如下。

- **预测时间**：对超出"触发时间"设置的大声信号开始时可能出现的瞬时峰值进行处理。延长预测时间会使压缩在音频变大声之前触发，从而确保振幅不会超过特定电平。相反地，要增强打击乐（如鼓乐）的效果，可能需要减少预测时间。
- **噪声门控制**：使扩展到50∶1比率以下的信号完全静默。
- **电平检测**：确定原始输入振幅。
- **输入增益**：在增益进入电平探测器之前，将增益应用到信号。
- **触发时间**：确定输入信号记录变化的振幅电平所需的毫秒数。例如，如果音频突然下降30dB，在经过指定的触发时间后，输入信号才会记录振幅变化。这可以避免由于临时变化而导致的错误振幅读数。
- **释放时间**：确定在记录另一次振幅变化之前保持当前振幅电平的毫秒数。

注意事项 对于具有快速瞬时变化的音频使用快速触发和释放设置，对于打击节奏较少的音频使用较慢设置。

- **峰值（模式）**：基于振幅峰值确定电平。此模式比 RMS 更难使用一些，因为峰值不能精

确地反映在"动态"图形中。但是，当音频含有想要抑制的大声瞬时峰值时，该模式会很有用。

- **RMS（模式）**：根据均方根公式确定电平，这是与人类感知音量的方式更为接近的平均值法。此模式可将振幅精确地反映在"动态"图形中。例如，-10dB的限制器（平整的水平线）反映了-10dB的平均RMS振幅。
- **增益处理器**：根据检测到的振幅增强或减弱信号。
- **输出增益**：在所有动态处理之后将增益应用到输出信号。
- **触发时间**：确定输出信号达到指定电平所需的毫秒数。例如，如果音频突然下降30dB，在经过指定的触发时间后，输出电平才会发生变化。
- **释放时间**：确定保持当前输出电平的毫秒数。注：如果触发时间和释放时间的总和过短（小于大约30ms），可能会听到扭曲的声音。要查看适用于不同类型音频内容的触发和释放时间，请从预设中选择不同选项。
- **链接通道**：以相同方式处理所有通道，保持立体声或环绕声平衡。例如，左通道的压缩鼓点将减少等量的右声道电平。
- **频段限制**：将动态处理限制到特定频率范围。
- **低频截断**：指定动态处理可影响的最低频率。
- **高频截断**：指定动态处理可影响的最高频率。

7.2.6 淡化包络/增益包络

"淡化包络"效果可以控制声音进入或退出时的音量大小，随时间的推移将振幅减少成各种不同的量，"增益包络"效果器则控制声音随着时间的推移增加或减少振幅。选择音频，为其添加"淡化包络"/"增益包络"效果，会弹出相应的对话框，如图7-11和图7-12所示。单击黄色包络线可添加关键帧，上下拖动可更改振幅。

图 7-11

图 7-12

7.2.7 强制限幅

"强制限幅"效果可以大幅减弱高于指定阈值的音频。通常，通过输入增强施加限制，这是一种可提高整体音量并同时避免扭曲的方法。选择音频，为其添加"强制限幅"效果，会弹出"效果-强制限幅"对话框，如图7-13所示。

对话框中各选项含义如下。

- **最大振幅**：设置允许的最大样本振幅。提示：为了避免在使用16位音频时发生剪切，请

将该值设置为不超过-0.3dB。如果将其设置为低至-3dB，则为任何将来的编辑均留出更多的余地。

- **输入提升**：在限制音频前对其进行预放大，在不剪切的情况下使所选音频更大声。随着该电平的增加，压缩级别也将提高。尝试极端设置以在当代流行音乐中实现大声、高冲击力的音频。
- **预测时间**：设置在达到最大声峰值之前减弱音频的时间量（以ms为单位）。注：确保该值至少为5ms。如果该值过小，会出现可听见的扭曲效果。
- **释放时间**：设置音频减弱向回反弹12dB所需的时间（以ms为单位）（或者是在遇到极大声峰值时音频恢复到正常音量所需的大致时间）。通常，默认值100左右的设置效果很好，可保持非常低的低音频率。注：如果该值过大，音频可能会保持安静，并且在一段时间内不会恢复到正常音量。
- **链接声道**：一起链接所有声道的响度，保持立体声或环绕声平衡。

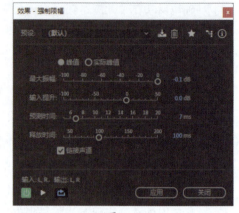

图 7-13

7.2.8 多频段压缩器

"多频段压缩器"效果可独立压缩四个不同的频段。由于每个频段通常包含唯一的动态内容，因此多频段压缩对于音频母带处理是一个强大的工具。选择音频，为其添加"多频段压缩器"效果，会弹出"效果-多频段压缩器"对话框，如图7-14所示。

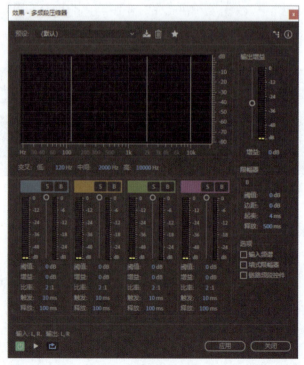

图 7-14

对话框中各选项含义如下。

- **阈值**：设置压缩开始时的输入电平。可能值的范围为-60~0dB。最佳设置取决于音频内容和音乐样式。要仅压缩极端峰值并保留更大动态范围，请尝试将阈值设置在低于峰值输入电平5dB左右。要高度压缩音频并大幅减小动态范围，请尝试设置在低于峰值输入电平15dB左右。
- **增益**：在压缩之后增强或消减振幅。可能值的范围为-18~+18dB，为0时表示单位增益。
- **比率**：设置介于1∶1~30∶1的压缩比。例如，设置为3.0时，在压缩阈值以上每增加3dB，输出将增加1dB。典型设置范围为2.0~5.0；较高设置会产生常在流行音乐中听到的压缩声音。
- **触发**：确定当音频超过阈值时应用压缩的速度。可能值的范围为0~500ms。默认为10ms，可适用于各种音频。更快的设置可能更适合具有快速瞬时变化的音频，但对于打击节奏较少的音频，采用这种设置的声音听起来不自然。
- **释放**：确定在音频下降到阈值后停止压缩的速度。可能值的范围为0~5000ms。默认为100ms，可适用于各种音频。对于具有快速瞬时变化的音频尝试较快设置，对于打击节奏较少的音频尝试较慢设置。
- **输出增益**：在压缩之后增强或消减整体输出电平。可能值的范围为-18~+18dB，为0时表示单位增益。
- **限幅器**：在输出增益之后，于信号路径的末尾应用限制，优化整体电平。指定强度不如类似频段特定设置的阈值、触发和释放设置。提示：要创建压缩的音频，请启用限幅器，然后尝试高输出增益设置。
- **输入频谱**：在多频段图形中显示输入信号的频谱，而不是输出信号的频谱。要快速查看应用到每个频段的压缩量，请切换此选项。
- **墙式限幅器**：在当前阈值设置应用即时强制限幅。（取消选择此选项可应用较慢的软限制，这样声音压缩较小，但可能超过阈值设置。）
- **链路频段控件**：用于全局调整所有频段的压缩设置，同时保留各频段间的相对差异。

> **知识点拨**
>
> 多频段压缩器中的控件可精确地定义分频频率并应用频段特定的压缩设置。要预览隔开的频段，或者用"旁路"按钮绕过频段而不进行处理，请单击"独奏"按钮。在微调各个频段后，勾选"链路频段控件"选框进行全局调整，然后使用"输出增益"滑块和"限幅器"设置优化整体音量。

7.2.9 标准化

"标准化"效果可以设置音频或选择项的峰值电平。将音频标准化到100%时，可获得数字音频允许的最大振幅0dBFS。但如果要将音频发送给母带处理工程师，应将音频标准化设置为-3~-6dBFS，为进一步处理提供缓冲。

选择音频，为其添加"标准化"效果，会弹出"效果-标准化"对话框，如图7-15所示。

对话框中各选项含义如下。

- **标准化为**：设置与最大振幅相关的最高峰的百分比。提示：选择 dB 可输入以分贝为单位的标准化值，而不是百分比。
- **平均标准化全部声道**：使用立体声或环绕声波形的所有声道计算放大量。如果取消选择此选项，将分别计算每个声道的放大量，这可能会使一个声道的放大量明显多于其他声道。

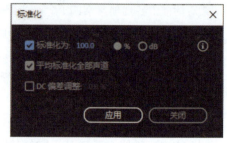

图 7-15

- **DC 偏差调整**：可让用户在波形显示中调整波形的位置。某些录制硬件引入了 DC 偏差，导致录制的波形在波形显示中看起来高于或低于标准中心线。要使波形置于中心，请将百分比设置为零。要使整个所选波形向中心线之上或之下倾斜，请指定正或负百分比。

> **知识点拨**
>
> 标准化效果将同等放大整个文件或选择项。例如，如果原始音频达到80%的大声峰值和20%的安静低声，标准化到100%会将大声峰值放大至100%，将安静低声放大至40%。

动手练 降低音频的音量

在编辑音频时，可能需要将个别音频的音量进行适当调整，以便于后期混音时能够适应其他音频的音量，本案例将介绍通过增幅效果降低音频文件的音量的操作方法，操作步骤如下。

Step 01 打开准备好的音频文件，如图7-16所示。

图 7-16

Step 02 接下来执行"效果"|"振幅与压限"|"增幅"命令，弹出"效果-增幅"对话框，该效果默认的是增益0dB，如图7-17所示。

Step 03 单击"预览播放"按钮试听音乐，再根据试听效果调整音量。

Step 04 这里向左拖动滑块，或者直接在右侧输入分贝值，音频的音量会及时变动，调整到合适的音量，如图7-18所示。

图 7-17

图 7-18

Step 05 单击"应用"按钮，即可应用"增幅"效果处理音频，在编辑器中也能够看到波形的变化，如图7-19所示。

图 7-19

Step 06 再次单击"播放"按钮，从头开始试听音乐效果。

动手练 制作淡入淡出效果

从完整的音乐作品中引用一个片段，可以将片段的开始和结束作成淡入淡出效果，使其听起来不那么突兀，显得更加自然，操作步骤如下。

Step 01 打开准备好的音频素材，如图7-20所示。

图 7-20

Step 02 单击"播放"按钮先试听一遍完整的音乐。

Step 03 放大时间选区，选择一段比较完整的片段，如图7-21所示。

图 7-21

Step 04 右击，在弹出的快捷菜单中选择"复制到新建"选项，会将选区内的波形片段复制到一个新的音频文件，如图7-22所示。

图 7-22

Step 05 执行"效果"|"振幅与压限"|"淡化包络"命令，弹出"效果-淡化包络"对话框，选择预设模式为"平滑起奏"，如图7-23所示。

图 7-23

Step 06 在编辑器中可以看到调整曲线，如图7-24所示。按空格键播放并试听音乐效果。

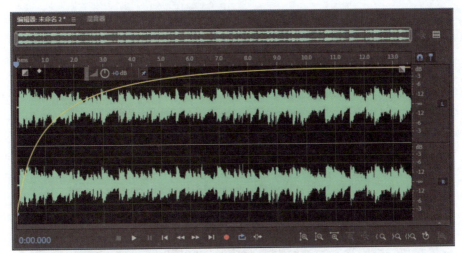

图 7-24

Step 07 单击"应用"按钮应用效果,如图7-25所示。

图 7-25

Step 08 再次添加"淡化包络"效果,选择"平滑释放"模式,编辑器面板如图7-26所示。

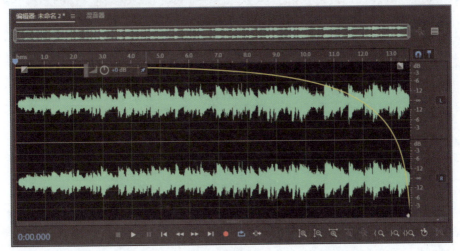

图 7-26

Step 09 单击"应用"按钮,可以看到编辑器中波形的变化,然后单击"播放"按钮试听音乐效果,如图7-27所示。

图 7-27

Au 7.3 调制

调制效果能够生成非常特别的声音,其作用不是为了解决问题,而是尽可能通过特殊效果为音乐锦上添花。该组中包括和声、和声/镶边、镶边、移相器共四个效果。

7.3.1 和声

"和声"效果能够使一个单独的声音模拟成合唱效果,原理是通过少量反馈添加多个短延迟,结果生成丰富生动的声音,该效果可用于增强人声音轨或为单声道音频添加立体声空间感。

选择音频,为其添加"和声"效果,会弹出"效果-和声"对话框,如图7-28所示。

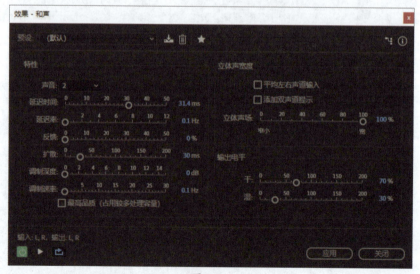

图 7-28

对话框中各选项含义如下。

- **特性:** 表示和声中每个语音的特性。

- **声音**：确定模拟的声音（语音）的数量。
- **延迟时间**：指定允许的最大延迟量。和声引入了持续时间随时间变化的短延迟（通常在 15~35ms 范围内）。如果设置非常小，所有语音都开始合并到原始声音中，可能出现不自然的镶边效果。如果设置过高，可能出现颤音效果，就像卡带式录音底座吃带一样。
- **延迟率**：确定延迟从零循环到最大延迟设置的速度，描述声音的抖动程度。由于延迟随时间变化，采样的音调随时间升高或降低，从而产生与主调语音轻微分离的效果。
- **反馈**：将一定比例的处理后的语音添加回效果输入。反馈可以为波形提供额外的回声或混响效果。一点反馈（小于10%）可以提供额外的丰富度，具体取决于延迟和颤音设置。更高设置可生成更传统的反馈，即大声的振铃，其足以大到对信号进行剪切。
- **扩散**：为每个语音增加延迟，以大约200ms（五分之一秒）的时间将语音隔开。高值将使隔开的语音以不同的时间开始，值越高，各个语音的起始点可能分开得越远。相反，低值将使所有语音保持一致。根据其他设置，低值也可以生成镶边效果，如果目标是真实的和声效果，这可能是不需要的。
- **调制深度**：确定出现的振幅的最大变化，控制语音音量的扭曲程度。在极高设置下，声音可能中断，而产生令人不快的颤音。在极低设置（小于1dB）下，深度可能不明显，除非调制速率的设置极高。出现的自然颤音为2~5dB。
- **调制速率**：确定发生振幅变化时的最大速率。值非常低时，生成的语音将慢慢变得更大声或更安静，就像一名歌手无法始终保持呼吸平稳一样。设置非常高时，结果可能是抖动和不自然的。
- **最高品质**：确保最佳品质结果。
- **立体声宽度**：确定各个语音在立体声场中的位置，以及如何解读原始立体声信号。仅当使用立体声文件时，这些选项才会激活。
- **平均左右声道输入**：合并原始左右声道。如果取消选择，声道将保持分离，以保持立体声声像；如果立体声源音频最初是单声道的，则将此选项保持取消选取状态（除了增加处理时间，它不会有任何效果）。
- **添加双声道提示**：为每个语音的左右输出分别添加延迟。当用户通过耳机收听时，该延迟可以使每个语音听上去来自不同方向。要获得更大的立体声分离，对于将通过标准扬声器播放的音频取消选择此选项。
- **立体声场**：指定和声语音在左右立体声声像之间的位置。设置较低时，语音接近于立体声声像的中心；设置为50%时，语音从左到右均匀隔开；设置较高时，语音移动到外边缘。如果使用奇数，其中一个语音总是直接位于中心。
- **输出电平**：设置原始（干 Dry）信号与和声（湿 Wet）信号的比率。极高设置可能导致剪切。

> **知识点拨**
>
> 在多轨编辑器中，可以使用自动化通道随时间更改湿信号电平。此方法对于加强人声或乐器独奏来说很方便。

7.3.2 和声/镶边

"和声/镶边"效果合并了两种流行的基于延迟的效果。选择音频，为其添加"和声/镶边"效果，会弹出"效果-和声/镶边"对话框，如图7-29所示。

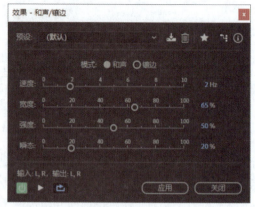

图 7-29

对话框中各选项含义如下。

- **模式**：包括和声和镶边两种。"和声"效果可模拟同时播放多个语音或乐器，原理是通过少量反馈添加多个短延迟，结果是丰富生动的声音。使用此效果可增强人声音轨或为单声道音频添加立体声空间感。"镶边"效果可模拟最初在打击乐中听到的延迟相移声音，可创建迷幻的相移声音，原理是将变化的短延迟与原始信号混合在一起。最初通过将同一音频信号发送到两台卷到卷磁带录音机，并定期按下一个卷的边缘使其减慢来产生此效果。
- **速度**：控制延迟时间从零循环到最大延迟设置的速率。
- **宽度**：指定最大延迟量。
- **强度**：控制原始音频与处理的音频的比率。
- **瞬态**：强调瞬时，提供更锐利、更清晰的声音。

7.3.3 镶边

"镶边"效果是通过将大致等比例的变化短延迟混合到原始信号中而产生的音频效果，以特定或随机间隔稍微延迟信号和调整信号相位来创建相似的结果。最初通过将同一音频信号发送到两台卷到卷磁带录音机，然后定期按下一个卷的边缘使其减慢来产生此效果。合并两个生成的录音产生了相移延时效果，即20世纪60年代和20世纪70年代打击乐的特性。

通俗来说，"镶边"效果就好像是给原来的声音镶上一种奇特的声音边缘，让人感到回旋、游移，带来立体、磁性的环绕感觉的声音效果。

选择音频，为其添加"镶边"效果，会弹出"效果-镶边"对话框，如图7-30所示。

对话框中各选项含义如下。

- **初始延迟时间**：设置在原始信号之后开始镶边的点（以ms为单位）。通过随时间从初始延迟设置循环到另一个（或最终）延迟设置来产生镶边效果。

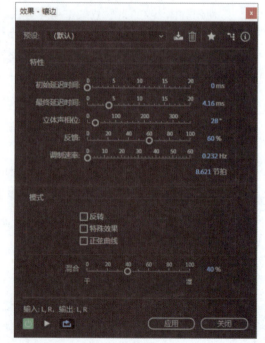

图 7-30

- **最终延迟时间**：设置在原始信号之后结束镶边的点（以ms为单位）。
- **立体声相位**：用不同的值设置左右声道延迟，以度为单位进行测量。例如，180°将右声道的初始延迟设置为与左声道的最终延迟同时发生。可以将此选项设置成反转左右声道的最初/最终延迟设置，从而创建循环的打击乐效果。
- **反馈**：确定反馈回镶边中的镶边信号的百分比。如果没有反馈，该效果将仅使用原始信号。添加反馈后，该效果将使用当前播放点之前的一定比例的受影响信号。
- **调制速率**：确定延迟从初始延迟时间循环到最终延迟时间的速度，以次数/秒（Hz）或节拍数/分钟（节拍数）为单位进行测量。小设置调整将产生变化宽广的效果。
- **反转**：反转延迟信号，定期抵消音频，而不是加强信号。如果"原始-扩展"混合设置为50/50，只要延迟为零，声波就会与静音抵消。
- **特殊效果**：混合正常和反转的镶边效果。当减去领先信号时，延迟信号被添加到效果中。
- **正弦曲线**：使初始延迟到最终延迟的过渡和回溯按照正弦曲线进行。否则，过渡是线性的，并以恒定速率从初始设置延迟到最终设置。如果选择"正弦曲线"，在初始延迟和最终延迟处的信号比延迟之间的信号更频繁出现。
- **混合**：调整原始（干）信号与镶边（湿）信号的混合。用户需要两种信号的一部分来实现镶边过程中的特性抵消和加强。"原始"为100%时，完全不发生镶边；"延迟"为100%时，结果是抖动的声音，就像一台损坏的磁带播放机。

7.3.4 移相器

"移相器"效果与"镶边"效果类似，相位调整会移动音频信号的相位，并将其与原始信号重新合并，从而创造由20世纪60年代的音乐家首先推广的打击乐效果。与使用可变延迟的镶边效果不同，移相器效果会以上限频率为起点/终点扫描一系列相移滤波器，相位调整可以显著改变立体声声像，创造超自然的声音。

选择音频，为其添加"移相器"效果，会弹出"效果-移相器"对话框，如图7-31所示。

对话框中各选项含义如下。

- **阶段**：指定移相滤波器的数量。较高的设置可产生更密集的相位调整效果。
- **强度**：确定应用于信号的相移量。
- **深度**：确定滤波器在上限频率之下行进的距离。设置越大，产生的颤音效果越宽广；设置为100%时将从上限频率扫描到0Hz。
- **调制速率**：控制滤波器行进至/频率上限的速度。可以指定一个以Hz（次数/秒）为单位的值。
- **相位差异**：确定立体声声道之间的相位差。正值表示在左声道开始相移，负值表

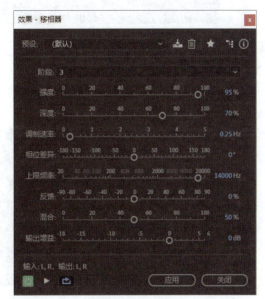

图 7-31

示在右声道开始相移。最大值+180°和-180°将产生完全差异，但在声波上是相同的。
- **上限频率**：设置滤波器扫描的最高频率。要获得最生动的结果，请选定音频范围中间附近的频率。
- **反馈**：将一定比例的移相器输出回馈到输入，以增强效果。设置为负值将在回馈音轨之前反转相位。
- **混合**：控制原始音频与处理的音频的比率。
- **输出增益**：在处理之后调整输出电平。

动手练 模拟合唱效果

本案例将利用"和声"效果制作多人合唱的效果，操作步骤如下。

Step 01 打开准备好的音频素材，如图7-32所示。

Step 02 按空格键试听音频，当前的音频音量偏小，可以根据需要进行调整。

图7-32

Step 03 执行"效果"|"振幅与压限"|"增幅"命令，为音频添加"增幅"效果，弹出"效果-增幅"对话框，这里设置"增益"参数，如图7-33所示。

图7-33

Step 04 单击"应用"按钮关闭对话框，即可增加音频的音量，如图7-34所示。

图 7-34

Step 05 执行"效果"|"调制"|"和声"命令，在弹出的"效果-和声"对话框中选择合适的预设模式，如图7-35所示。

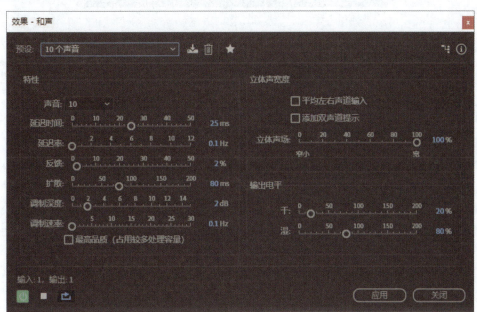

图 7-35

Step 06 单击"应用"按钮应用该效果，再按空格键即可试听多人合唱效果。

7.4 特殊效果

特殊效果可以制作单独的效果，也有适合吉他和母带的搭配和谐的组合效果，用于协同工作。该组中包括扭曲、多普勒换挡器、吉他套件等共7种效果。特殊效果需要单声道或立体声音频，但不支持5.1环绕。

7.4.1 扭曲

"扭曲"效果可以模拟鸣响的汽车扬声器、消音的麦克风或过载的放大器。选择音频，为其添加"扭曲"效果，会弹出"效果-扭曲"对话框，如图7-36所示。

图 7-36

对话框中各选项含义如下。

- **正向/反向**：为正负采样值分别指定扭曲曲线。默认对角线描述不扭曲信号，输入和输出值之间为一对一关系。
- **曲线平滑**：在控制点之间创建曲线过渡，有时会产生比默认线性过渡更自然的扭曲。
- **重置**：将图形恢复成默认不扭曲状态。
- **时间平滑**：确定扭曲对输入电平变化的反应速度。电平测量基于低频分量，创造更柔软的音乐扭曲。
- **dB范围**：更改图形的振幅范围，以限制该范围的扭曲。
- **线性比例**：将图形的振幅比例从对数分贝更改为标准化值。

7.4.2 多普勒换挡器

"多普勒换挡器"效果会产生在对象接近，然后从身边穿过时，会注意到音调增大和减小，如警车开着警报器经过时。当车朝着我们驶来时，由于每个声波都经过向前行驶的汽车的压缩，因此声音会以较高的频率传入耳中。而在车经过时，情况恰恰相反，此时会将声波进行伸缩，从而产生较低频的声音。

选择音频，为其添加"多普勒换挡器"效果，会弹出"效果-多普勒换挡器"对话框。

"路径文字"选项可定义声源要采取的路径，包括直线和环形。根据路径类型，可提供一组不同的选项，如图7-37所示。

- **开始距离**：设置效果的虚拟起始点。以m为单位。
- **速度**：定义效果移动的虚拟速度。以m/s为单位。
- **来自**：设置效果似乎来自的虚拟方向。以度为单位。

图 7-37

- **前端中心通过**：指定效果似乎在听者前方多远处穿过。以m为单位。
- **右侧中心通过**：指定效果似乎在听者右侧多远处穿过。以m为单位。
- **半径**：设置效果的环形尺寸。以m为单位。
- **开始角度**：设置效果的起始虚拟角度。以度为单位。
- **前端中心通过**：指定声源距离听者前方多远。以m为单位。
- **右侧中心通过**：指定声源距离听者右侧多远。以m为单位。
- **距离/方向**：根据距离或方向调整音量。
- **质量**：提供六个不同的处理质量级别。较低的质量级别需要较少的处理时间，但是较高的质量级别通常会产生更好的音响效果。

7.4.3 吉他套件

"吉他套件"效果应用一系列可优化和改变吉他音轨声音的处理器。"压缩器"阶段可减少动态范围，产生具有更大影响的更紧的声音。"滤波""扭曲"和"帧建模"阶段可模拟吉他手用来创造有表现力的艺术表演的一般效果。

选择音频，为其添加"吉他套件"效果，会弹出"效果-吉他套件"对话框，如图7-38所示。

图 7-38

对话框中各选项含义如下。

1. 压缩程序

减少动态范围以保持一致的振幅,并帮助吉他音轨在混合音频中突出。

2. 滤波器

用于描绘吉他的音色。

- **过滤**:选择过滤方式。
- **类型**:确定滤波哪些频率。指定"低通"以滤波高频,指定"高通"以滤波低频,或指定"带通"以滤波高于和低于中心频率的频率。
- **频率**:确定"低通"和"高通"滤波的截止频率,或"带通"滤波的中心频率。
- **共振**:反馈截止频率附近的频率,低设置时增加清脆感,高设置时增加笛音谐波。

3. 扭曲

增加可经常在吉他独奏中听到的声音边缘。要更改扭曲特性,请从"类型"菜单中选择选项,包括车库模糊、平滑过载、笔直模糊等。

4. 放大器

模拟吉他手用来创造独特音调的各种放大器和扬声器组合。

5. 混合

控制原始音频与处理的音频的比率。

7.4.4 母带处理

音乐制作的开始首先要分音轨进行录制,人声和各种乐器(包括打击乐器的每一件响器)都要独立录制一条音轨,之后由混音师将所有音轨混缩为一个音频文件,再之后对此音频进行的处理就是母带处理。

Audition中的"母带处理"效果可以描述优化特定介质(如电台、视频、CD或Web)音频文件的完整过程,用户可以利用此效果对音频进行快速母带处理。

选择音频,为其添加"母带处理"效果器,会弹出"效果-母带处理"对话框,如图7-39所示。

图 7-39

注意事项 在对音频进行母带处理之前，请考虑目标介质的要求。例如，如果目标是Web，文件可能在低音重现较差的计算机扬声器上播放。要想进行补偿，可以在母带处理过程的均衡阶段中增强低频。

对话框中各选项含义如下。

- **均衡器：** 调整总体音调平衡。沿水平标尺（x轴）显示频率，沿垂直标尺（y轴）显示振幅，曲线表示特定频率的振幅变化。图形中的频率范围从最低到最高为对数形式（用八度音阶均匀隔开）。
- **混响：** 用于添加环境。拖动"数量"滑块以更改原始声音与混响声音的比率。
- **激励器：** 增大高频谐波，以增加清脆度和清晰度。"模式"选项包括用于实现轻度扭曲的"复古音乐"、用于实现明亮音调的"磁带"以及用于实现快速动态响应的"管状"。拖动"数量"滑块可以调整处理级别。
- **加宽器：** 用于调整立体声声像（对于单声道音频禁用）。向左拖动"宽度"滑块可以使声像变窄并增强中心焦点。向右拖动滑块可以扩展声像并增强各种声音的空间布局。
- **响度最大化：** 应用可减少动态范围的限制器，提升感知级别。设置为0%可反映原始级别，设置为100%应用最大限制。
- **输出增益：** 用于确定处理之后的输出电平。例如，要对会减少整体音量的EQ调整进行补偿，可增强输出增益。

1. 母带处理一般流程

母带处理可以使音乐作品在不同程度上发生质变，主要通过对作品的EQ补偿、修正和动态处理等操作，使音乐听起来更有光泽，更加丰满，更有张力。

1）均衡

通常，母带处理的第一步就是调整均衡，以获得令人满意的声调平衡，创造出悦耳的音乐平衡效果。均衡在母带处理的时候，主要用于调整整体的频率分布，使音乐的高中低频不要失衡，对一些欠缺的频段进行电平补偿。

推荐使用参数均衡器效果，通过调高15dB来查找频段的问题，发现问题后，可以根据实际情况来增加或减少该频段的增益以达到整体效果的频段。

注意事项 因为是对已经混缩过的音频进行处理，均衡调节不宜过，否则会造成对音乐的破坏甚至引起失真。假如用户在进行母带处理时，发现必须要对均衡进行较大的调节，那么请将该工作提前到多轨混缩的过程中，在混音前期就将频率尽量调整好。

2）动态处理

动态处理可以提升整个音乐的响度，同时使音乐听起来更加具有冲击力，低电平部分音量更大。还能够使音乐更好地克服各种环境背景噪声。为了避免听觉疲劳，不要过多添加动态效果，适当处理能够带来悦耳且充满活力的音乐。

建议使用"多频段压缩器"效果，该效果主要是对音乐整体的动态进行控制，可以针对不同频段进行动态处理，且每个频段的频率范围都可以进行压缩、限制、扩展等操作，避免音乐中声音忽大忽小，造成听觉上的不舒适。对于摇滚乐、电子乐等较为激烈的现代音乐，在母带处理时压缩几乎是不可缺少的效果器。

3）氛围感

混响效果器一般是在混音处理时加入，母带处理中很少使用，但是当音乐听起来很"干"、缺乏氛围感时，就需要适当地使用混响，可以改善声音氛围感，更可以为整个音乐添加统一的声学空间感，提供更广阔的想象空间。

建议使用"室内混响"效果，该效果是音质与实时处理的折中。严格来说，使用另一种混响更为合适，但是为了了解混响对声音的影响，使用"室内混响"可以及时进行调整。

4）立体声宽度

音乐作品如果能有一个开阔的声场，可以获得更好的回放效果，听起来更宽。使用"母带处理"效果器中的加宽器，可以使左声道声音更偏左，右声道声音更偏右，从而改变立体声声像宽度。

注意事项 立体声声像的宽度调整一定要谨慎，一味地拉开声场，会带来一些负面效应，对频率分布、清晰度、声场定位等都会产生影响。所以需要用户仔细聆听，细细调节，才能达到自己需要的结果。

2. 母带诊断

专业的母带处理最好的工具是"耳朵"，但有时通过一些分析与测量面板可以展示更多的音频特性信息，以确保文件符合特定的音频规格。Audition能够分析文件，提供振幅、剪辑、DC偏移以及其他特性的统计数据。

1）相位检测

有些波形文件，以立体声的数据格式装载了单声道文件。虽然也具备两条声道，但却播放不出立体声效果，因为两条声道的数据完全一样，这是一种资源浪费。仅观察波形往往难以分辨出是否是立体声，通过相位检测可以轻松鉴定立体声文件的真实性。

打开一个音频文件并进行播放，打开"相位分析"面板，默认设置下可以看到"相位分析"面板中的小球在运动，如图7-40所示。圆球位于中心线以下并变为红色时，就意味着其中一个声道相对于另一个声道异相。

执行"窗口"|"相位表"命令，打开"相位表"面板，如图7-41所示。在该面板中，左侧的音频更加异相，右侧的音频更加同相。-1.0反映总相位取消，1.0反映每个声道中的相同音频内容。

图 7-40

图 7-41

2）振幅统计

"振幅统计"面板显示了波峰电平、是否有剪辑样本、平均振幅、DC偏移以及其他统计数据。在"编辑器"面板中选择波形，然后单击"扫描选区"按钮，即可对所选波形进行数据统计。

3）频率分析

频率分析的含义是根据声音数据计算出声音在各个频率点上的能量强度，并绘制声音的"能量分布图"。用户可以使用"频率分析"面板来识别有问题的频带，然后通过滤波器效果对其进行校正。

4）响度检测

Audition内置了TC Electronic's ITU Loudness Radar，一个能够显示峰值和平均响度电平以及确认电平是否符合特定广播规则的插件，该插件在波形和多轨视图中均可使用，为用户提供了有关峰值、平均值和范围级别的信息。

7.4.5 响度探测器

"响度探测器"效果可以为用户提供有关峰值、平均以及范围级别的信息。"响度历史记录""瞬时响度""真正峰值级别"以及灵活的描述符组合起来为用户在单个视图中提供了响度概览，"雷达"扫描视图提供了响度随时间而变化的极佳视图，如图7-42和图7-43所示。

图 7-42

图 7-43

"设置"选项卡中各选项含义如下。

- **目标响度：** 定义目标响度值。
- **雷达速度：** 控制每个雷达扫描的时间。
- **雷达分辨率：** 设置雷达视界中每个同心圆之间响度的差异。
- **瞬时范围：** 设置瞬时范围。EBU +9表示窄的响度范围，用于普通广播。EBU +18是用于戏剧和音乐的宽的响度范围。

- **低电平下限**：设置瞬时响度环上绿色和蓝色之间的转移。这表明级别可能低于噪声基准级别。
- **响度单位**：设置要在雷达上显示的响度单位。
- **响度标准**：指定响度标准。
- **峰值指示器**：设置最大的实际峰值水平。如果超过此值，峰值指示器将被激活。

7.4.6 人声增强

"人声增强"效果可以快速改善旁白录音的质量。选择音频，为其添加"人声增强"效果，会弹出"效果-人声增强"对话框，如图7-44所示。

图 7-44

对话框中各选项含义如下。
- **预设**：包括（默认）、女性、男性、音乐等模式。男性和女性模式可自动减少丝丝声和爆破音以及抓握麦克风的噪声（如很低的隆隆声）。这些模式还应用麦克风建模和压缩来为人声提供特有的电台声音。音乐模式可优化音轨以便它们能更好地补充旁白。
- **低音**：优化男声的音频。
- **高音**：优化女声的音频。
- **音乐**：对音乐或背景音频应用压缩和均衡。

动手练 制作音频立体声效果

本案例将利用多普勒换挡器为音频制作出立体声音效，操作步骤如下。

Step 01 打开准备好的音频文件，如图7-45所示。

图 7-45

Step 02 执行"效果"|"特殊效果"|"多普勒换挡器"命令,弹出"效果-多普勒换挡器"对话框,如图7-46所示。

图 7-46

Step 03 此时系统会自动打开预览编辑器,并对波形进行处理,如图7-47所示。

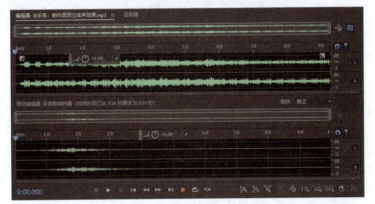

图 7-47

Step 04 在默认模式下,关闭效果开关,单击"预览播放"按钮试听原始音频;再打开效果开关,再次试听音频效果。

Step 05 在"效果-多普勒换挡器"对话框中调整参数,如图7-48所示。

图 7-48

Step 06 再单击"预览播放"按钮试听效果。

Step 07 达到想要的效果后单击"应用"按钮应用效果即可,如图7-49所示。

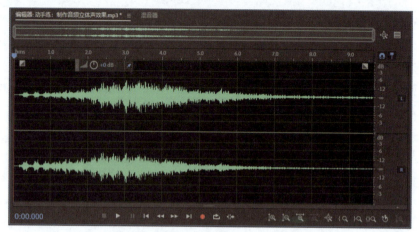

图 7-49

Au 7.5 立体声声像

立体声声像效果可以改变文件的立体声声像。该组中包括中置声道提取器、图形相位调整器、立体声扩展器3种效果。

7.5.1 中置声道提取器

"中置声道提取器"效果可保持或删除左右声道共有的频率,即中置声场的声音。通常用于录制语音、低音和前奏,可提高人声、低音或踢鼓的音量,或者去除其中任何一项以创建卡拉OK混音。

选择音频,为其添加"中置声道提取器"效果,会弹出"效果-中置声道提取"对话框,如图7-50所示。

图 7-50

对话框中各选项含义如下。
- **"提取"选项卡**：限制对达到特定属性音频的提取。
- **"鉴别"选项卡**：包括可帮助识别中置声道的设置。
- **FFT大小**：指定快速傅里叶变换大小。低设置可提高处理速度，高设置可提高品质。
- **叠加**：定义叠加的FFT窗口数。
- **窗口宽度**：指定每个FFT窗口的百分比。

7.5.2 图形相位调整器

"图形相位调整器"效果可使通过向图示中添加控制点来调整波形的相位。选择音频，为其添加"图形相位调整器"效果，会弹出"效果-图形相位调整器"对话框，如图7-51所示。

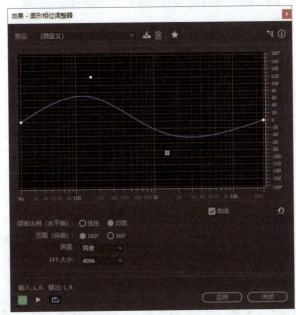

图 7-51

对话框中各选项含义如下。
- **图形相位视图**：用于调整相位。水平标尺衡量频率，垂直标尺显示要位移的相位度数。
- **频率比例**：设置线性或对数标尺上水平标尺的值。
- **声道**：指定要应用相位移的声道。

注意事项 处理单个声道以获得最佳效果。如果将相同的相位移轨到两个立体声声道中，则产生的音频文件听起来完全相同。

7.5.3 立体声扩展器

"立体声扩展器"的效果是"母带处理"效果套件中"加宽器"的一个独立的、更复杂的版本，二者目的相同，立体声扩展器使得左右声道区别更明显，声音更富有戏剧性，但与"加宽器"不同，立体声扩展器还可以将中置声道向左或向右转移，以调整立体声声像向左或向右的权重比例。

选择音频，为其添加"立体声扩展器"效果，会弹出"效果-立体声扩展器"对话框，如图7-52所示。

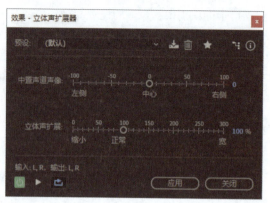

图 7-52

对话框中各选项含义如下。
- **中置声道声像**：将立体声声像的中心从极左的某个位置定位到极右。
- **立体声扩展**：将立体声声像从窄/正常（0）扩展到宽（300）。

动手练 消除人声制作伴奏

本案例将利用"中置声道提取器"效果对歌曲进行人声消除处理，将其制作成伴奏音乐，操作步骤如下。

Step 01 打开准备好的音频文件，如图7-53所示。

图 7-53

Step 02 按空格键可以试听原歌曲效果。

Step 03 执行"效果"|"立体声声像"|"中置声道提取器"命令，弹出"效果-中置声道提取"对话框，这里选择预设模式为"人声移除"，然后设置"频率范围"选项为"低音人声"，如图7-54所示。

Step 04 单击"预览播放"按钮，试听添加效果器后的音频，会发现歌曲中的人声并未完全移除。

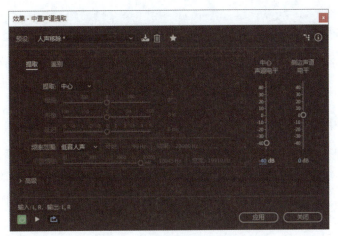

图 7-54

Step 05 切换到"鉴别"选项卡,设置"相位鉴别"参数,再设置"中心声道电平"和"侧边声道电平"参数,如图7-55所示。

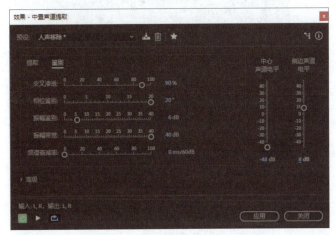

图 7-55

Step 06 再单击"预览播放"按钮试听音频效果,达到需要的效果后单击"应用"按钮应用该效果,如图7-56所示。

图 7-56

Step 07 保存制作好的伴奏音频文件。

7.6 时间与变调

"时间与变调"效果组中包括自动音调更正、手动音调更正、变调器、音高换挡器、伸缩与变调共五种效果，主要用于调整音频音调。

7.6.1 自动音调更正

"自动音调更正"效果可在波形编辑器和多轨编辑器中使用。在多轨编辑器中，随着时间的推移，可以使用关键帧和外部操纵面使其参数实现自动化。

选择音频，为其添加"自动音调更正"效果，会弹出"效果-自动音调更正"对话框，如图7-57所示。

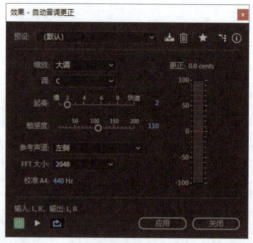

图 7-57

对话框中各选项含义如下。

- **缩放**：指定最适合素材的音阶类型：大调、小调或和声。大和弦或小和弦将音符校正为乐曲的指定音调。无论音调如何，和声都会校正为最接近的音符。
- **调**：设置所校正素材的预期音调。只有将"音阶"设置为"大调"或"小调"时，此选项才可用。因为"半音"音阶包括所有12个音调，而且并非是特定于音调的。
- **起奏**：控制Audition相对音阶音调校正音调的速度。更快的设置通常最适合持续时间较短的音符，例如快速的断奏音群。然而极快的起奏可以实现自动品质。较慢的设置会对较长的持续音符产生更自然的发声校正，如演唱者保持音符和添加颤音的声带。
- **敏感度**：定义超出后不会校正音符的阈值。敏感度以分为单位来衡量，每个半音有100分。例如，值为50分表示音符必须在目标音阶音调的50分（半音的一半）内，才会自动对其进行校正。
- **参考声道**：选择音调变化最清晰的源声道。效果只会分析所选择的声道，但是会将音调校正同等应用到所有声道。
- **FFT 大小**：设置效果所处理的每个数据的"快速傅氏变换"大小。通常，使用较小的值来校正较高的频率。对于人声，2048或4096设置听起来最自然。对于简短的断奏音符或打击乐音频，尝试使用1024设置。

- **校准 A4**：指定源音频的调整标准。在西方音乐中，标准是A4（440Hz）。然而，源音频可能是使用不同的标准进行录制的，因此可以指定410~470Hz的A4值。
- **更正**：预览音频时，显示平调和尖调的校正量。

7.6.2 变调器

"变调器"效果会随着时间改变节奏来改变音调。该效果现在使用横跨整个波形的关键帧编辑包络，类似于淡化和增益包络效果。选择音频，为其添加"变调器"效果，会弹出"效果-变调器"对话框，如图7-58所示。

对话框中各选项含义介绍如下。

图 7-58

- **音调**：在编辑器面板中，单击蓝色的包络线以添加关键帧，然后将它们上下拖动以更改振幅。
- **质量**：控制质量级别。较高的质量级别可产生最好的声音，但是它们需要更长时间进行处理。较低的质量级别会产生更多不需要的谐波失真，但是它们的处理时间较短。
- **范围**：将垂直标尺（Y轴）的缩放设置为半音阶（一个八度有12个半音）或每分钟的节拍。对于半音的范围，音调按对数变化，可以指定变高或变低的半音数。对于每分钟的节拍的范围，音调按直线变化，而且必须同时指定范围和基本节拍。

7.6.3 音高换挡器

"音高换挡器"效果可实时改变音调。可与母带处理组或效果组中的其他效果相结合。在多轨视图中，也可以使用自动化通道随着时间改变音调。选择音频，为其添加"音高换挡器"效果，会弹出"效果-音高换挡器"对话框，如图7-59所示。

对话框中各选项含义如下。

图 7-59

- **半音阶**：以半音阶增量变调，这些增量相当于音乐的二分音符（例如，音符C#是比C高一个半音阶的音符）。设置0反映原始音调，+12半音阶高出一个八度，-12半音阶降低一个八度。
- **音分**：按半音阶的分数调整音调。可能的值介于-100（降低一个半音）~+100（高出一个半音）。
- **比率**：确定变换和原始频率之间的关系。可能的值介于0.5（降低一个八度）~2.0（高出

一个八度）。
- **精度**：确定声音质量，"高"设置所需的处理时间最长。对8位或低质量的音频使用"低"设置，对专业录制的音频使用"高"设置。
- **拼接频率**：确定每个音频数据块的大小。音高换挡器效果将音频分为非常小的块进行处理。该值越高，伸缩的音频随时间的放置越准确。不过，随着值的提高，人为噪声也变得更明显。使用较高的精度设置和较低的拼接频率可能会增加确定每个音频数据块与前一个和下一个块的重叠程度。如果伸缩产生了和声效果，请降低"重叠"百分比。如果这样做产生了断断续续的声音，请调整百分比以在波动与和声之间取得平衡。值的范围是0%～50%。
- **使用相应的默认设置**：为拼接频率和重叠应用合适的默认值。

> **知识点拨**
>
> 若要快速确定使用哪个精度设置，请使用每个设置处理一小段选定范围，直到找到质量和处理时间的最佳平衡。

7.6.4 伸缩与变调

"伸缩与变调"效果可用于更改音频信号、节奏或两者的音调。例如，可以使用该效果将一首歌变调到更高音调而无须更改节拍，或使用其减慢语音段落而无须更改音调。选择音频，为其添加"伸缩与变调"效果，会弹出"效果-伸缩与变调"对话框，如图7-60所示。

图 7-60

对话框中各选项含义如下。

- **算法**：选择IZotope Radius可同时伸缩音频和变调，或者选择Audition可随时间更改伸缩或变调设置。IZotope Radius算法需要较长处理时间，但引入的人为噪声较少。
- **精度**：较高的设置可以获得更好的质量，但需要更多的处理时间。
- **当前持续时间**：指示在时间拉伸后音频的时长。可以直接调整数值，或者通过更改"伸缩"百分比间接进行调整。
- **将伸缩设置锁定为新的持续时间**：覆盖自定义或预设拉伸设置，而不是根据持续时间调整计算这些设置。
- **锁定伸缩与变调（重新采样）**：拉伸音频以反映变调，或者反向操作。
- **伸缩**：相对于现有音频缩短或延长处理的音频。例如，要将音频缩短为其当前持续时间的一半，请将伸缩值指定为50%。
- **变调**：上调或下调音频的音调。每个半音阶等于键盘上的一个半音。
- **共振变换**：确定共振如何调整以适应变调。设置为默认值0时，共振与变调一起调整，从而保持音色和真实性。大于0的值将产生更高的音色，例如，使男声听起来像女声，小于0的值则相反。
- **音调一致**：保持独奏乐器或人声的音色。较高的值可减少相位调整失真，但会引入更多音调调制。

动手练 为伴奏降调

在使用伴奏唱卡拉OK时，如果伴奏的音调太高，可能人声会唱不上去。本案例将利用"伸缩与变调"效果为伴奏降调，操作步骤如下。

Step 01 打开准备好的音频文件，如图7-61所示。单击"播放"按钮试听音乐。

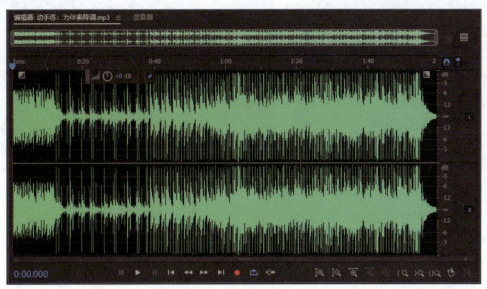

图 7-61

Step 02 为音频添加"伸缩与变调"命令，会弹出"效果-伸缩与变调"对话框，且"编辑器"面板的下方会出现一个预览编辑器用于对比，如图7-62和图7-63所示。

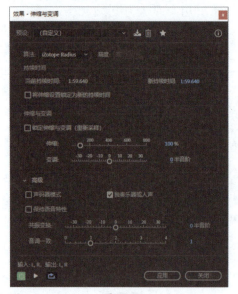

图 7-62　　　　　　　　　　　　　　图 7-63

Step 03 在"效果-伸缩与变调"对话框中输入"变调"参数为-2半音阶，如图7-64所示。

Step 04 按回车键确定，系统会创建新的预览序列，如图7-65所示。

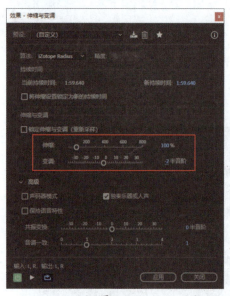

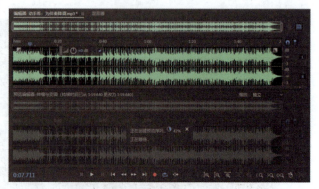

图 7-64　　　　　　　　　　　　　　图 7-65

Step 05 在对话框中单击"预览播放"按钮，即可预览处理后的音频效果。

Step 06 如果达到自己需要的效果，单击"应用"按钮关闭对话框，这里需要等待一些时间，系统会对音频文件应用效果，如图7-66所示。

Step 07 操作完毕后保存音频文件。

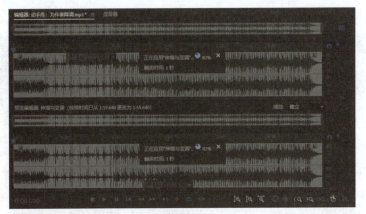

图 7-66

案例实战：处理录制的歌曲

结合本章所学的知识，对录制歌曲中的人声进行效果处理，操作步骤如下。

Step 01 打开准备好的多轨会话文件，如图7-67所示。

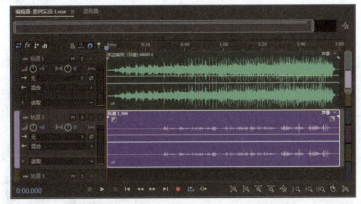

图 7-67

Step 02 按空格键先试听一遍歌声效果。

Step 03 先对人声进行降噪处理。双击人声音轨将其在波形编辑器中打开，并打开频谱图，如图7-68所示。

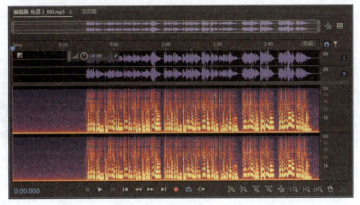

图 7-68

Step 04 使用"时间选择工具"选择开始位置没有人声的部分，如图7-69所示。

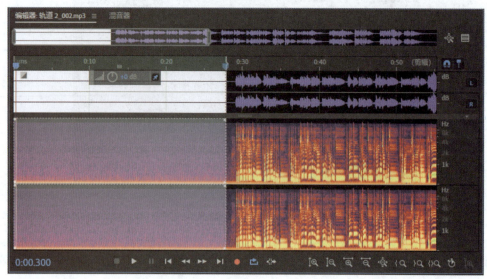

图 7-69

Step 05 执行"效果"|"降噪/恢复"|"降噪（处理）"命令，弹出"效果-降噪"对话框，单击"捕捉噪声样本"按钮获取噪声样本，如图7-70所示。

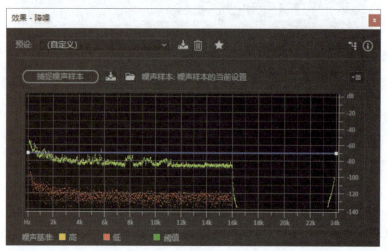

图 7-70

Step 06 再单击"选择完整文件"按钮，然后设置"降噪"和"降噪幅度"参数，如图7-71所示。

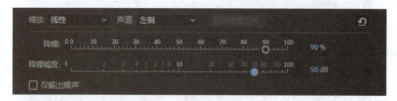

图 7-71

Step 07 按空格键试听效果，然后单击"应用"按钮应用效果，如图7-72所示。按空格键试听音频。

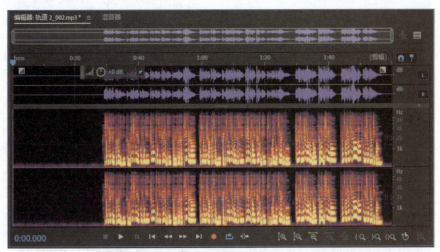

图 7-72

Step 08 再选择换气时的噪声选区作为噪声样本,如图7-73所示。

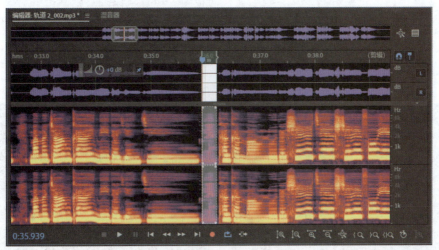

图 7-73

Step 09 再次对音频进行降噪处理,如图7-74所示。

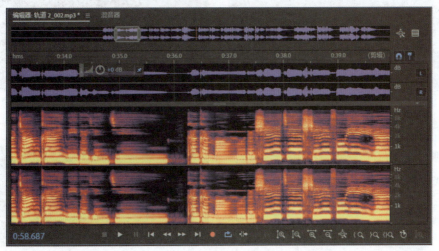

图 7-74

Step 10 最后使用"污点修复画笔工具"逐个消除换气时的噪声，如图7-75所示。

图 7-75

Step 11 返回多轨编辑器，从"效果器"面板为人声音轨添加"消除齿音"效果，弹出"组合效果-消除齿音"对话框，先选择一个"低声Desher"预设，按空格键试听齿音消除效果，如图7-76所示。

Step 12 边试听边对"中置频率"和"带宽"进行调整，如图7-77所示。

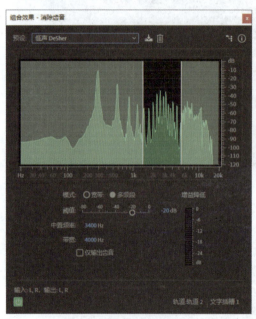

图 7-76

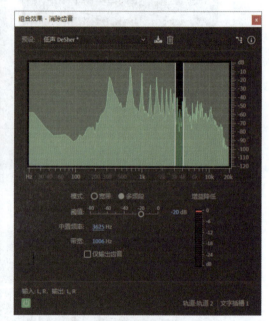

图 7-77

Step 13 添加"人声增强"效果，弹出"组合效果-人声增强"对话框，选择"高音"预设模式，再选择"低音"选项，如图7-78所示。

图 7-78

Step 14 添加"强制限幅"效果，弹出"组合效果-强制限幅"对话框，按空格键边试听边调整参数。这里选择"限幅-6dB"预设模式，再适当调整其他参数，如图7-79所示。

Step 15 添加"和声"效果，弹出"组合效果-和声"对话框，选择"低音合唱"预设模式，再设置"声音"数量，边试听边调整其他参数，如图7-80所示。

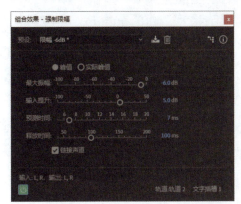
图 7-79

图 7-80

Step 16 最后再为人声音轨添加"多频段压缩器"效果，这里选择"更紧密的低音"预设模式，如图7-81所示。

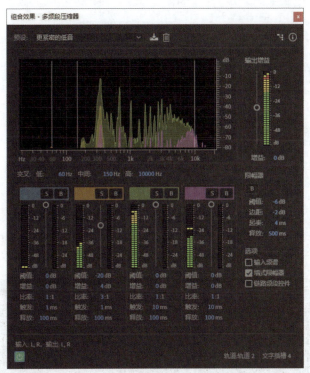
图 7-81

Step 17 再次按空格键预览最终的音频效果，然后保存多轨会话。

课后作业

一、填空题

（1）EQ是指_____，均衡器面板中基本的频率有_____种。

（2）_____的声音称为"干音"，_____的声音称为"湿音"。

（3）若鼓声听起来很闷，需要更加具有冲击力，应当对剪辑增加的效果是_____。

（4）镶边效果是通过将大致等比例的变化短延迟混合到_____中而产生的音频效果。

二、选择题

（1）在Audition中添加振幅与限压效果器中的（　　）效果，调节曲线可以使声音幅度的变化趋于平缓，避免声音忽高忽低。

　　A. 动态处理　　　　　　　　　　B. 音量包络

　　C. 标准化　　　　　　　　　　　D. 声道混合器

（2）如果想将成人的语音处理成儿童声音的效果，可以利用Audition的（　　）效果。

　　A. 淡入　　　　　　　　　　　　B. 变调

　　C. 延迟　　　　　　　　　　　　D. 降噪

（3）下列选项中，不属于"镶边"效果的模式是（　　）。

　　A. 反转　　　　　　　　　　　　B. 轻度镶边

　　C. 特殊效果　　　　　　　　　　D. 正旋曲线

（4）移相器效果中的"深度"设置越大，产生的颤音效果越宽广，当设置为100%时，将从上限频率扫描到（　　）Hz。

　　A. 8　　　　B. 6　　　　C. 12　　　　D. 0

（5）效果组中有（　　）效果可供插入、编辑和重排。

　　A. 多达16种　　　　　　　　　　B. 少于16种

　　C. 多达15种　　　　　　　　　　D. 不确定

三、操作题

利用本章所学的"吉他套件"效果将木吉他弹奏的音乐制作成电吉他弹奏的效果，如图7-82所示。

图 7-82

第8章
多轨会话

本章主要介绍多轨轨道类型、多轨轨道的控制、素材的插入、剪辑的编辑操作以及时间伸缩的设置等知识。通过学习本章知识，读者可以熟练掌握在多轨界面中对音频文件的编辑技巧和方法。

8.1 关于多轨会话

在波形编辑器中，单个的剪辑只是单纯的音频素材。通过多轨来汇总多个音频剪辑，才能获得到更加完美的音乐作品。

音频存在于音轨中，用户可以把音轨看作一个存放剪辑的"容器"。例如，第一条音轨存放笛声，第二条音轨存放钢琴声，第三条音轨存放人声，以此类推。音频可以是很长的剪辑，也可以是多个相同或不同的短剪辑。在音轨中的一段剪辑甚至可以放置在其他剪辑之中（此时只播放最上层的剪辑效果），或用剪辑进行覆盖，创建交叉淡化。

多轨会话的工作流程主要包括以下几个步骤。

1. 跟踪录制

这一步骤包括在轨道中录制或导入音频。例如，对于一支摇滚乐队，跟踪录制需要录制鼓声、贝斯声、吉他声和人声，这时就可以特定的组合方式进行分别录制，各种声音可以分别录制或整体录制。

2. 叠录

这一步骤是录制补充音轨的过程。例如，演唱者再录制一段和声作为最初的人声的补充效果。

3. 编辑

音轨录制完毕后，对其进行编辑操作能够很好地修饰效果。例如，对人声音轨中主歌和副歌之间的音频进行消除，以降低残留的噪声，还可以音轨段落进行剪切。

4. 混音

对音轨进行编辑之后，音轨混合到一起会形成最终的立体声文件或环绕效果文件。混音过程主要包括调整电平、添加效果等。Audition的多轨会话提供了混音过程中大多数编辑操作的工具，但如果需要进行更加细致的处理，可以将音频会话转到波形编辑器中进行进一步的编辑。

8.2 多轨轨道控制

多轨编辑器是一个极其灵活的实时编辑环境，用户可以随时对轨道进行添加、删除、移动、复制等操作。

8.2.1 轨道类型

Audition的多轨轨道类型可以分为音频轨道、视频轨道和总线轨道三种。

- **音频轨道：** 该轨道包括当前工程导入的音频文件或剪辑，如图8-1所示。

图 8-1

- **视频轨道**：该轨道包含一个导入的视频块，一个工程在同一时间内最多可以包含一个视频块，显示在"视频"面板中，如图8-2和图8-3所示。

图 8-2

图 8-3

- **总线轨道**：该轨道可以结合若干个音频轨道或发送，而且可以进行集中控制，如图8-4所示。用户可以一边播放视频一边录制音频，使视频和语音同步。

图 8-4

8.2.2 添加和删除轨道

在视频编辑过程中，添加轨道和删除轨道都是较为常用的操作。

1. 添加轨道

Audition的多轨编辑界面中默认有6个音频轨道和1个总线轨道，用户可以在此基础上选择添加单声道音轨、立体声音轨、5.1音轨、视频轨道，也可依次添加多个轨道。

执行"多轨"|"轨道"命令，在其级联菜单中选择要添加的轨道类型即可，如图8-5所示。

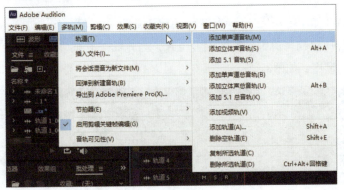

图 8-5

执行"多轨"|"轨道"|"添加轨道"命令,弹出"添加轨道"对话框,用户可以选择添加视频轨道、音频轨道或者总线轨道,如图8-6所示。

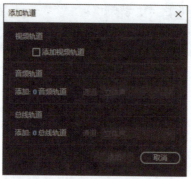

图 8-6

注意事项 利用"添加轨道"命令仅可添加一个视频轨道,而音频轨道和总线轨道的上限为100。如果已有视频轨道,则"添加视频轨道"复选框不可选。

2. 删除轨道

如果要删除某个轨道,先将其选中,执行"多轨"|"轨道"|"删除所选轨道"命令,即可将其删除。

3. 删除空轨道

执行"多轨"|"轨道"|"删除空轨道"命令,即可一次性删除所有的空轨道。

8.2.3 命名和移动轨道

为了便于编辑音频,可以为轨道重命名,以便更好地识别不同轨道。在轨道编辑器中单击轨道名称即可进行修改,如图8-7所示。

图 8-7

用户也可以移动轨道的位置,将有关联的轨道放置在一起,便于查找和编辑。在"编辑器"面板中将光标放置到轨道编辑器的上方位置,当光标变成抓手图标时,按住鼠标并上下拖动即可调整轨道的顺序,如图8-8所示。

图 8-8

在"混音器"面板中，将光标放置到轨道的最左边，当光标变成抓手图标时，按住鼠标并左右拖动即可调整轨道的顺序，如图8-9所示。

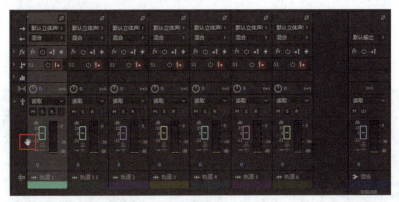

图 8-9

8.2.4 复制轨道

如果在多轨混音项目中制作两条相同属性的轨道，或者制作两段相同的音乐，用户可以通过复制轨道的方式来完成。

选择要复制的"轨道1"，执行"多轨"|"轨道"|"复制所选轨道"命令，即可对"轨道1"进行复制，生成"轨道11"，如图8-10和图8-11所示。

图 8-10

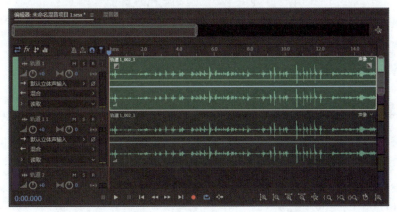

图 8-11

8.2.5 垂直缩放单个轨道

在缩放轨道时，如果使用"缩放"面板中的缩放工具，则会缩放所有轨道的大小。但有时只需要调整一个轨道的大小，这时只需要手动调整轨道即可。

在轨道左侧的音轨控制区，将光标置于轨道的上边界或下边界处，当光标变成 ![] 时，上下拖动光标即可调整轨道的大小，如图8-12所示。

图 8-12

> **知识点拨**
>
> 对个别轨道进行缩放操作后，在编辑器面板中单击"全部缩小"按钮，即可将全部轨道快速恢复到同样大小。

8.2.6 设置轨道输出音量

在编辑音频文件时，可以随时调整音频输出的音量，使听觉达到最佳。用户可以通过以下几种方法设置轨道输出音量。

- 在"编辑器"面板中，将光标放置在轨道控制区的音量按钮 ![] 处，当光标变成双向指针时，上下或左右拖动鼠标，即可调整轨道的输出音量。
- 在"混音器"面板中，拖动轨道音量滑块即可调整轨道音量大小。
- 单击轨道音量滑块后，使用键盘上的上下方向键调整轨道音量大小。
- 直接输入轨道音量的数值。

8.2.7 轨道静音或单独播放

在多轨编辑界面中，可以使某个轨道单独播放，而其他轨道保持静音；同样也可以使某个轨道静音，其他轨道正常播放。

多轨编辑器的音轨控制区中提供了"静音"和"独奏"按钮，如图8-13所示。也可以通过"混音器"面板控制，如图8-14所示。

图 8-13

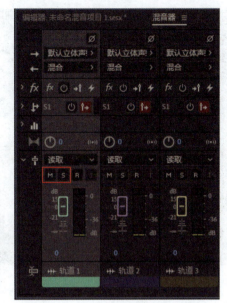
图 8-14

8.2.8 改变音轨颜色

为音轨设置颜色，易于辨识特定的音轨。音轨颜色会影响"编辑器"面板中音轨左侧的颜色条和"混音器"面板中每个声道底部的颜色条。

选择剪辑或编组，右击，在弹出的快捷菜单中选择"剪辑/组合颜色"选项，弹出"剪辑颜色"对话框，这里可以为所选剪辑指定新的颜色，如图8-15所示。

图 8-15

动手练 为轨道重命名

在多轨编辑器中，遇到轨道较多的情况下，可以选择对轨道进行命名，以便于查找和编辑操作，操作步骤如下。

Step 01 新建多轨会话，执行"文件"|"导入"命令，导入准备好的音频素材，并将其分别拖入轨道，如图8-16所示。

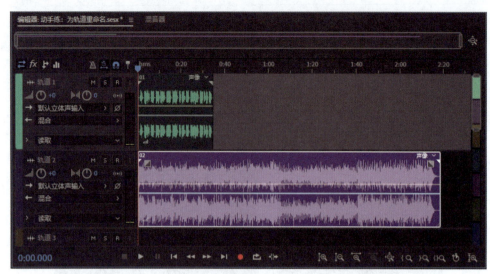

图 8-16

Step 02 先选择人声音轨，右击，在弹出的快捷菜单中选择"重命名"选项，系统会自动切换到"属性"面板，并进入轨道名的编辑模式，如图8-17所示。

Step 03 输入音轨的新名称，按回车键即可完成重命名操作，在编辑器中也可以看到新的轨道名称，如图8-18所示。

图 8-17　　　　　图 8-18

Step 04 再为另一轨道重新命名，完成本次操作，如图8-19所示。

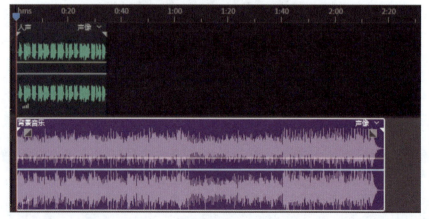

图 8-19

8.3 节拍器

节拍器可以在录音过程中作为时间、速度、节奏类型等参考来辅助录制，发出的声音信号不会被录制到任何音轨中，而只是直接发送到主音轨输出总线。

> **知识点拨**
> 在开启节拍器进行录制时，建议使用监听耳机，以免录到外放的节拍器的声音。

1. 启用节拍器

在多轨编辑模式中，执行"多轨"|"节拍器"|"启用节拍器"命令，或者在音轨上方单击"切换节拍器"按钮，就会在音轨控制区的上方显示节拍器，如图8-20所示。这时单击"播放"按钮或"录制"按钮，就可以看到节拍器开始按照节拍跳动，并且可以从耳机中听到节拍器发出的节奏。

2. 编辑节拍器

在时间标尺上右击，在弹出的快捷菜单中选择"时间显示"选项，在级联菜单中可以选择节奏类型（一般选择"小节与节拍"），如图8-21所示。

图 8-20

图 8-21

右击"切换节拍器"按钮，在弹出的快捷菜单中可以设置节拍声音类型，一般选择默认的"棍棒声"，如图8-22所示。

右击"切换节拍器"按钮，在弹出的快捷菜单中选择"编辑模式"选项，弹出"节拍器重音模式"对话框，如图8-23所示。反复单击图标按钮，可以按照顺序设置成强拍、弱拍、分割数、无。

图 8-22

图 8-23

8.4 使用素材

在音频编辑过程中，会用到许多不同类型的素材，本节将介绍各种视频或音频文件的插入操作。

1. 插入音频文件

音频文件通常是指除电子合成声音之外的各种波形声音，如WAV、MP3等格式。在多轨编辑器中插入音频文件时，该文件将成为所选轨道上的音频剪辑。如果插入多个文件，或者如果文件长度超过了所选轨道的可用空间，则会插入一个新剪辑到最近的空白轨道。

选择轨道，移动时间指示器到所需的位置，执行"多轨"|"插入文件"命令，弹出"导入文件"对话框，选择音频文件并单击"打开"按钮，即可将其插入到轨道，如图8-24所示。

图 8-24

2. 插入视频文件

在多轨编辑器中，可以插入视频文件，以使会话与视频预览保持精确同步。执行"多轨"|"插入文件"命令，选择视频文件会将其插入到"文件"面板。

拖动视频文件到轨道，视频文件的视频剪辑会显示在编辑器的顶部，其音频剪辑则显示在轨道下方，如图8-25所示。

图 8-25

8.5 布置和编辑素材

在向多轨编辑器中插入音频文件或MIDI文件后，就会在所选轨道上生成一个素材片段，也称为剪辑。用户可以轻松将素材在不同的轨道或时间轴位置进行移动，也可以非破坏性地编辑素材，修剪其开始点和结束点，与其他剪辑交叉淡化等。

8.5.1 选择并移动剪辑

在编辑轨道上的剪辑时，用户可以选择任意剪辑并移动其位置。

1. 选择剪辑

用户可以通过以下几种方法快速选择剪辑。

- 单击选择单个剪辑。
- 选择轨道，执行"编辑"|"选择"|"所选轨道内的所有剪辑"命令，即可选择该轨道中所有剪辑。
- 在轨道空白处双击，即可选择该轨道中所有剪辑。
- 按Ctrl+A组合键，即可选择会话中所有剪辑。

2. 移动剪辑

激活"移动工具"，单击剪辑将其选中，将光标置于剪辑上，按住并拖动鼠标即可移动剪辑，如图8-26和图8-27所示。

图8-26

图8-27

8.5.2 将剪辑编组

在多轨界面编辑时,需要将两个或两个以上剪辑的绝对时间位置保持不变时,可以对这些剪辑进行组合处理。选中多个音频剪辑片段,执行"剪辑"|"分组"|"将剪辑分组"命令,即可将剪辑分组,如图8-28和图8-29所示。编组的剪辑左下方会出现编组图标,并显示出与其他剪辑片段不同的颜色。

图 8-28

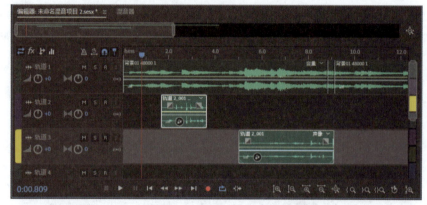

图 8-29

8.5.3 删除剪辑

对于不需要的剪辑片段,将其删除即可。用户可以通过以下几种方法删除剪辑片段。
- 选中剪辑片段,执行"编辑"|"删除"命令,即可将其删除。
- 选中剪辑片段,右击,在弹出的快捷菜单中选择"删除"选项,即可将其删除。
- 选中剪辑片段,按Delete键将其删除。

8.5.4 锁定剪辑

如果某些剪辑已经编辑完毕,为了避免由于误操作而遭到损坏,可以将这些编辑好的片段进行锁定处理。被锁定的剪辑片段不能进行移动等操作,可以减少很多误操作,并提高工作效率。用户可以通过以下方式锁定剪辑。
- 选择要锁定的剪辑片段,执行"剪辑"|"锁定时间"命令,即可将剪辑锁定。被锁定的

剪辑上会显示一个圆形锁的标记,如图8-30所示。

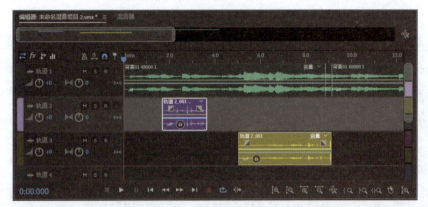

图 8-30

- 选择要锁定的剪辑片段,在片段上右击,在弹出的快捷菜单中选择"锁定时间"选项。

8.5.5 修剪剪辑

在音频编辑过程中,修剪音频这个操作是经常用到的,用户可以修剪音频剪辑以适合混合的需求。具体的剪辑操作包括以下三种方法。

修剪到时间选区:使用该命令可以删除选区外的音频片段,仅保留选区内的内容,如图8-31和图8-32所示。

图 8-31

图 8-32

修剪入点到播放指示器：使用该命令可以删除时间指示器之前的音频片段，使时间指示器所在位置成为新剪辑的入点，如图8-33和图8-34所示。

图 8-33

图 8-34

修剪出点到播放指示器：使用该命令可以删除时间指示器之后的音频片段，使时间指示器所在位置成为新剪辑的出点，如图8-35所示。

图 8-35

8.5.6 扩展和收缩剪辑

对于修剪过的剪辑片段，用户还可以对其进行扩展和收缩。将光标放置到剪辑的开始位置或结束位置，当光标变成红色的扩展标志时，单击并拖动鼠标即可对剪辑片段进行扩展或收缩，如图8-36和图8-37所示为剪辑片段扩展前后的效果。

图 8-36

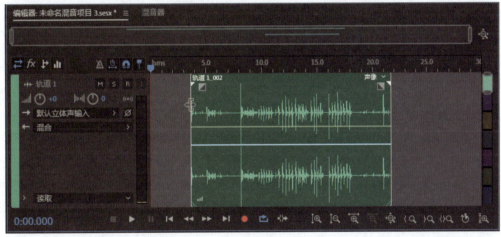

图 8-37

注意事项 "扩展和收缩"功能仅针对被修剪过的剪辑片段，在扩展剪辑片段时不会超过原音频素材的长度。

8.5.7 循环剪辑

几乎所有风格的音乐作品中都包含循环元素，可以说循环是组成音乐的最基本的方式。通过Audition用户可以轻松创建循环，并且只需通过鼠标拖动就可以对剪辑进行扩展和重复。

1. 认识循环

循环的剪辑与普通的剪辑不同，在多轨视图，用户可以通过循环标记来识别对象，如图8-38所示。

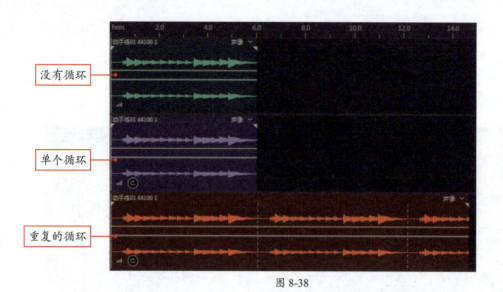

图 8-38

2. 对齐循环节拍

为了更好地同步基于循环的会话,用户可以使用"小节与节拍"时间格式,并启用对齐功能。然后添加循环以创建节奏基础,这可以通过录制新音频剪辑来构建。

执行"视图"|"时间显示"命令,从展开的子菜单中选择"小节与节拍"选项,就可以轻松地从视觉上将循环和音乐节拍对齐。

执行"编辑"|"对齐"命令,从展开的子菜单中选择"对齐标尺(粗略)"选项,可以对齐节中的拍子,适合与1/4或1/2节拍循环文件一起使用;选择"对齐剪辑"选项,可以对齐音频剪辑的开始和结束;选择"对齐循环"选项,可以对齐剪辑中循环的开始和结束。

3. 启用循环的剪辑并更改长度

在多轨编辑器中,右击音频剪辑,在弹出的快捷菜单中选择"循环"选项,即可启用音频剪辑。

将光标指针置于剪辑的左右边缘,当光标变成循环编辑图标 时,按住并拖动鼠标即可扩展或缩短剪辑。根据拖动的距离,可以全部或部分重复循环。当穿过每个节时,剪辑中会显示出白色的垂直虚线,这是到行的对齐,表示到其他轨道中节拍的精确对齐。

8.5.8 拆分剪辑

在编辑过程中,如果剪辑的时间较长,那么可以将其拆分成多个剪辑片段,以便于对不同的剪辑进行不同的操作。用户可以通过以下两种方式拆分剪辑。

1. 利用切断工具拆分剪辑

切断工具包括"切断所选剪辑工具"和"切断所有剪辑工具"两种。选择工具,在剪辑上的指定位置单击即可拆分剪辑。

- **切断所选剪辑工具**:使用该工具仅会拆分所选剪辑,如图8-39所示。
- **切断所有剪辑工具**:使用该工具会拆分该时间线上的所有剪辑,如图8-40所示。

图 8-39

图 8-40

2. 在时间指示器位置拆分所有剪辑

选择一个或多个音频剪辑，将时间指示器移动至要拆分的位置，执行"剪辑"|"拆分"命令，即可在该位置拆分所有剪辑，如图8-41和图8-42所示。

图 8-41

图 8-42

动手练 制作循环音乐

本案例将利用Audition的"循环"功能制作循环的音乐效果,操作步骤如下。

Step 01 新建多轨会话,将准备好的音频素材分别插入轨道,如图8-43所示。

图 8-43

Step 02 设置轨道2静音,再选择轨道1的素材,如图8-44所示。

图 8-44

Step 03 执行"剪辑"|"循环"命令，此时轨道1上的素材左下角会出现一个"循环"标志，如图8-45所示。

图 8-45

Step 04 将光标移动至素材边缘，光标变成 时，按住并向右拖动鼠标，直到素材循环三次，如图8-46所示。

图 8-46

Step 05 取消轨道2静音状态，调整轨道2素材的位置，如图8-47所示。

图 8-47

Step 06 同样为轨道2的素材添加循环，并拖动创建循环，如图8-48所示。

图8-48

Step 07 将制作好的剪辑向后进行复制,即可制作出一个简单的循环音乐,如图8-49所示。

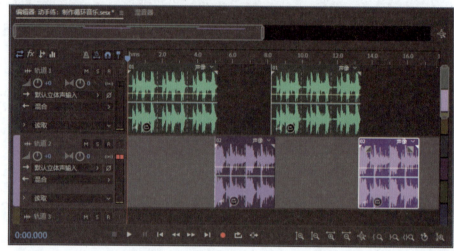

图8-49

8.6 时间伸缩

时间伸缩技术打破了传统的音频处理方法,可以独立地处理声音的速度和音高。在Audition中,用户可以随意将音频的时间调长或调短。

8.6.1 设置伸缩属性

素材的伸缩模式分为三种:关闭模式、实时模式和渲染模式。关闭模式下不能调整伸缩参数、波形速度和音高恢复原样;实时模式下不用渲染,修改完成就可以直接播放监听,但是效果较差;渲染模式速度慢,需要根据设置的时间渲染处理之后才能够播放,音质比较好。

执行"剪辑"|"伸缩"|"伸缩属性"命令,会打开音频的"属性"面板。默认情况下伸缩模式为关闭模式,如图8-50所示。选择其他模式后,即可对伸缩属性进行设置,如图8-51和图8-52所示。

图 8-50

图 8-51

图 8-52

> **知识点拨**
>
> 在每个剪辑片段右上角都有一个三角图标,将光标置于三角图标上,光标旁边会出现"伸缩"标志,按住并拖动鼠标即可对剪辑进行缩放操作,如图8-53和图8-54所示。

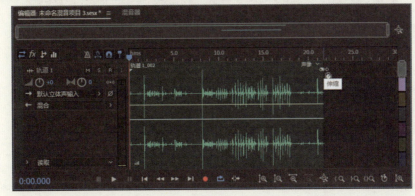
图 8-53

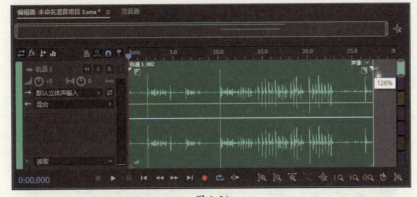
图 8-54

8.6.2 内部混缩到新音轨

在多轨编辑器中,用户可以将多个剪辑的内容合并起来,并在一个新的轨道上创建一个单独的剪辑,这样就可以在多轨界面或单轨界面中进行快速编辑。

选择要混缩的剪辑,执行"多轨"|"将会话混音为新文件"|"所选剪辑"命令,即可将其混缩为一个新的音频文件,并自动切换到波形编辑器,如图8-55和图8-56所示。

图 8-55

图 8-56

动手练 改变播放速度

在录音时,有时候会不自觉地放慢语速,在进行多轨编辑时用户可以选择对音频素材进行调整,加快其播放速度,操作步骤如下。

Step 01 新建多轨会话,将准备好的音频素材分别插入轨道,如图8-57所示。

图 8-57

Step 02 按空格键试听音频效果,会发现背景音乐节奏欢快,人声速度稍显缓慢。

Step 03 选择人声轨道，执行"剪辑"|"伸缩"|"伸缩属性"命令，打开"属性"面板，当前"伸缩"属性是关闭状态，如图8-58所示。

Step 04 开启"伸缩"属性，选择"已渲染（高品质）"模式，调整"伸缩"参数，如图8-59所示。试听伸缩后的语速，调整到合适的比例。

图 8-58

图 8-59

Step 05 按空格键试听调整后的效果，如图8-60所示。

图 8-60

Step 06 最后在背景音乐的轨道控制器适当降低音量，来凸显出人声效果，如图8-61所示。

图 8-61

8.7 淡入与淡出

在音频编辑过程中,淡入与淡出是最简单也最常用的效果,可以使音频播放起来更加协调和融洽,也能够去除一些简单的噪声问题。

为音频设置淡入效果后,可以使音频呈现从弱逐渐加强的效果。选择音轨,执行"剪辑"|"淡入"|"淡入"命令,会在音轨的开始位置添加一条曲线,如图8-62所示。按住曲线右上角的"淡入"按钮,水平移动可以调整淡化效果的范围,上下移动可以调整淡入效果的平滑度。

为音频设置淡出效果后,可以使音频呈现出由强逐渐变弱的效果,如图8-63所示。

图 8-62　　　　　　图 8-63

知识点拨

选择音轨后,音轨的开始和结束位置各自会出现一个淡入和淡出的图标,拖动图标同样可以设置淡入和淡出效果。

案例实战:制作合唱歌曲

本案例将通过多轨编辑将两首版本不同的完整歌曲混编到一起,做成一首新的合唱歌曲,操作步骤如下。

Step 01 新建多轨会话,导入准备好的音频素材,并分别将素材拖入音轨,可以看到两首歌的波形基本一致,如图8-64所示。

图 8-64

Step 02 放大歌曲起奏位置的波形，可以看到两个轨道开始位置的差距，如图8-65所示。

图 8-65

Step 03 使用移动工具调整轨道2素材的位置，如图8-66所示。

图 8-66

Step 04 按空格键试听音乐，在分段处添加标记，如图8-67所示。

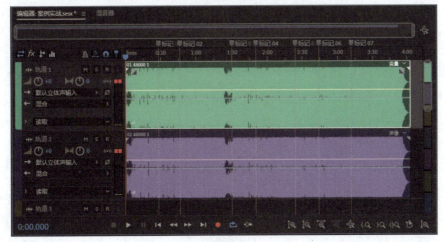

图 8-67

Step 05 选择轨道1，并使用时间选择工具选择第一个片段，如图8-68所示。

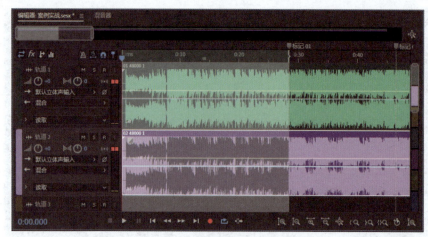

图 8-68

Step 06 执行"编辑"|"复制"命令复制剪辑，再选择轨道3，将剪辑粘贴到该轨道，如图8-69所示。

图 8-69

Step 07 再依次选择轨道1的下一个片段，进行复制粘贴，如图8-70所示。

图 8-70

Step 08 如此再对轨道2的剪辑素材进行复制粘贴操作，如图8-71所示。

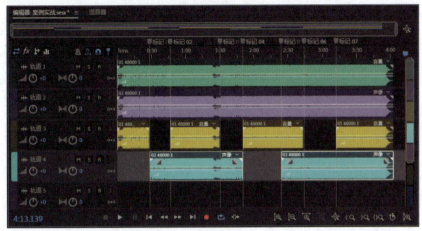

图 8-71

Step 09 设置轨道1和轨道2静音，按空格键试听歌曲效果，如图8-72所示。

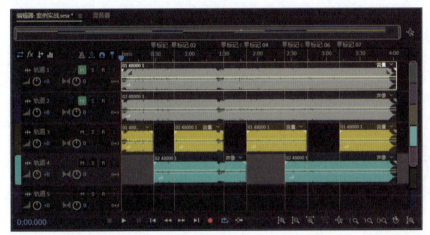

图 8-72

Step 10 放大轨道波形和时间码，选择第一个合唱位置的剪辑素材，调整其淡入淡出效果，如图8-73所示。

图 8-73

Step 11 再调整降低该剪辑的音量包络，用于模拟伴唱，如图8-74所示。

图 8-74

Step 12 继续调整后面两个剪辑素材的淡入效果，如图8-75所示。

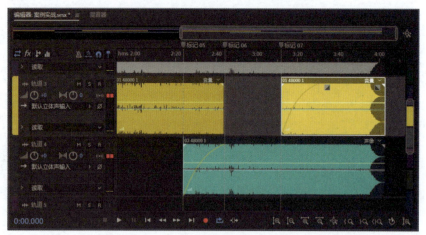

图 8-75

Step 13 选择所有剪辑素材，执行"多轨"|"将会话混音为新文件"|"所选剪辑"命令，即可创建一个完整的混音文件，如图8-76所示。

图 8-76

课后作业

一、填空题

（1）Audition是一个多轨数字音频软件，最多支持_____条音轨。

（2）Audition的轨道区提供了承载_____、_____、_____的轨道。

（3）在多轨编辑模式下，主工具栏中的可用工具包括_____、_____、_____、_____。

（4）在多轨编辑器中，使用"输入"字段下拉列表可以选择_____、_____、_____三个选项。

二、选择题

（1）在多轨模式下分解剪辑操作是指（　　）。
 A. 在剪辑上按住右键拖动鼠标，剪辑将以游标位置为界分为两个实例
 B. 在剪辑上按住右键拖动鼠标，剪辑将分为左声道和右声道两个实例
 C. 在剪辑上右击菜单中的"分离"选项，剪辑将分为左声道和右声道两个实例
 D. 在剪辑上右击菜单中的"分离"选项，剪辑将以游标位置为界分为两个实例

（2）多轨编辑模式下，每个音轨名字后面有三个不同的功能按钮，分别表示（　　）。
 A. M独奏，S静音，R录音　　　　　B. M静音，S录音，R独奏
 C. M录音，S独奏，R静音　　　　　D. M静音，S独奏，R录音

（3）一旦选择了多轨会话模板，（　　）参数将不可修改。
 A. 采样率　　　　　　　　　　　B. 位深度
 C. 主控　　　　　　　　　　　　D. 以上都正确

（4）单击以下（　　）按钮可以在主控总音轨仪表中看到信号电平。
 A. 录制准备　　　B. 独奏　　　C. 监听输入　　　D. 静音

（5）单击以下（　　）按钮可以仅播放该音轨的音频。
 A. M　　　　　　B. S　　　　　C. R　　　　　　D. I

三、操作题

利用本章所学知识制作多轨混音效果，如图8-77所示。

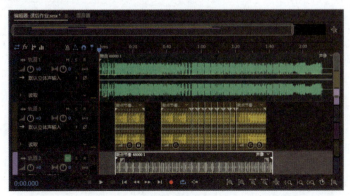

图 8-77

第9章
后期混音及输出

为影视作品配音或者自己制作唱片时,往往需要许多声音合成在一起,经过处理才能得到需要的声音效果。本章将对Audition的自动化混音操作、混音效果的应用以及音频的输出等知识进行详细介绍。通过对本章内容的学习,读者可以制作出许多丰富的后期混音效果。

9.1 混音的基本概念

混音是音频制作过程中的一步，将多种来源的声音整合到一个立体音轨或单音音轨中。这些原始声音信号，可能来自不同的乐器或人声，收录自现场演奏live或录音室内。

在混音的过程中，将每个原始信号的频率、动态、音质、定位、残响和声场单独进行调整，使各个音轨最佳化，之后再进行叠加。这种处理方式，可以制作出一般听众在现场录音时不能听到的层次分明的完美效果。好的混音一定要注意以下几点。

1. 平衡

音乐要想让听众觉得好听，必须要使各个音源互相混合之后，每个频带的频率表现达到平衡。若高频成分过多会使听众觉得刺耳，低频成分过多则会使听众觉得声音太闷。

2. 动态

由虚拟乐器所制作而成的乐曲，容易缺乏变化，且显得较为单调死板，因此需要通过动态变化将一段以虚拟编制而成的乐曲变得更为生动流畅。

3. 辨识度

由于每个音源都是各自不同的乐器所编制而成的，因此可以让每个乐器的声音辨识度提高是相当重要的，应避免将每种乐器的声音都混在一起而不易辨识。

4. 全景

每一个音源都会被配置在一个位置，一个好的音场设计可以使每个乐器发出的声音在整体空间上各自平衡，制造的空间感听起来会是和谐的，而音场的表现取决于各种音乐曲风的不同与音乐制作者想表现出来的空间环境不一样而去做各种的变化。将这首歌曲想诠释的空间感表现出来，就是一个好的音场呈现。

5. 创意

除了乐曲本身的节奏与旋律会影响到整首歌的创意度外，在混音时也须尽量增加乐曲的丰富性，并思考要诠释什么样的曲风给听众。

9.2 自动化混音

自动化是指操作者先对调音台或效果器参数发生的变化进行记录，然后在播放的时候通过之前记录进行参数的回放，该操作可以对任意一条轨道、任何位置进行音量、声像、效果等参数进行设定。

通过自动化混音，用户可以随着时间的推移更改混合设置。例如，用户可以在关键的音乐片段自动提高音量，并在后面逐渐淡出的过程中降低音量。

9.2.1 关于包络

包络是指叠加在剪辑或轨道上的线条，以图形方式表示随着时间自动变化的参数值。

Audition中的包络可分为剪辑包络和轨道包络两种，剪辑包络附属在剪辑上，用于实现剪辑的音量、声像及效果器的控制；轨道包络作用于整条轨道，用于实现音轨自动化控制，如图9-1所示。

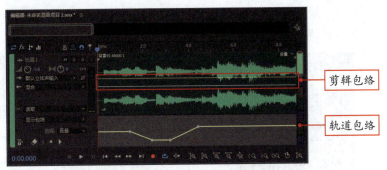

图 9-1

每个剪辑都包含两个默认包络：一个是音量包络，另一个是声像包络。剪辑音量包络常用于人声录音中的修复咬字、去呼吸声等操作。

包络能够直接观察到特定时间的设置，并可通过拖曳包络线上的关键帧来编辑包络设置。例如音量包络线，如果线条处于最顶端，表示音量最大；如果线条处于最底部，则音量最小。

> **知识点拨**
>
> 包络是非破坏性的，因此它们不会以任何方式更改音频文件。例如，如果在波形编辑器中打开文件，不会听到在多轨编辑器中应用的任何包络的效果。

9.2.2 自动化剪辑设置

使用剪辑包络，能够自动化剪辑的音量、声像、效果设置。在立体声轨道上，默认情况下会显示剪辑音量和声像包络；用户可以通过颜色和初始位置识别它们。音量包络是黄色线，最初位于整个剪辑的上半部。声像包络是蓝色线，最初位于中心位置。（使用声像包络，剪辑的顶部表示全部左侧，而底部表示全部右侧。）

1. 显示或隐藏剪辑包络

剪辑包络在默认情况下是可视的，但是如果它们干扰了编辑或在视觉上不够清晰，则可以选择隐藏它们。单击展开"视图"菜单，从列表中可以选择"显示剪辑音量包络""显示剪辑声像包络""显示剪辑效果包络"这三个复选框，如图9-2所示。

图 9-2

2. 包络线曲线化

默认情况下，创建并调整关键帧后，包络线显示为角点转折，过渡生硬。通过曲线化可以使音量、声像或效果的过渡更为平滑自然。曲线化的操作方式有以下两种。

- 右击关键帧，在弹出的快捷菜单中选择"曲线"选项，如图9-3所示。

图 9-3

- 右击包络，在弹出的快捷菜单中选择"曲线"选项，如图9-4所示。

图 9-4

执行以上任意操作，都可以使包络线曲线化，效果如图9-5所示。

图 9-5

9.2.3 自动化轨道设置

使用轨道包络，用户可以随着时间的推移更改音量、声像和效果设置。Audition 在每个轨道下的自动化通道中显示轨道包络，多轨编辑器和混音器都可以使用轨道自动化控制。除了像剪辑包络那样通过手动添加关键帧的方式来创建包络形状之外，还可以在播放期间实时改变屏幕控件，从而自动创建包络形状。

轨道包络可以让用户在特定时间点精确地更改轨道设置。在"编辑器"面板中，选择想要自动化的轨道，在音轨控制区单击"轨道自动化模式"菜单左侧的"展开"按钮，会显示出轨道包络，如图9-6所示。

图 9-6

1. 创建轨道包络

单击"显示包络"会展开列表，这里包含音量、静音、声像、轨道EQ、组输入、组输出、组混合、组开关等轨道自动化控件，如图9-7所示。为轨道添加的效果器，包括VST和AU格式插件等，都会出现在这里，并支持大多数效果器参数。

图 9-7

在"显示包络"列表中，用户可以进行单选或多选，同时会在右侧轨道中创建新的包络线，如图9-8所示。

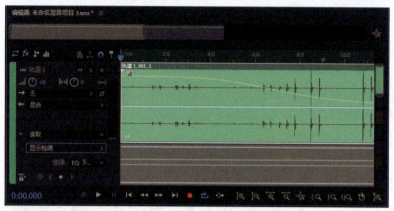

图 9-8

2. 记录轨道自动化

在播放会话时,用户可以记录对轨道音量、声像和效果设置进行的调整,从而创建随着时间的推移而动态发展的混合。Adobe Audition 会自动将用户的调整转换成可精确地进行编辑的轨道包络。

将时间指示器移动至需要开始记录的位置,单击"显示包络"打开列表,从中选择轨道自动化控件,单击"开始"按钮即可开始记录自动操作,单击"停止"按钮即可停止记录自动操作。

在"编辑器"面板或"混合器"中,用户可以为每个轨道选择以下模式之一。

- **关**:在播放和缩混期间忽略轨道包络,但是继续显示包络,以便用户可以手动添加或调整关键帧。
- **读取**:在播放和缩混期间应用轨道包络,但是不记录用户对它们所进行的任何更改。(用户可以预览此类更改,但是关键帧将返回记录的设置。)
- **写入**:当播放开始时,使用当前设置覆盖现有的关键帧。继续记录新的设置,直到播放停止。
- **闭锁**:在首次调整设置时,开始记录关键帧,并且继续记录新设置,直到播放停止。
- "触动"与"闭锁"类似,但是当停止调整设置时,会逐渐地将它们恢复为先前记录的值。使用"触动"覆盖自动操作的特定部分,同时保留其他部分原封不动。

9.2.4 编辑包络

对于包络线的操作,主要是依靠关键帧进行控制,包络线上的关键帧会随着时间的推移更改剪辑和轨道参数。关键帧类型包括两种:定格和线性。

- **定格**:该类型的关键帧过渡会在每个新关键帧处生成一个值突变。
- **线性**:该类型的关键帧过渡之间会创建逐渐平稳的变化。

用户可以对关键帧进行创建、选择、移动、删除等操作。

1. 创建关键帧

用户可以通过以下方法创建关键帧。

- 在包络线上定位指针,当指针图标变成 ▶ 时,单击即可创建关键帧。

- 移动时间指示器到想要更改轨道参数的位置，然后在音轨控制区单击"添加/移除关键帧"图标 。

2. 精准编辑关键帧

在多轨会话的轨道自动化包络或剪辑自动化包络上右击关键帧，在弹出的快捷菜单中选择"编辑关键帧"选项，弹出volume对话框，这里可以精准设置关键帧所在的时间位置和响度值，如图9-9所示。

图 9-9

此外，还可以对关键帧进行以下操作。
- 按Delete/BackSpace键可删除选定的关键帧。
- 按住Shift键拖动关键帧，移动将被锁定为垂直或水平（时间）方向。
- 按Ctrl键可以不连续选择多个关键帧，按Shift键可以连续选择。在包络线上的任意位置右击，在弹出的快捷菜单中选择"所有关键帧"选项。
- 按住关键帧，右击，在弹出的快捷菜单中选择"按住关键帧"选项，可将包络保持在关键帧设置的当前值位置，直到出现下一个关键帧时，包络会立即跳到下一个值。注意，按住关键帧为正方形，而标准关键帧为菱形。

9.3 滤波与均衡

均衡是极其重要的效果，可以用于调节音量。例如，可以加强高频使得低沉的旁白音色变得更加明亮，还可以通过加强低频使微弱、单薄的声音更加饱满。滤波可将信号中特定波段频率滤除，可抑制和防止干扰。

9.3.1 FFT滤波器

"FFT滤波器"效果的图形特性使得绘制用于抑制或增强特定频率的曲线或陷波变得简单。FFT代表快速傅里叶变换，是一种用于快速分析频率和振幅的算法。此效果可以产生宽高通或低通滤波器（用于保持高频或低频）、窄带通滤波器（用于模拟电话铃声）或陷波滤波器（用于消除较小的精确频段）。

选择音频，为其添加"FFT滤波器"效果，会弹出"效果-FFT滤波器"对话框，如图9-10所示。

对话框中各选项含义如下：
- **缩放**：确定如何沿水平x轴排列频率。要对低频进行微调控制，选择"对数"；对数比例可更真实地模拟人类听到声音的方式。对于具有平均频率间隔的详细高频作业，选择

"线性"。
- **曲线**：在控制点之间创建更平滑的曲线过渡，而不是更突变的线性过渡。
- **"重置"按钮**：将图形恢复为默认状态，移除滤波。
- **高级选项**：单击三角形以访问下列设置。
- **FFT 大小**：指定"快速傅立叶变换"的大小，确定频率和时间精度之间的权衡。对于陡峭的精确频率滤波器，选择较高值。要减少带打击节奏的音频中的瞬时扭曲，选择较低值。1024～8192 的值适用于大多数素材。
- **窗口**：确定"快速傅立叶变换"形状，每个选项都会产生不同的频率响应曲线。这些功能按照从最窄到最宽的顺序列出。功能越窄，包括的环绕声或sidelobe频率就越少，且不能精确地反映中心频率。功能越宽，包括的环绕声频率就越多，且能更精确地反映中心频率。"汉明"和"布莱克曼"选项可以提供卓越的总体效果。

图 9-10

9.3.2 图形均衡器

"图形均衡器"效果可增强或消减特定频段，并可直观地表示生成的 EQ 曲线。图形均衡器的Q值和频率都是固定的，其中有10段、20段和30段，按自己喜好使用，30段划分的频率段最细。可以直接通过拖曳按钮来调整音量，比较直观，使用方便，在不需要特别细致地调整的时候，使用图形均衡器可以帮助我们更快地达到目的。图形均衡器的频段越少，调整就越快；频段越多，则精度越高。

1. 一个八度音阶（10 段）

10段均衡器的本质是按倍频程的划分方式将频率分为10段，设置面板如图9-11所示。

2. 二分之一八度音阶（20 个频段）

20段均衡器是将频率按1/2倍频程划分为20段，设置面板如图9-12所示。

图 9-11

图 9-12

3. 三分之一八度音阶（30 个频段）

30段均衡器是将频率按1/3倍频程划分为30段，设置面板如图9-13所示。

图 9-13

固定参数的含义如下。
- **增益滑块**：为选定的频段设置准确的提升或衰减值（以dB为单位）。
- **范围**：定义滑块控件的范围。输入介于 1.5～120 dB 的x任意值。（相比之下，标准硬件均衡器的范围大约为12～30dB。）
- **准确度**：设置均衡的精度级别。精度级别越高，在低范围的频率响应越好，但需要更多处理时间。如果仅均衡高频，可以使用低精度级别。
- **增益**：在调整 EQ 设置后对太柔和或太响亮的整体音量进行补偿。默认值 0 dB 表示没有增益调整。

> **知识点拨**
>
> "图形均衡器"是 FIR（有限脉冲响应）滤波器。与"参数均衡器"之类的 IIR（无限脉冲响应）滤波器相比，FIR 滤波器能更好地保持相位精度，但频率精度略微降低。

9.3.3 陷波滤波器

"陷波滤波器"效果可以删除非常窄的频段（如60Hz噪声），同时将所有周围的频率保持原状，最多可删除六个用户定义的频段。选择音频，为其添加"陷波滤波器"效果，会弹出"组合效果-陷波滤波器"对话框，如图9-14所示。

图 9-14

对话框中各选项含义如下。
- **频率**：指定每个陷波的中置频率。
- **增益**：指定每个陷波的振幅。
- **陷波宽度**：确定所有陷波的频率范围。三个选项的范围从"窄"（针对二阶滤波器，可删除一些相邻频率）到"超窄"（针对六阶滤波器，非常具体）。

- **超静音**：几乎可消除噪声和失真，但需要更多处理。只有在高端耳机和监控系统上才能听见此选项的效果。
- **增益固定为**：确定陷波是具有同样的还是单独的衰减级别。

> **知识点拨**
>
> 要去除刺耳的"咝咝"声，请使用"齿擦音柔化（消除齿音）"预设。或者，使用DTMF预设删除模拟电话系统的标准音调。

9.3.4 参数均衡器

"参数均衡器"效果可以提供对音调均衡的最大控制。与图形均衡器不同，参数均衡器提供对频率、Q 和增益设置的完全控制。参数均衡器使用二阶IIR（无限脉冲响应）滤波器，速度非常快，并且可提供非常准确的频率分辨率。

选择音频，为其添加"参数均衡器"效果，会弹出"组合效果-参数均衡器"对话框，如图9-15所示。

图 9-15

对话框中各项含义如下。
- **增益**：在调整 EQ 设置后对太响亮或太柔和的整体音量进行补偿。
- **图形**：沿水平标尺（x轴）显示频率，沿垂直标尺（y轴）显示振幅。图形中的频率范围从最低到最高为对数形式（用八度音阶均匀隔开）。
- **频率**：设置频段 1~5 的中置频率，以及带通滤波器和搁架式滤波器的转角频率。

> **注意事项** 在参数均衡器中可以识别带通和限值滤波器，如图9-16所示。使用下限滤波器减少低端隆隆声、嗡嗡声或其他不想要的低频声音。使用上限滤波器减少嘶嘶声、放大器噪声以及诸如此类声音。

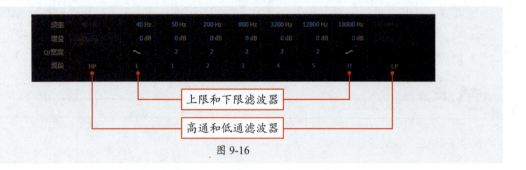

图 9-16

- **增益**：设置频段的提升或衰减值，以及带通滤波器的每个八度音阶的斜率。
- **Q/宽度**：控制受影响的频段的宽度。Q值越低，影响的频率范围越大。非常高的Q值（接近于100）影响非常窄的频段，适合于用于去除特定频率（如60Hz嗡嗡声）的陷波滤波器。

注意事项 当增强非常窄的频段时，音频倾向于在该频率振铃或共振。1~10 的Q值最适合常规均衡。

- **频段**：最多可启用五个中间频段，以及高通、低通和限值滤波器，提供非常精确的均衡曲线控制。单击频段按钮可激活上述相应设置。低频和高频搁架式滤波器提供斜率按钮（，），可按每八度音阶12dB而不是默认的每八度音阶6dB调整低频搁架和高频搁架。
- **Q/宽度**：以Q值（宽度与中心频率的比值）或绝对宽度值（Hz）描述频段的宽度。恒定Q是最常见的设置。
- **超静音**：几乎可消除噪声和失真，但需要更多处理。只有在高端耳机和监控系统上才能听见此选项的效果。
- **范围**：将图形范围设置为 30dB 可进行更精确的调整，而设置为 96dB 可进行更极致的调整。

9.3.5 科学滤波器

使用"科学滤波器"效果可对音频进行高级处理。用户也可以从"效果组"查看波形编辑器中各项资源的效果，或者查看"多轨编辑器"中音轨和剪辑的效果。

选择音频，为其添加"科学滤波器"效果，会弹出"组合效果-科学滤波器"对话框，如图9-17所示。

对话框中各选项含义如下。

- **类型**：指定科学滤波器的类型，包括贝塞尔、巴特沃斯、切比雪夫、椭圆四种。
- **模式**：指定滤波器的模式，包括低通、高通、带通、带阻四种。
- **增益**：调整滤波器设置之后对可能太响亮或太柔和的整体音量进行补偿。
- **切断频率**：定义在通过的和去除的频率之间充当边界的频率。在这一点滤波器从通过切换为衰减，反之亦然。在需要指定范围（"带通"和"带阻"）的滤波器中，切断频率定义低频率边界，而"高频切断"定义高频率边界。
- **高频截断**：在需要范围（带通和带阻）的滤波器中定义高频率边界。
- **顺序**：确定滤波器的精确度。阶数越高，滤波器越精确（倾斜度位于截止点，以此类

推）。但是，非常高的阶数也可能产生高级别的相位失真。
- **过渡带宽**：（仅"巴特沃斯"和"切比雪夫"）设置过渡带的宽度。（较低的值会产生较陡峭的斜度。）如果指定过渡带宽，将自动填充"阶数"设置，反之亦然。在需要指定范围（"带通"和"带阻"）的滤波器中，此选项指定较低的频率过渡值，而"高端宽度"则定义较高的频率过渡值。
- **高端宽度**：（仅"巴特沃斯"和"切比雪夫"）在需要指定范围（带通和带阻）的滤波器中，此选项指定较高的频率过渡值，而过渡带宽定义较低的频率过渡值。
- **阻带衰减**：（仅"巴特沃斯"和"切比雪夫"）确定在去除频率之后要使用的增益衰减量。
- **传送波纹/实际波纹**：（仅"切比雪夫"）确定允许的最大波动量。波动是截止点附近不需要的频率的提升和切断效果。

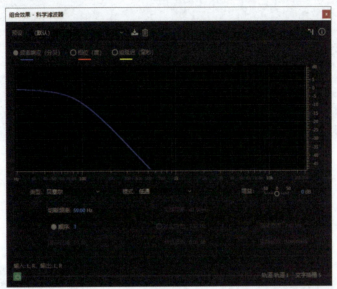

图 9-17

动手练 制作电话效果

利用均衡器可以将普通的音频制作成各种音效，本案例将制作一个电话音效果，操作步骤如下。

Step 01 新建多轨会话，将准备好的音频文件导入到音轨，如图9-18所示。

图 9-18

Step 02 从"效果器"面板为其添加"参数均衡器"效果,弹出"组合效果-参数均衡器"对话框,当前面板使用的是默认参数,如图9-19所示。

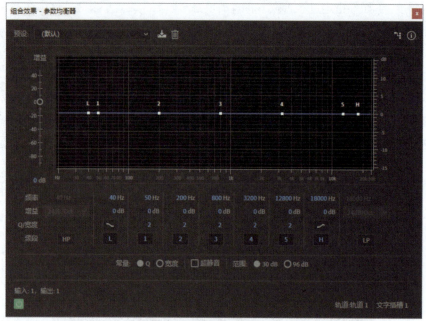

图 9-19

Step 03 按空格键试听音频,边听边调节参数。打开HP频段和LP频段分别为其设置"频率"和"增益",关闭频段L、4、5、L,再设置"范围"为96dB,如图9-20所示。此时的音频听起来已经有电话音的感觉。

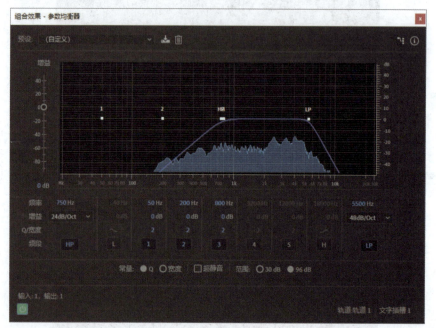

图 9-20

Step 04 分别调整频段1、2、3的"频率"和"增益",使音频效果更加贴近电话音效果,如图9-21所示。

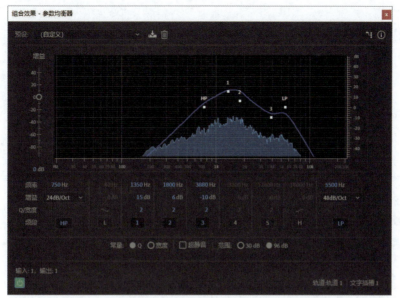

图 9-21

Step 05 最后再适当调整Q值，如图9-22所示。达到想要的效果后保存文件。

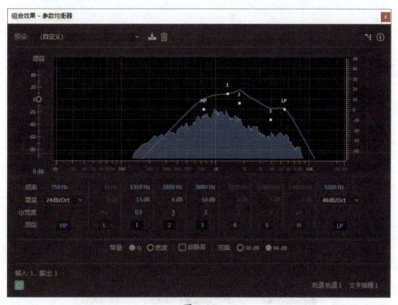

图 9-22

Au 9.4 混响

声音在室内传播时，会经过墙壁、屋顶和地板再反弹到耳中。音源声音会与所有这些反弹的声音几乎同时到达耳中，我们就会感受到具有空间感的声音环境，该反弹声音称为混响。在Audition中可以使用混响效果模拟各种空间环境，较为常见的有以下三种类型。

1. 房间混响

该类型混响时间较短，具有一定的空间距离感，没有边界感。适当使用，能增加声音的密度及融合度，过量则易导致声音浑浊。

2. 大堂混响

该类型混响时间较长，密度低，具有明确的空间感、边界感，没有明确的距离感。适当使用，能增加声音的体积感和纵深感，过量也易导致声音浑浊。

3. 板式混响

该类型混响时间长度自由，密度较大，无空间距离感和边界感。适当使用，对声音有较好的润色作用。

> **知识点拨**
>
> 为了在多轨编辑器中更灵活有效地使用混响，将混响输出电平设置为100%湿信号。然后，将音轨传送到总音轨，并使用发送控制干信号与混响声音的比率。

9.4.1 卷积混响

"卷积混响"效果器可重现从衣柜到音乐厅的各种空间音效。基于卷积的混响使用脉冲文件模拟声学空间，利用卷积算法分析出这个混响的规律并产生效果，显得非常真实并且依然可调节。

选择音频，为其添加"卷积混响"效果，会弹出"效果-卷积混响"对话框，如图9-23所示。

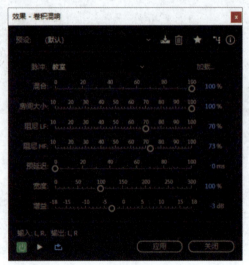

图 9-23

对话框中各选项含义如下。

- **脉冲**：指定模拟声学空间的文件。单击"加载"以添加WAV或AIFF格式的自定义脉冲文件。
- **混合**：控制原始声音与混响声音的比率。
- **房间大小**：指定由脉冲文件定义的完整空间的百分比。百分比越大，混响越长。
- **阻尼LF**：减少混响中的低频重低音分量，避免模糊并产生更加清晰明确的声音。
- **阻尼HF**：减少混响中的高频瞬时分量，避免刺耳声音并产生更温暖、更生动的声音。
- **预延迟**：确定混响形成最大振幅所需的毫秒数。要产生最自然的声音，请指定0～10ms的

短预延迟。要产生有趣的特殊效果，请指定50或更多毫秒的长预延迟。
- **宽度**：控制立体声扩展。设置为0将生成单声道混响信号。
- **增益**：在处理之后增强或减弱振幅。

> **知识点拨**
> 脉冲文件的源包括用户录制的环境空间的音频，或在线提供的脉冲集合。为获得最佳结果，脉冲文件应解压缩成与当前音频文件的采样率匹配的16位或32位文件。脉冲长度不应超过30s。

9.4.2 完全混响

"完全混响"效果器基于卷积，从而可避免鸣响、金属声和其他声音失真。选择音频，为其添加"完全混响"效果，会弹出"效果-完全混响"对话框，该对话框包含两个属性选项卡，如图9-24和图9-25所示。

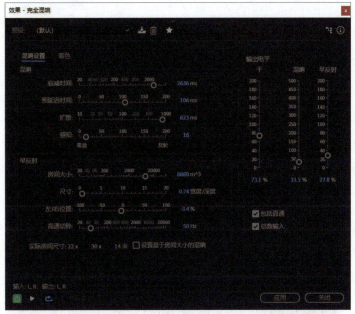

图 9-24

对话框中各选项含义如下。
- **衰减时间**：指定混响衰减60dB需要的毫秒数。但是，根据"音染"参数，某些频率可能需要更长时间才能衰减到60dB，而其他频率的衰减可能快得多。值越大，混响拖尾就越长，但也需要更多处理。有效限制大约是6000ms（6s拖尾），但实际生成的拖尾要长得多，以允许衰减到背景噪声电平中。
- **预延迟时间**：指定混响形成最大振幅所需的毫秒数。通常混响会很快形成，然后以慢得多的速率衰减。使用极长的预延迟时间（400ms或更长）时，可听到有趣的效果。
- **扩散**：控制回声形成的速率。高扩散值（大于900ms）可产生非常平滑的混响，而没有清楚的回声。较低值会产生更清楚的回声，因为初始回声密度较轻，但密度会在混响拖尾的存在期内增加。

> **知识点拨**
>
> 通过使用低"扩散"值和高"感知"值,可实现弹性回声效果。利用长混响拖尾,使用低"扩散"值和稍低的"感知"值可产生足球场或类似运动场的效果。

- **感知**:模拟环境中的不规则(物体、墙壁、连通空间等)。低值可产生平滑衰减的混响,且没有任何褶边。较大值可产生更清楚的回声(来自不同位置)。如果混响过于平滑,可能听起来不自然。最大40左右的感知值可模拟典型空间变化。
- **房间大小**:设置虚拟空间的体积,以m^3为单位测量。空间越大,混响越长。使用此控件可创建从仅仅几平方米到巨大体育场的虚拟空间。
- **尺寸**:指定空间的宽度(从左到右)和深度(从前到后)之间的比率。将计算声音上适当的高度并在对话框的底部报告为"实际空间尺寸"。通常,宽度与深度的比率在0.25~4的空间可提供最佳声音混响。
- **左/右位置**:让用户偏离中心放置早期反射。在"输出电平"部分中选中"包括直通"复选框,以将原始信号放置在相同位置。对于稍微偏离中心5%~10%到左声道或右声道的歌手,可实现非常好的效果。
- **高通切除**:防止低频(100Hz或更低)声音(如低音或鼓声)的损失。当使用小空间时,如果早期反射与原始信号混合,这些声音可能逐渐停止。指定一个频率,高于该频率的声音将保持。良好的设置通常为80~150Hz。如果切断设置过高,可能无法获得房间大小的真实声像。
- **设置基于房间大小的混响**:设置衰减和预延迟时间以匹配指定的房间大小,从而产生更有说服力的混响。如果需要,随后可以微调衰减和预延迟时间。

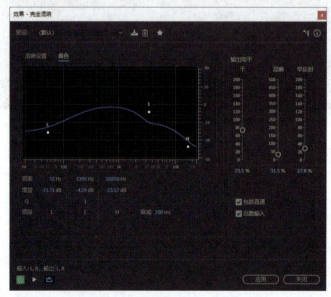

图 9-25

- **干**:控制混响包含的原始信号的电平。使用低电平可创建远处的声音。使用高电平(接近100%)以及低电平的混响和反射可创造与音源的邻近感。

- **混响**：控制混响声音密集层的电平。干声音与混响声音之间的平衡可更改对距离的感知。
- **早反射**：控制到达耳朵的前几个回声的电平，提供对整体房间大小的感觉。过高值会导致声音失真，而过低值会去掉表示房间大小的声音信号。一半音量的干信号是良好的起始点。
- **包括直通**：对原始信号的左右声道进行轻微相移以匹配早反射的位置（通过"早反射"选项卡上的"左/右位置"设置）。
- **总数输入**：先合并立体声或环绕声波形的声道，再进行处理。选择此选项可使处理更快，但取消选择可实现更丰满更丰富的混响。

9.4.3 混响

"混响"效果通过基于卷积的处理模拟声学空间。它可以重现声学或周围环境，如衣柜、瓷砖浴室、音乐厅或宏大的竞技场。回声可以紧密地隔在一起，这样信号的混响拖尾可随着时间平滑衰减，创造出温暖自然的声音。

选择音频，为其添加"混响"效果，会弹出"效果-混响"对话框，如图9-26所示。

对话框中各选项含义如下。

- **衰减时间**：设置混响逐渐减少至无限（约96dB）所需的毫秒数。对于小空间使用低于400的值，对于中型空间使用400～800的值，对于非常大的空间（如音乐厅）使用高于800的值。例如，输入3000ms可创建宏大竞技场的混响拖尾。

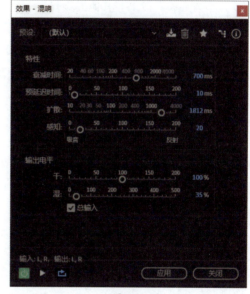

图 9-26

> **知识点拨**
>
> 要模拟兼有回声和混响的空间，请先使用回声效果建立房间大小，然后使用混响效果使声音更自然。低至300ms的衰减时间可以为干声增加感知的空间感。

- **预延迟时间**：指定混响形成最大振幅所需的毫秒数。对于短衰减时间，预延迟时间也应较小。通常，设置为大约为10%衰减时间的值听起来最真实。但是，使用较长的预延迟时间以及较短的衰减时间可以创造有趣的效果。
- **扩散**：模拟自然吸收，从而随混响的衰减减少高频。较快的吸收时间可模拟装满人、家具或地毯的空间，如夜总会和剧场。较慢的时间（超过1000ms）可模拟空的空间（如大厅），其中高频反射更普遍。
- **感知**：更改空间内的反射特性。值越低，创造的混响越平滑，且没有那么多清楚的回声。值越高，模拟的空间越大，在混响振幅中产生的变化越多，并通过随时间创造清楚

的反射来增加空间感。设置为100的"感知"值以及2000ms或更长的衰减时间可创造有趣的峡谷效果。

- **干**：设置源音频在输出中的百分比。在大多数情况下，设置为90%效果很好。要添加微妙的空间感，请设置较高的干信号百分比；要实现特殊效果，请设置较低的干信号百分比。
- **湿**：设置混响在输出中的百分比。要向音轨添加微妙的空间感，请使湿信号的百分比低于干信号。增加湿信号百分比可模拟与音频源的更大距离。
- **总输入**：先合并立体声或环绕声波形的声道，再进行处理。选择此选项可使处理更快，但取消选择可实现更丰满、更丰富的混响。

9.4.4 室内混响

"室内混响"效果与其他混响效果一样，可以模拟声学空间。但是相对于其他混响效果，它的速度更快，占用的处理器资源也更低，因为它不是基于卷积。因此，用户可以在多轨编辑器中快速有效地进行实时更改，无须对音轨预渲染效果。

选择音频，为其添加"室内混响"效果，会弹出"效果-室内混响"对话框，如图9-27所示。对话框中各选项含义如下。

- **房间大小**：设置房间大小。
- **衰减**：调整混响衰减量（以ms为单位）。
- **早反射**：控制先到达耳朵的回声的百分比，提供对整体房间大小的感觉。过高值会导致声音失真，而过低值会失去表示房间大小的声音信号。一半音量的原始信号是良好的起始点。
- **宽度**：控制立体声声道之间的扩展。0%产生单声道混响信号，100%产生最大立体声分离度。
- **高频剪切**：指定可以进行混响的最高频率。
- **低频剪切**：指定可以进行混响的最低频率。

图9-27

- **阻尼**：调整随时间应用于高频混响信号的衰减量。较高百分比可创造更高阻尼，实现更温暖的混响音调。
- **扩散**：模拟混响信号在地毯和挂帘等表面上反射时的吸收。设置越低，创造的回声越多；而设置越高，产生的混响越平滑，且回声越少。
- **干**：设置源音频在含有效果的输出中的百分比。
- **湿**：设置混响在输出中的百分比。

9.4.5 环绕声混响

"环绕声混响"效果主要用于5.1音源，但也可以为单声道或立体声音源提供环绕声环境。

> **知识点拨**
>
> 在波形编辑器中，可以执行"编辑"|"转换采样类型"将单声道或立体声文件转换为5.1声道，然后应用环绕混响。在多轨编辑器中，可以使用"环绕混响"将单声道或立体声音轨发送到5.1总音轨或混合音轨。

选择音频，为其添加"环绕声混响"效果，会弹出"效果-环绕声混响"对话框，如图9-28所示。

图 9-28

对话框中各选项含义如下。

- **居中**：确定处理后的信号中包含的中置声道的百分比。
- **重低音**：确定用于触发其他声道混响的低频增强声道的百分比。（LFE信号本身不混响。）该效果始终输入100%的左、右和后环绕声道。
- **脉冲**：指定模拟声学空间的文件。单击"加载"以添加WAV或AIFF格式的自定义6声道脉冲文件。
- **房间大小**：指定由脉冲文件定义的完整空间的百分比。百分比越大，混响越长。
- **阻尼LF**：减少混响中的低频重低音分量，避免模糊并产生更加清晰明确的声音。
- **阻尼HF**：减少混响中的高频瞬时分量，避免刺耳声音并产生更温暖、更生动的声音。
- **预延迟**：确定混响形成最大振幅所需的毫秒数。要产生最自然的声音，请指定0～10ms的短预延迟。要产生有趣的特殊效果，请指定50或更多毫秒的长预延迟。
- **前宽度**：控制前三个声道之间的立体声扩展。宽度设置为0将生成单声道混响信号。
- **环绕声宽度**：控制后环绕声道（Ls和Rs）之间的立体声扩展。
- **C湿电平**：控制添加到中置声道的混响量。（因为此声道通常包含对话，混响一般应更低。）
- **左/右平衡**：控制前后扬声器的左右平衡。设置为100仅对左声道输出混响，设置为-100仅对右声道输出混响。
- **前/后平衡**：控制左右扬声器的前后平衡。设置为100仅对前声道输出混响，设置为-100仅对后声道输出混响。
- **混合**：控制原始声音与混响声音的比率。设置为100将仅输出混响。
- **增益**：在处理之后增强或减弱振幅。

9.5 延迟与回声

延迟，是在数毫秒之内相继重新出现的单独的原始信号副本。回声，是在时间上延迟得足够长的声音，以便每个回声听起来都是清晰的原始声音副本。当混响或和声可能使混音变浑浊时，延迟与回声是向音轨添加临场感的好方法。

9.5.1 模拟延迟

"模拟延迟"效果可模拟老式硬件压缩器的声音温暖度。该效果独特的选项可应用特性扭曲并调整立体声扩展，要创建不连续的回声，可以指定35ms或更长的延迟时间；要创建更微妙的效果，可以指定更短的时间。

选择音频，为其添加"模拟延迟"效果，会弹出"效果-模拟延迟"对话框，如图9-29所示。

图 9-29

对话框中各选项含义如下。

- **模式**：指定硬件模拟的类型，从而确定均衡和扭曲特性。磁带和电子管类型可反映老式延迟装置的声音特性，而模拟类型可反映后来的电子延迟线。
- **干输出**：确定原始未处理音频的电平。
- **湿输出**：确定延迟的、经过处理的音频的电平。
- **延迟**：指定延迟长度（以ms为单位）。
- **反馈**：通过延迟线重新发送延迟的音频，来创建重复回声。例如，设置为20%将发送原始音量五分之一的延迟音频，从而创建缓慢淡出的回声。设置为200%将发送两倍于原始音量的延迟音频，从而创建强度快速增长的回声。
- **劣音**：增加扭曲并提高低频，从而增加温暖度。
- **扩展**：确定延迟信号的立体声宽度。

9.5.2 延迟

"延迟"效果可用于产生单个回声以及大量其他效果。35ms或更长时间的延迟可产生不连续的回声，而15～34ms的延迟可产生简单的和声或镶边效果。进一步将延迟减少到1～14ms，可

以在空间上定位单声道，使声音好像来自左侧或右侧，尽管左右的实际音量是相等的。

选择音频，为其添加"延迟"效果，会弹出"效果-延迟"对话框，如图9-30所示。

对话框中各选项含义如下。

- **延迟时间**：将左声道和右声道的延迟同时从-500ms调整到+500ms。输入负数表示可以使声道提前而不是延迟。例如，如果为左声道输入200ms，则可以在原始部分之前听到受影响波形的延迟部分。
- **混合**：设置要混合到最终输出中的经过处理的湿信号与原始的干信号的比率。设置为50将平均混合两种信号。
- **反转**：反转延迟信号的相位，从而创建类似于梳状滤波器的相位抵消效果。

图 9-30

9.5.3 回声

"回声"效果可向声音添加一系列重复的衰减回声，用户可以通过改变延迟量来创建从大峡谷类型的回声效果到金属水管叮当声等各种效果。通过均衡延迟，可以将空间的声音特性从具有反射表面（产生更清晰的回声）更改为几乎完全吸收（产生更模糊的回声）。

选择音频，为其添加"回声"效果，会弹出"效果-回声"对话框，如图9-31所示。

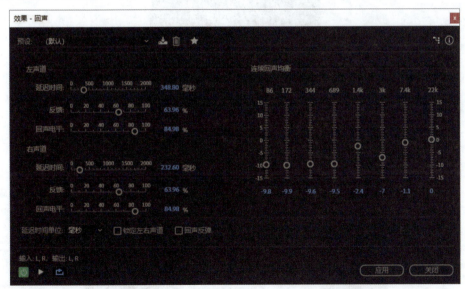

图 9-31

对话框中各选项含义如下。

- **延迟时间**：指定两个回声之间的毫秒数、节拍数或采样数。例如，设置为100ms将在连续两个回声之间产生1/10s延迟。

- **反馈**：确定回声的衰减比。每个后续的回声都比前一个回声以某个百分比减小。衰减设置为0%不会产生回声，衰减设置为100%则会产生不会变小的回声。
- **回声电平**：设置要在最终输出中与原始（干）信号混合的回声（湿）信号的百分比。用户可以为延迟时间、反馈和回声电平控件设置不同的左声道和右声道值，来创建鲜明的立体声回声效果。
- **锁定左右声道**：链接衰减、延迟和初始回声音量的滑块，使每个声道保持相同设置。
- **回声反弹**：使回声在左右声道之间来回反弹。如果想要创建来回反弹的回声，请将初始回声的一个声道的音量选择为100%，另一个选择为0%。否则，每个声道的设置都将反弹到另一个声道，而在每个声道产生两组回声。
- **连续回声均衡**：使每个连续回声通过八频段均衡器，模拟房间的自然声音吸收。设置为0将保持频段不变，而最大设置15会将该频率减小15dB。而且，由于-15dB是各个连续回声的差值，某些频率将比其他频率更快消失。
- **延迟时间单位**：指定延迟时间设置采用毫秒、节拍或采样为单位。

动手练 制作机场广播效果

本案例将利用"回声"效果器将普通录制制作成机场广播效果，操作步骤如下。

Step 01 将准备好的音频文件导入到"文件"面板，如图9-32所示。

图 9-32

Step 02 在文件名上右击，在弹出的快捷菜单中选择"插入到多轨混音中"|"新建多轨会话"选项，如图9-33所示。

图 9-33

Step 03 系统会弹出"新建多轨会话"对话框，这里设置会话名称，指定文件位置，并设置其他参数，如图9-34所示。

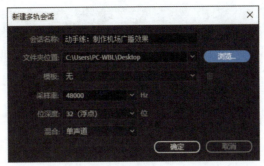

图 9-34

Step 04 单击"确定"按钮，即可创建多轨会话，并且自动将音频文件放置到轨道1，如图9-35所示。

图 9-35

Step 05 选择轨道1素材，在"效果组"面板中选择"剪辑效果"，再添加"回声"效果，弹出"组合效果-回声"对话框，如图9-36所示。

图 9-36

Step 06 先关闭效果开关，试听原始音频效果。再打开效果开关，试听添加了回声后的广播效果。

9.6 音频输出

音频编辑完毕后,用户可以选择将其输出为各种格式,也可以直接发送到其他软件中进行继续编辑。

9.6.1 导出到Adobe Premiere Pro

Adobe Premiere Pro和Audition可以直接在序列和多轨会话之间交换音频,任何序列标记都会显示在Audition中,并可保留单独的轨道以实现最大编辑灵活性。

执行"文件"|"导出"|"导出到Adobe Premiere Pro"命令,会弹出"导出到Adobe Premiere Pro"对话框,如图9-37所示。

图 9-37

对话框中各选项含义如下。

- **采样率**:默认情况下,反映的是原始序列采样率。选择其他采样率来重新采样不同输出媒体的文件。
- **混音会话为**:把会话导出至单个单声道、立体声或5.1文件。
- **在Adobe Premiere Pro中打开**:在Premiere Pro中自动打开序列。如果用户打算稍后编辑该序列,或把它传输到不同的计算机,请取消选择此选项。

9.6.2 导出多轨混音

在完成多轨混合会话之后,用户可以采用各种常见的格式导出该会话的全部或部分。在导出时,所产生的文件会反映出混合音轨的当前音量、声像和效果设置。

执行"文件"|"导出"|"多轨混音"命令,在级联菜单中提供了三个导出选项:"时间选区""整个会话""所选剪辑"。

- **时间选区**:导出被选择区域的所有音轨的音频内容。
- **整个会话**:导出完整的多轨会话内容。

- **所选剪辑**：导出选中的剪辑或剪辑片段。

执行以上操作后，都会弹出"导出多轨混音"对话框，如图9-38所示。

图 9-38

案例实战：制作电台广播片段

本案例将利用波形编辑、多轨编辑、效果器等知识制作一个电台广播片段，操作步骤如下。

Step 01 执行"文件"|"新建"|"多轨会话"命令，弹出"新建多轨会话"对话框，设置会话名称、存储位置等参数，如图9-39所示。

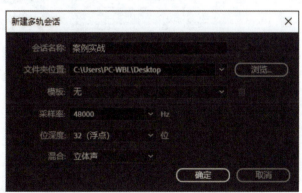

图 9-39

Step 02 单击"确定"按钮创建会话并打开多轨编辑器面板，如图9-40所示。

Step 03 在"文件"面板中单击"导入文件"按钮，弹出"导入文件"对话框，选择准备好的录音及音乐文件，如图9-41所示。

图 9-40

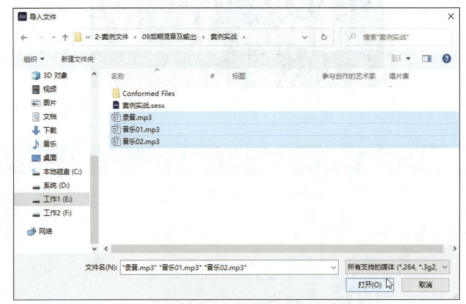

图 9-41

Step 04 单击"打开"按钮，即可将其导入"文件"面板，如图9-42所示。

图 9-42

Step 05 将音频文件分别拖入轨道，如图9-43所示。

图 9-43

Step 06 再设置轨道3静音，按空格键播放音乐，将时间指示器移动到一个片段结尾处，按M键在该位置添加标记，再调整轨道2素材的位置，如图9-44所示。

图 9-44

Step 07 在轨道2素材后选择音乐片段结尾处添加一个标记，如图9-45所示。

图 9-45

Step 08 使用"时间选择工具"选择标记02之后的音频片段，并执行"编辑"|"删除"命令删除选区内的音频片段，如图9-46和图9-47所示。

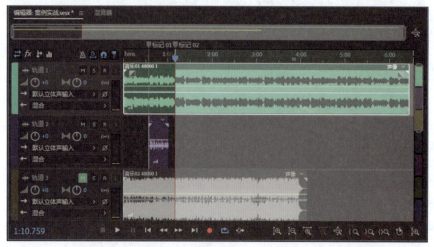

图 9-46

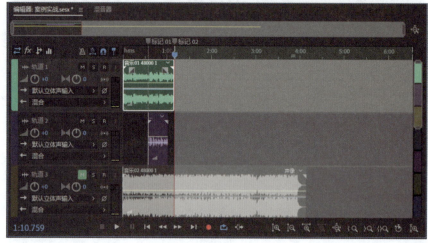

图 9-47

Step 09 取消轨道3静音，调整该轨道中的素材位置，将其对齐到标记02，如图9-48所示。

图 9-48

Step 10 选择轨道1素材剪辑的音量包络线，单击创建两个关键帧，如图9-49所示。

图 9-49

Step 11 按住并向下拖动关键帧，调整后面的音量，按空格键播放音乐试听，如图9-50所示。

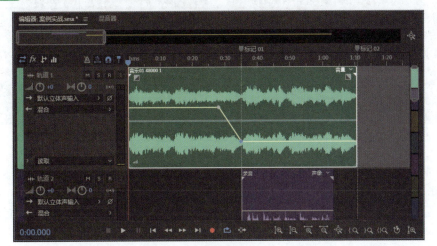

图 9-50

Step 12 拖动调整素材的淡出图标，制作出淡出效果，如图9-51所示。

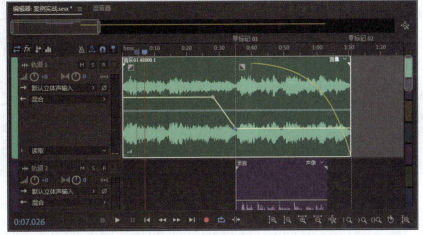

图 9-51

Step 13 选择轨道2的素材剪辑，在"效果组"面板中为其添加"增幅"剪辑效果，弹出"组合效果-增幅"对话框，设置"增益"为5dB，如图9-52所示。

Step 14 为素材剪辑添加"消除齿音"剪辑效果，在"组合效果-消除齿音"对话框中选择"低声Desher"预设模式，选择"多频段"选项，再调整"阈值""中置频率"和"带宽"参数，如图9-53所示。

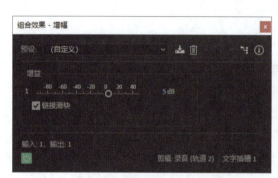
图 9-52

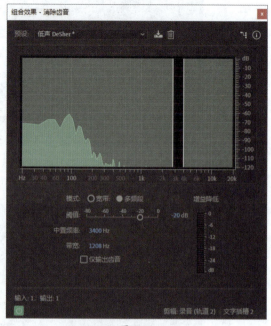
图 9-53

Step 15 为素材添加"人声增强"剪辑效果，在"组合效果-人声增强"对话框中选择"高音"预设模式，再选择"低音"选项，如图9-54所示。按空格键试听音频效果。

Step 16 为素材添加"参数均衡器"剪辑效果，在"组合效果-参数均衡器"对话框中调整参数，如图9-55所示。按空格键试听音频效果。

图 9-54

图 9-55

Step 17 最后选择轨道3中的素材，在素材左下角的"音量"图标上向左滑动，根据需要适当降低音量，如图9-56所示。

Step 18 按空格键从头开始试听完整的音频效果。

图 9-56

Step 19 编辑完毕后按Ctrl+S组合键保存会话，然后执行"文件"|"导出"|"多轨混音"|"整个会话"命令，弹出"导出多轨混音"对话框，输入文件名，设置存储位置和格式，如图9-57所示。单击"确定"按钮，即可导出混缩音频文件。

图 9-57

课后作业

一、填空题

（1）在进行混音之前，要确保_____。

（2）回声效果中的"反馈"设置是用于确定回声的_____。

（3）图形均衡器的频段越少，调整就越_____；频段越多，则精度越_____。

（4）在Audition中可以使用混响效果模拟各种空间环境，较为常见的有三种类型_____、_____、_____。

二、选择题

（1）Audition能够导出多种类型的文件，不包括（　　）。
　　A. Windows Media　　　　　　B. FLAC
　　C. AIF　　　　　　　　　　　D. MIDI

（2）参数均衡器效果的"范围"值设为（　　）dB可以进行更精确的调整。
　　A. 90　　　　　　　　　　　B. 30
　　C. 36　　　　　　　　　　　D. 96

（3）如果想要为音频添加"立体声效果"，可以通过拖动轨道音频上的（　　）线条进行添加。
　　A. 电平　　　　　　　　　　B. 音量
　　C. 声像　　　　　　　　　　D. 都不可以

（4）模拟延迟效果中，下面（　　）设置可以用于确定原始未处理音频的电平。
　　A. 湿输出　　　　　　　　　B. 干输出
　　C. 扩展　　　　　　　　　　D. 以上都不对

（5）使用回声效果时，"回声电平"参数决定了处理后的回声量，（　　）回声感越强。
　　A. 数值越大延迟越多　　　　B. 数值越大延迟越少
　　C. 数值越大回声越多　　　　D. 数值越小回声越多

三、操作题

为一段演讲词进行混音处理，如图9-58所示。

图 9-58